dedicato a Tim Hetherington

(5 Dicembre 1970 - 20 Aprile 2011)

fotoreporter americano recentemente scomparso durante la guerra in Liberia

Prefazione di:

Letizia Pierallini, da sempre studiosa ed appassionata di ITC, si è laureata nel 1996 in Economia Aziendale con tesi su "Società e di Software e Servizi informatici: caratteri strutturali e dinamiche innovative"; Executive Master in Business Administration ad indirizzo Entrepreneurship nel 2011, ha partecipato a diversi progetti di start up nell'area delle new econonies.

2 Fotografia di Stock

<u>Note sulla copertina:</u>
Come alcuni potrebbero evincere dalle immagini di copertina e di retro (nel caso della versione cartacea), ho utilizzato files di anteprima al posto degli originali scatti in vendita su iStockPhoto.com (recentemente acquisita da GettyImages).

La scelta è voluta, mi spiace deludere i perfezionisti dell'immagine! :)

Volevo dare importanza, sottointendere tra le righe che ognuno di noi può costruire il proprio mondo di professionista della fotografia di stock, probabilmente anche senza questo libro.
Con molta umiltà, ho cercato di sintetizzare in un'immagine il fatto che lo stock può talvolta sembrare una fotografia di "serie B" (copertina di qualità grafica scadente), ma non lo è affatto.

Passiamo alle dimostrazioni?
Buon Viaggio!!!

Sommario

PREFAZIONE ..7
PREMESSA ..11
COS'E' LA FOTOGRAFIA DI STOCK? ..17
LO SCENARIO ATTUALE ..25
 Mercato di riferimento ..25
 Diffusione internazionale ..26
 Iter di pagamento revenues ...27
 Capillarità dei fotografi: ..29
 Valore assoluto e relativo delle revenues: ..29
 Modalità di contribuzione: ..31
 Qualità dello staff editoriale: ...32
SE SI CHIAMANO SOCIAL CI SARà UN MOTIVO... O NO?!35
ARTE O COMMERCIO? ...39
L'ATTREZZATURA è IMPORTANTE? ..43
 Brands ...43
 Sensore ed Obiettivi ..45
 Flash e vari ..48
 Conclusioni sull'attrezzatura ...48
LA PELLICOLA NON è MAI MORTA! ..51
 Grana ..52
 Pixel vs Argento ...53
 Dimensioni del file ..54
 Gradazioni dei colori o del bianco nero ..55

4 Fotografia di Stock

La struttura meccanica del corpo..57
REGISTRAZIONE AI SITI DI STOCK...59
 FASE 1) CONSIDERAZIONI SUL PROPRIO PORTFOLIO..............59
 FASE 2) ACCETTAZIONE DEGLI SCATTI......................................63
 FASE 3) INFORMAZIONI ANAGRAFICHE....................................66
 FASE 4) INFORMAZIONI FINANZIARIE......................................67
 FASE 5) ESCLUSIVITà...72
IL PASSO-PASSO DELLA PUBBLICAZIONE SU UN SITO DI STOCK
..75
 1) SCATTARE DA FOTOGRAFO DI STOCK....................................75
 2) SCELTA DEL SOFTWARE DI POST-PRODUZIONE E METADATA.78
 3) IMPORTAZIONE E CATALOGAZIONE DEGLI SCATTI................80
 4) FOTORITOCCO...86
"GLIELA RILASCIO LA LIBERATORIA?"...89
 Model Release e licenza Editoriale...89
 Property Release...93
 Valore intrinseco della liberatoria e dei brand utilizzati............96
FOTOGRAFIA STAGIONALE (EVENTI)..99
 Rivisitazione di un evento...103
IL VALORE DELLA STORIA..105
 Storie Sincrone..109
 Storie Asincrone..112
 Come creare le vostre storie nella fotografia di Stock............114
KEYWORDING: QUESTO "CONOSCIUTO"...................................119

Dati EXIF .. 119
Titolo ... 120
Descrizione ... 121
Tipologia ... 122
Lightbox (Storia) .. 123
Keywords .. 123
Categorie .. 125
Licenza d'uso .. 125
Regole per una corretta indicizzazione ... 127

INCREMENTARE LE VENDITE ... 131
Tecnicismi di fotoritocco ... 132
Pubblicità sul web .. 135
Blog e Social Network .. 141
Monitorare con BestMatch ... 144
Nuovi scatti per nuove vendite ... 147

LO SCENARIO FUTURO ... 149
Dalle immagini ai video ... 149
Creativi a 360°: i suoni .. 153
Sai anche illustrare o disegnare? ... 155
Un nuovo formato per lo stock? ... 157
Il rapporto con i clienti .. 159

RINGRAZIAMENTI ... 163

Appendice A) I principali siti di stock ... 165

Fotografia di Stock

PREFAZIONE

a cura di Letizia Pierallini

"Un microstock è una banca d'immagini online che permette ai fotografi di vendere le loro opere a prezzi modici. Il termine deriva dalla contrazione di micropayment e stock photography: immagini di qualità paragonabile alla tradizionale fotografia di stock ma commercializzate, tipicamente con licenze Royalty-free, a prezzi "micro", da 1$ a 20$ in funzione di vari parametri tra i quali spicca la dimensione in pixel dell'immagine stessa". (da Wikipedia)

Ma l'accezione "micro" non deve farci pensare ad fenomeno limitato: dal 2000 ad oggi si è assistito alla creazione di un vero e proprio mercato, con proliferazione di attori ed altrettanti modelli di business; il ritmo di crescita dei databases delle principali agenzie raggiunge oggi 300.000 immagini/mese e secondo BCC Research, alla fine dello scorso anno il mercato globale di stock photography ha raggiunto il valore di 5.1 milioni di $ con più di 550.000 clienti attivi (oltre alle cifre stratosferiche che stanno girando sulle diverse piazze finanziarie mondiali per effetto di IPO, acquisizioni e scalate nell'inevitabile processo di concentrazione).

Ma come siamo arrivati qui ? Al di là dell'evidente attrattività odierna (per tutti gli operatori coinvolti) di questo business, ritengo sia comunque interessante accennare, se pur brevemente, alla genesi di una nuova attività economica: riconoscerne gli elementi "scatenanti", quelli che l'hanno resa possibile ed alimentata consente di monitorarne e prevederne l'evoluzione nel tempo e, auspicabilmente, cavalcarne le dinamiche innovative.

Agli appassionati di ITC (Information & Communication Technology) non dovrebbe essere sfuggito che il microstock non è che un altro degli innumerevoli business nati alla luce della rivoluzione digitale, quello che ha innescato un processo di smaterializzazione e democratizzazione nella creazione di contenuti (immagini, suoni, testi), così che chiunque - dotato di minima attrezzatura ma massima creatività – oggi può essere l'ideatore, il produttore ed il venditore di sé stesso verso un mercato di dimensioni globali.

Come economista sono stata attratta anche dall'accezione "stock": nel mondo finanziario è la traduzione in inglese di "azione" (quota di proprietà di un'impresa, una SPA per l'appunto) ma la si usa anche per riferirsi al "capitale", ovvero ad una grandezza accumulata che per sua natura intrinseca genera una rendita (flusso di ricavi/entrate nel tempo). Esempi di capitale "tradizionale"

8 Fotografia di Stock

sono il denaro (che in depositato in banca frutta un interesse), una casa o un terreno (che se dati in uso generano un affitto).

E' interessante parlare di rendite negli anni duemila.

L'argomento è stato formalizzato per la prima volta alla fine nel 1700 dai c.d. "economisti classici" (Smith, Ricardo e Malthus) nell'ambito della teoria della distribuzione del reddito, prevalentemente in relazione alle rendite agrarie derivanti da scarsità delle risorse (terra fertile).

Nel tempo e - per essere sinceri - fino a pochi anni fa, si pensava che la moderna distribuzione del reddito avrebbe avuto una crescente e preponderante quota di ricchezze provenienti la Lavoro (vuoi di tipo dipendente, professionale o imprenditoriale) ed una progressiva irrilevanza delle rendite che – fra l'altro – parte dell'opinione pubblica (ed anche diverse teorie economiche post-recessione, per non parlare della finanza islamica) ha finito per associarvi l'idea di reddito non propriamente etico: la remunerazione non è correlata all'attività svolta (il c.d. "sudore della fronte"), alle capacità dell'individuo, ma a qualcosa che l'individuo si trova ad avere (ed altri no).

Invece, purtroppo, le conseguenze della recente crisi economica (chiusura delle imprese, licenziamenti, la precarizzazione, crollo del potere d'acquisto etc.) hanno portato inevitabilmente ad un riproporzionamento delle quote all'interno della "torta" della distribuzione del reddito: se agli inizi degli anni '90 le rendite rappresentavano meno di 1/3 della ricchezza totale italiana, oggi le proporzioni si sono invertite al punto da dover ammettere che il nostro non è più un Paese "fondato sul lavoro" (art. 1 della Costituzione).

Ma forse non è il caso di demoralizzarsi: i Padri Costituenti nel 1948 non si aspettavano certo la rivoluzione digitale e le inedite opportunità economiche portate da innovazione e nuovi modelli sociali !

Fra l'altro, anche se l'idea di un "posto fisso e sicuro" fa ancora dormire sonni tranquilli (a chi ce l'ha), la democratizzazione dell'economia oggi resa possibile dalle nuove tecnologie è quantomai auspicabile ed etica per la sostenibilità della nostra civiltà (basti pensare a Big oil vs i tanti singoli individui che già oggi sono produttori di energie rinnovabili, anche se gli incentivi GSE e lo scambio-sul posto del fotovoltaico sono rendite ...).

Quindi ok, sdoganiamo la rendita nella sua rinnovata accezione ! E se avete seguito il discorso fin qua sarete già arrivati alla conclusione che anche il business del microstock (come molti di quelli appartenenti alle new economies) è anche fonte di rendita.

Ecco quindi spiegato il sottotitolo di questo volume ("come affrontare la crisi con una rendita sicura"): oggi qualsiasi fotografo può trasformare il proprio portfolio (lo stock, appunto) in un flusso di ricavi/entrate duraturo nel tempo.

Ma se - come detto prima – in questi nuovi settori basta la creatività e un po' di attrezzatura, perché leggere un libro ?

Perché i numeri citati indicano che oggi il microstock è un vero e proprio business, con una sua attrattività e proprie dinamiche di crescita…. e chi vuole intravederne l'opportunità può farne una reale attività professionale !

E' vero che potreste avere la fortuna di trovarvi nel posto giusto al momento giusto e fare un solo scatto che vi renderà ricchi, ma la professione è un'altra cosa (così come i ricavi questa derivanti) e allora magari imparare qualcosa aiuta ☺.

In questo senso ho trovato l'opera di Lorenzo Codacci davvero interessante: non una semplice raccolta di istruzioni per l'uso (per quelli si rimanda giustamente ai tutorials online delle diverse piattaforme), ma un vero approccio olistico al mondo della fotografia di stock, con il giusto bilanciamento tra informazioni tecniche, spunti di marketing ed esperienze personali.

Sì perché anche questa, come tutte le attività professionali che si rispettino, si basa su un insieme di "saperi & vissuti" che tradizionalmente venivano custoditi gelosamente e magari solo tramandati alle discendenze; ma oggi – nel mondo dell'open source e dei mercati globali – si sta scoprendo che la condivisione delle conoscenze può generare ed amplificare valore per tutti.

Auguro quindi a tutti i lettori di trovare in questo testo non solo informazioni tecniche, ma l'integrazione di conoscenze già acquisite e validi punti di riflessione sullo "stato dell'arte" della fotografia di stock, con la raccomandazione di prendere sul serio anche l'ultimo capitolo, quello che apre a scenari futuri: una volta capiti i drivers tecnologici e le dinamiche sociali che in 15 anni ci hanno portato fin qui, sarà importante immaginarne e seguirne l'evoluzione, così da mantenere, rinnovare e – auspicabilmente –innovare il proprio livello professionale.

Letizia Pierallini

Firenze, maggio 2014

10 Fotografia di Stock

PREMESSA

Va bene...cominciamo! ☺

Mi chiamo Lorenzo Codacci, ho 39 anni (ma proprio domani è il mio compleanno wowww...che bel regalo mi avete fatto acquistando questo libro eheh), professione "consulente informatico".

Sulla carta eh?!

Beh, si', sulla carta il mio lavoro è quello. O almeno è quello che ho fatto a tempo pieno per molti anni della vita, prima che tutto cambiasse.

Anzi, il "dipendente informatico" ad essere precisi.

Ho iniziato a fotografare in modo più "serio" nel 2001, ma solo nel 2006 è arrivata la prima reflex ...e anche il primo sito di fotografia di stock al quale mi sono iscritto.

Ma parliamo per un attimo di tutto tranne che di fotografia ...

Era il 2009 quando negli uffici di una nota azienda del panorama fiorentino, quattro ragazzi riflettevano se fare il dipendente era quello che sognavano nella vita o c'era dell'altro.

Si sa... a 30 anni la risposta è stata"NO, non è quello che sognamo per la nostra vita, almeno non adesso, almeno proviamoci".

Cosi' mi sono imbarcato insieme a loro in una splendida avventura, prima fondando una società di informatica, poi da solo come consulente per varie aziende.

Qualcuno di loro è tornato a fare il dipendente, qualcun altro no... poco importa ai fini di questo libro.

Perchè vi sto annoiando a morte con tutto questo?

Semplicemente per descrivervi in quale scenario mi trovavo a pensare al mio futuro lavorativo e mettervi a parte delle riflessioni e conclusioni alle quali sono giunto.

Una di queste è che l'Italia, a mio avviso, è piena di persone di talento, di voglia di mettersi in discussione...ma soprattutto, persone che non vogliono stare alle dipendenze altrui.

12 Fotografia di Stock

Specie se malpagati o se i nostri datori di lavoro ne sanno meno di noi o comunque non danno l'impressione di avere una direzione chiara e delineata da seguire.

La situazione si complica se subentra la mancanza di rispetto professionale, laddove ci siano sfaticanti lotte di potere interne prevaricanti per accaparrarsi un vantaggio in più o una posizione di carriera migliore.

Ad ogni modo, sia che siate soddisfatti o meno della vostra posizione lavorativa, credo siate daccordo con me nell'affermare che in Italia si tenda molto più che in altri Paesi, a "fare qualcosa per conto nostro".

Da qui la nascita di tantissime partite iva o comunque libere professioni, minuscole aziendine fatte talvolta di 2 o 3 persone come lo era la nostra ai primordi del 2009.

Questa almeno è l'idea che mi sono fatto negli ultimi anni per esperienza personale.

Tutto il libro, come avrete modo di constatare, parla molto di me, del mio vissuto e di come intenda io certi concetti.

Io attualmente (aprile 2014) non vivo di fotografia, ma ci sto provando perchè ci credo fermamente.

Pur mantenendo sempre la massima umiltà nell'esporre certi pensieri, vi accorgerete che questo libro non è una Bibbia della fotografia di stock.

Tutt'altro.

E' un punto di vista di chi ha vissuto da zero in Italia la nascita di un nuovo genere fotografico, appunto la fotografia di stock.

E' un punto di vista di chi ha provato a cambiare le proprie sorti nel mondo del lavoro, con successi e insuccessi... come del resto capita in ogni ambito della nostra vita.

Tornando "a bomba" alla diatriba nazional-popolare nella quale mi sono imbarcato (?!), siamo un popolo (noi italiani) di liberi professionisti, o comunque, di pensatori indipendenti diciamo... persone che mal si adattano a eseguire mansioni per conto di altri.

Siamo un popolo di creativi, di talentuosi e quando non pensiamo con la nostra testa o non ci fanno fare quello che più ci aggrada ci viene il mal di pancia.

Naturalmente mi riferisco più che altro ai giovani, le nuove "leve" che dir si voglia.

Infatti è da li' che deve partire la rivoluzione di questo modo di pensare attualmente troppo "subordinato" alla creatività degli altri o, peggio, "influenzato" dalla creatività altrui.

Una nutrita schiera di miei coetanei prova a fare qualcosa da sola nel rispettivo settore di competenza lavorativa, o comunque da dipendente rimugina su cosa potrebbe fare per mettersi in proprio.

Molti semplicemente cercano nuove offerte di lavoro durante l'orario di ufficio, comunque manifestano una netta insoddisfazione della sistemazione attuale.

Sentimento che, a veder bene, raramente si limita alla retribuzione mensile.

Più spesso è proprio quello "che si fa" il problema....se ci si diverte oppure no, in ultima analisi.

Raccontata cosi', sembra che in Italia la crisi non ci sia: che tutti abbiano mille possibilità economiche o abbiano solo l'imbarazzo della scelta.

Ahimè, sappiamo tutti che non è cosi'.

Il lavoro è raro da trovare per chi inizia e chi già ce l'ha si sente ripetere a iosa la frase "tienitelo stretto" almeno 10 volte al giorno.

Cos'e' questo libro allora?

Un invito al suicidio, lavorativamente parlando? ☺

Direi che questo libro rappresenta per me il mettere per iscritto (no no, non è il correttore ortografico il problema, uso volutamente alcune espressioni "vintage" delle mie amate terre toscane!) alcuni dei miei pensieri, ma soprattutto la mia esperienza personale nel campo della fotografia di stock.

Cosa hanno a che vedere le considerazioni di natura filosofica fatte in precedenza con la fotografia?

La fotografia, di qualunque genere, è prima di tutto creatività e potere all'ennesima potenza.

In fase di scatto, per esempio, abbiamo un dominio assoluto sulla macchina fotografica.

Possiamo fare quello che vogliamo.

Decidere che scatto fare, come farlo, da che angolazione, distanza.

14 Fotografia di Stock

Possiamo, ad esempio, sfocare il soggetto, commettendo un grave errore tecnico (che, "dominato", tanto errore non è).

O, al contrario, possiamo isolare il soggetto sfocando lo sfondo.

La parola chiave qui è "possiamo", ovvero il potere di decidere.

Tutte decisioni quelle esposte sopra molto soggettive, ma anche molto creative che determinano la riuscita o meno di uno scatto.

Insomma: a fare il fotografo uno si riappropria della propria individualità, financo della propria personalità direi.

Si è se stessi, senza limiti di sorta.

Magari la foto che facciamo non piace agli altri, non ne condividono il risultato finale.

Solo noi, però, abbiamo partecipato a tutte le fasi creative, dal pensare a come sarà uno scatto, a come magari ritoccarlo in fase di post produzione: è normale quindi che il fascino del potere esercitato dal fare il fotografo attiri molte persone di tutte le età.

Credo molto nell'italiano medio, sia giovane che in età più avanzata, come lo sono tanti fotografi "analogici" che conosco.

Queste considerazioni mi portano quindi ad affermare che la fotografia di stock può rappresentare, in Italia, un modo per uscire dalla crisi.

Questa me la potevo risparmiare eheheh

Scherzi a parte, ne sono convinto.

Siamo dei creativi noi italiani no?

E usiamo questa dote per ritirar su le nostri sorti una buona volta ohhhhhh

Fare fotografia destinata a stock è un modo economico e piacevole per divertirsi innanzitutto, ma anche per guadagnare "soldi facili".

Ecco che ci risiamo: sta di nuovo usando frasi o paroloni per impressionare!

No no, mi spiego.

Molti dei lavori o lavoretti a cui ci hanno abituati i nostri famigliari e parenti sono lavoretti "a progetto".

Un lavoro a progetto, come lo chiamo io, è un lavoro dove più lavori più guadagni.

Il famoso "sudore della fronte".

O dovrei chiamarlo "famigerato" sudore della fronte?!

Si', perchè sembra un taboo anche solo pensare che se non si suda le pene dell'inferno lavorando, non sia lecito aspettarsi nessun guadagno.

In effetti per molti lavori artigianali, fotografia tradizionale compresa, è proprio cosi'.

Si guadagna in base al numero di servizi fotografici che si fanno (vedi matrimoni), oppure alle ore passate in studio dove conta il numero di book o il numero di ragazze che si fotografano.

Potrei continuare per ore, fare esempi calzanti o meno... avete capito a cosa mi riferisco.

Esiste un'antica proporzione, inventata non so da chi, che lega il numero di ore lavorate con i soldi guadagnati.

Chi ha fatto il dipendente come me sa che i datori di lavoro sono spaventati da questo legame, visto che ci pagano comunque indipendentemente dal fatto che stiamo a chattare su Facebook o impegnati nel più complesso dei fogli Excel.

Molti di noi si chiedono costantemente: "Come potrei far fruttare il mio tempo morto?"

Ovvero, la domanda corretta è: "Esiste un sistema per beneficiare degli sforzi fotografici fatti quel giorno di m... con l'acquazzone monsonico peggiore che io ricordi?" :)

La risposta è si'... La fotografia di stock è uno di questi sistemi.

Accompagnatemi in questo viaggio alla scoperta di un mondo ancora poco conosciuto in Italia che, forse, potrà davvero per alcuni di voi aiutare ad uscire dalla crisi come ha fatto con me.

Il mio portfolio è consultabile all'indirizzo www.istockphoto.com/lcodacci/

...la prima lettera di "lcodacci" è una elle!!! accidenti ai font digitali :)

<u>Nota dell'autore: il presente libro non ha finalità di promozione di nessuno dei siti web o brands citati. Se talvolta vengono menzionati taluni piuttosto che talaltri o vengono fatti dei paragoni, è solo per portare degli esempi pratici e verificabili a sostegno di una tesi.</u>

16 Fotografia di Stock

COS'E' LA FOTOGRAFIA DI STOCK?

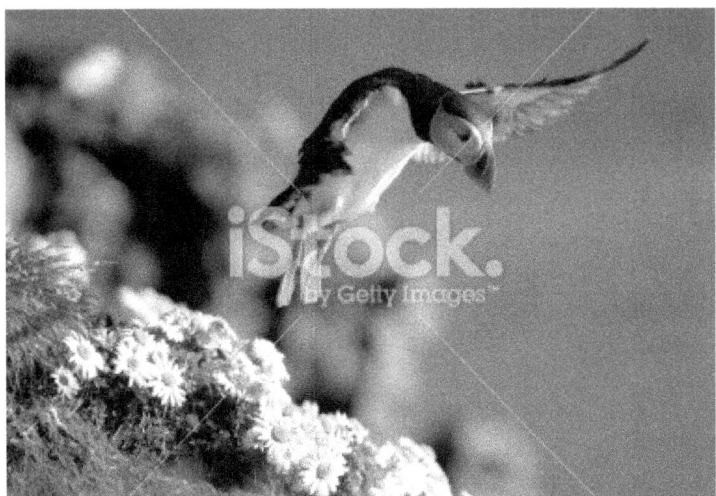

La fotografia di stock è il rendere disponibili le proprie foto ad altri professionisti del mercato multimediale.

Questi professionisti possono essere grafici, editori, creativi di varia estrazione.

Tutti coloro, a buon vedere, che hanno interesse (o obbligo) a comprare le nostre foto per i più svariati motivi: dal creare un sito web, a realizzare una presentazione aziendale, persino per chi include le nostre foto in un proprio slideshow personale.

Ci sono molti fotografi professionisti che si avvalgono del lavoro di altri fotografi per dare più corpo e spessore alle proprie mostre o presentazioni multimediali.

Come vedremo più avanti, anche una professione tendenzialmente solitaria come il fotografo di stock può essere un modo per lavorare in gruppo, per socializzare, ma soprattutto per sostenersi a vicenda tra professionisti del settore.

Spesso le parole tra parentesi, di solito snobbate dai più, sono quelle che rivestono maggiore significato: parliamo dei professionisti che ci piacciono di più.

Quelli che "comprano" le nostre fotografie.

18 Fotografia di Stock

"obbligo" ho scritto tra parentesi, parola che descrive in modo conciso ed efficace la realtà dei fatti.

Molte agenzie del settore sono "obbligate a comprare" fotografie di stock.

Si, avete letto bene... comprare!

Non "rubare" da Google o da chissà dove... devono proprio dimostrare da dove provengono le foto e soprattutto che siano legali.

Parlo di foto, ma il discorso è estendibile a tutto il materiale multimediale in circolazione: video, audio, illustrazioni.

Per nostra fortuna (perchè oramai siamo una squadra giusto?), i siti pubblici come Google mostrano immagini di bassa qualità e poco utilizzabili a fini di stock.

Oltre a Google esistono numerose apps sia per desktop che per mobile (Cooliris è una di queste) che consentono di fare ricerche sulle immagini presenti in rete.

Il risultato è spesso deludente.

Al di là dei formati disponibili (pochi), è la qualità intrinseca della foto ad essere deludente.

Quindi, dicevo, la fotografia di stock risolve un grosso problema presente in altri generi: il marketing.

A meno che non siate un prestigioso studio fotografico di una nota città italiana, uno dei vostri più grossi problemi sarà trovare clienti.

Appunto: una questione di marketing.

Magari fate delle foto eccezionali, che se le vedesse Ansel Adams pagherebbe milioni a un hacker pur di prendervele dal computer.

Purtroppo però, lui non aveva il pc (oooppppss, il mac volevo dire!) :)

Non poteva fare quello che voi fate spontaneamente senza fatica: anzi, non fate proprio.

Vendere senza cercare i clienti.

Se vi pare poco...

I siti di stock fanno il marketing al posto vostro.

Fotografia di Stock

Ovvero, sono degli immensi aggregatori (market place in inglese) che mettono appunto in contatto i fotografi (contributors) con i clienti (buyers).

Voi non dovete preoccuparvi di chi siano i vostri clienti, nè che amino il vostro modo di lavorare o meno.

Non dovete accordarvi su niente.

Capirete se c'e' indice di gradimento delle vostre foto col tempo.

E' una pratica lenta, forse alla base di tutta la fotografia di stock.

La mia prima foto pubblicata su un sito di stock è attualmente quella più venduta.

Si tratta di una gabbianella di mare islandese, che ho avuto la fortuna di immortalare con la velocissima Nikon D3 mentre si alzava da uno scoglio.

Fatto fortunato, forse, ma sufficiente a consentirmi un viaggio sul Mar Rosso all'anno solo con le revenues di quello scatto.

Ricorrente ricordate? Ogni anno, senza dover tornare in Islanda a cercare quella dannata gabbianella eheheh

Scusate... non ce l'ho con gli ambientalisti, ma se foste stati li' con me col vento gelido (a luglio) e 3 Kg di macchina e "cannone" (teleobiettivo, che avevate capito?!) al collo, capireste la soddisfazione che provo adesso standomene al caldo e guadagnando da quel singolo scatto fatto in condizioni estreme.

Ma torniamo per un attimo, al modo di fare fotografia di stock, a chi sono gli utilizzatori delle nostre foto e come possiamo sfruttare le nostre conoscenze di questo mondo per massimizzare i nostri guadagni.

Ultimamente, alcuni dei più grossi acquirenti di foto di stock sono ad esempio i bloggers, che hanno la famelica necessità di riempire di immagini i propri contenuti giornalmente.

In questo caso, c'e' un'esigenza di "tempo".

La tempistica è importante perchè noi fotografi possiamo riproporre un tema già inflazionato nel mondo della fotografia con foto più aggiornate.

Uno smartphone di vecchia generazione assume un senso nuovo se lo fotografiamo a fianco dell'ultimo modello di iPhone uscito in questi giorni.

Chiaro il concetto?

Lorenzo Codacci @2014

E il blogger ha fame di questo tipo di fotografie, a maggior ragione se deve scrivere un articolo in concomitanza del lancio dell'ultimo smartphone sul mercato.

Quindi... il tempo è importante nella fotografia di stock.

Ma anche.. il modo!

Si fotografa nello stesso modo col quale si fotografa in altri generi?

Si pensa con la stessa testa di quando si fanno le foto per un committente specifico, come nel caso di matrimoni, eventi, sport?

Direi di no... e qui sta la vera differenza.

Dicevamo: un modo per uscire dalla crisi: la fotografia di stock è un modo per uscire dalla crisi (economica) in cui molti si trovano e che spesso anche i più blasonati fotografi di esperienza si trovano ad affrontare.

Dunque... mi spiego meglio.

Perchè reputo la fotografia di stock un ottimo metodo per uscire dalla crisi economica o, comunque, un'ottima fonte di reddito?

Perchè... è ricorrente!!!

Si', la fotografia di stock permette di guadagnare soldi in modo ricorrente.

Non saltuariamente, insomma.

Permette di costruirsi una base solida di introiti, non spot o una tantum, ma un qualcosa di tangibile (soldi virtuali ma reali a tutti gli effetti) che ogni mese è affidabile e prelevabile a piacimento dal conto corrente o da Paypal.

Molti fotografi tradizionali, hanno capito che possono abbinare la fotografia di stock a quella tradizionale perchè è su quella di stock che fanno affidamento nei periodi "bui" di quella tradizionale, quando cioè quest'ultima è in stallo.

In questo senso, quindi, la fotografia di stock è complementare alla fotografia commerciale tradizionale.

Le due non vanno in competizione, l'una non reca disturbo all'altra.

Ho sentito fotografi dire "Io non faccio stock, sono un creativo", oppure "Se scatto matrimoni, dove lo trovo il tempo per gli stock?".

E' noto a tutti che i matrimoni si fanno da aprile a ottobre.

Fotografia di Stock 21

A meno che qualcuno di voi non sia il fotografo personale di Elton John o di Lady Gaga, verrà chiamato a immortalare al 90% un matrimonio in questo periodo dell'anno.

Difficilmente, riceverà una telefonata per un ingaggio di lavoro da svolgersi a Natale o proprio il giorno di Pasqua.

Se non è questo il vostro genere, magari fotografate in studio aspiranti modelle che richiedono il book.

Ne devo trovare ancora una che mi fa lavorare ad Agosto o durante il periodo natalizio.

Non siete in nessuna di queste categorie o semplicemente la fotografia non è il vostro lavoro principale e avete acquistato questo libro solo per farvi un'idea?

Nessun problema: il discorso si applica anche a voi.

Fidatevi: la fotografia di stock può aiutarvi a incrementare i profitti sia che siate già dei fotografi tradizionali in altri generi, sia che stiate cominciando adesso questo percorso.

Nel 2008 ho intrapreso un Master di Moda presso la prestigiosa John Kaverdash di Milano, scuola blasonata i cui vertici sono molto vicini a National Geographic Italia o riviste di moda conosciutissime.

A seguito di quel master, quanti servizi di moda retribuiti ho realizzato?

Zero!

Ho mai pensato, anche solo per un attimo, che il master non sia servito a nulla?

Mai!

L'esperienza acquisita in studio e con altri ragazzi con i miei stessi interessi, mi ha permesso di dare ancora più valore alla mia fotografia di moda.

Nei miei scatti stock con le modelle, cerco di pensare non come il classico committente, sia agenzia di moda o la modella stessa.

Cerco di pensare come un grafico o un editor al quale serve quella foto da inserire magari in una brochure o un sito web.

La mia fotografia è cambiata: no, è cambiato il mio approccio.

Penso da ambo i lati, il fotografo e il committente.

22 Fotografia di Stock

Se prima pensavo molto al tecnicismo della foto, a quale diaframma usare, quale composizione usare e via discorrendo, ora penso soprattutto al concetto.

Al messaggio che voglio trasmettere nello scatto.

Perchè qualcuno dovrebbe essere interessato a questa foto?

Quale concetto voglio rappresentare?

Cosa trasmette una foto del genere? A chi?

Queste sono le domande tipiche di un fotografo di stock, ma più in generale sono le domande che reputo indispensabili per crescere, fotograficamente parlando.

Mettersi dall'altra parte.

Usare la propria creatività "al servizio" del risultato finale.

Una foto creativa e artistica fine a se stessa ha poco feeling.

Bella, ma perde di interesse commerciale in tempi abbastanza rapidi... viene osservata, non comprata!

...e c'e' un bella differenza :)

Il mio portfolio sta cambiando.. meno arte, più concetti comprensibili.

Ma l'arte?

L'arte c'e' in tutti gli scatti, ci metto sempre il mio estro e focus massimi quando scatto.

Solo che il risultato finale cerco di renderlo comprensibile e chiaro senza mezzi termini.

La fotografia di stock per me è arte.

L'arte di massimizzare le vendite continuando a divertirsi (o cominciando a divertirsi).

Infine, lo spazio è un importante fattore a favore della fotografia di stock.

Chiamiamolo, il luogo dove vi trovate a scattare.

Uno studio fotografico è sempre uno studio fotografico.. in qualsiasi parte del mondo.

Se guardo gli scatti di molti fotografi americani, mi intristisco.

Fotografia di Stock 23

Poveracci, devono per forza vendere foto still di oggetti, di cose da mangiare, di modelle in pose innaturali in studio.

Non hanno altro.

Se escono che trovano?

Il deserto del Nevada?

Il fiume Colorado?

Se gli va bene, hanno una media cittadina americana insipida o della natura a cui oramai siamo stra-abituati visualmente parlando.

Noi? Noi cosa abbiamo invece??? L'Italia!!!

Cioè, io mi affaccio alla finestra e ho il Duomo di Firenze, qualcun altro è vicino al Colosseo di Roma o può raggiungerlo in mezzora di macchina.

Altri, a Venezia, a Milano.

Altri nella magnifica Sicilia.

I più escono di casa e i vicini del circondario sono italiani, delle espressioni cosi' caratteristiche che se non facciamo 1000 euro al mese con queste foto siamo dei dilettanti :)

Non è esattamente come uscire in Corea del Nord o a Taiwan quando noi diciamo, scherzosamente (ma fino a un certo punto) che hanno tutti la stessa espressione dipinta sulla faccia.

Possiamo dire che la comare calabrese ha la stessa espressione del business man milanese?

Mah, parliamone :)

So solo che quando vedo foto di stock fatte in un Paese asiatico, difficilmente capisco la posizione sociale o l'attività di una persona.

Scherzi a parte.. l'Italia offre delle occasioni imperdibili di fare fotografia di stock!

Sfruttiamo questa fortuna.

Cerchiamo le sagre tipiche, gli eventi di paese, tutto quello che di italiano risalta nel mondo e che caratterizza il luogo dove abitiamo.

Abbiamo alcuni dei carnevali più belli del mondo, per esempio.

24 Fotografia di Stock

Più avanti nel libro, ho cercato di viaggiare con la fantasia per illustrarvi il nesso spazio-temporale (opsss) che possiamo sfruttare nel nostro amato Paese per scattare.

Per fare fotografia di stock, quindi, non c'e' bisogno di viaggiare nel senso fisico del termine: è sufficiente aprire gli occhi fuori da casa nostra.

La fotografia di stock consente quindi di aggirare, tra gli altri, i fattori tempo e spazio.

Si può guadagnare anche nei giorni in cui si sta in casa a leggersi un romanzo o con i propri figli.

Ai vantaggi di tempo, spazio, messaggio intrinseco, se ne aggiunge un altro che, solo per necessità editoriali, menziono alla fine di questa premessa: l'ozio.

Si si, l'ozio.

Oziare rende dei soldi nella fotografia di stock. I N C R E D I B I L E !!!

Contrariamente ad altri generi fotografici, **quello di stock consente di avere un buon reddito SPECIALMENTE nei giorni in cui non si fotografa.**

...e piu' avanti spiegherò il perchè.

LO SCENARIO ATTUALE

Al giorno d'oggi la fotografia di stock è molto più conosciuta di quando ho iniziato io (2006).

Conosciuta, ma non diffusa.

Questo paragrafo si propone di esaminarne nello specifico gli aspetti critici, quelli che ne hanno impedito finora una diffusione capillare a livello mondiale.

Ci sono molti siti dedicati alla fotografia di stock, ognuno con le proprie peculiarità; qui non mi prefiggo di fare una distinzione "tabellare" dei siti in questione.

Vorrei solo aiutarvi a riflettere su alcuni elementi di base che andrebbero tenuti in considerazione nella scelta.

Già: noi fotografi abbiamo una scelta! Ve lo ricordate?

E' bello avere una scelta, poter addirittura decidere quali sono i "negozi che esporranno" le nostre fotografie.

Poterli valutare, uno a fianco all'altro, soppesarne pregi e difetti, decidere.

E non finisce qui: addirittura, cambiare idea nel tempo, reiterare le nostre scelte iniziali.

Per "diffondere" le vostre foto nei "negozi" mondiali, finora forse avete avuto delle difficoltà o non conoscevate alcuni aspetti.

In questo paragrafo, mi prefiggo in effetti di abbattere questo muro di cose non dette o false informazioni che sono circolate per anni nel mondo della fotografia di stock.

Le caratterische dei siti web che maggiormente mi sento di volervi far mettere sul piatto della bilancia sono:

Mercato di riferimento

"i professionisti del settore multimediali sono tutti uguali!"

ah, beh....se non fossi io ad aver scritto una frase del genere, mi adoprerei per criticare aspramente chi l'avesse fatto.

Infatti è una frase che non ha senso; al contrario, i creativi che compreranno le vostre foto, siano essi grafici, editor o blogger hanno ognuno il proprio stile e

proprio gusto. Quindi, indifferentemente, vi rivolgerete al più ampio mercato possibile di acquirente e questo garantirà che le vostre vendite salgano alle stelle.

Quello su cui mi volevo soffermare in questo punto, in realtà, è proprio la varietà di acquirenti che dovrebbero avere i siti di stock ai quali vi iscrivete.

Date un'occhiata alle foto che sono presenti, di che tipologia, con che frequenza vengono aggiornate e questo vi darà un'idea di massima della gamma di professionisti che frequentano quel particolare sito.

Ad esempio, mi accorgo che ci sono siti che curano più l'aspetto tecnologia o quello benessere, giusto per citare alcuni casi reali.

Oppure che le immagini disponibili sono tante, ma non vengono aggiornate con molta frequenza.

In siti di questo tipo, è molto probabile che la percentuale di blogger presenti sia più bassa rispetto ad altri che fanno del refresh continuo di contenuti la punta di diamante.

Conoscere il mercato di riferimento è importantissimo in quanto vi permette di cambiare il vostro stile, se necessario.

Poter sapere in anteprima chi sono i vosti clienti e cosa comprano di solito è senza dubbio uno degli assi nella manica per chiunque faccia marketing.

.. e voi da questo momento, lo fate... non dimenticatelo! :)

Diffusione internazionale

le foto che scattate vengono viste da tutto il mondo? Ma speriamoooo!! :)

Purtroppo non sempre è cosi', non è garantito.

Qui non parlo della lingua del sito di stock che, nella stragrande maggioranza dei casi, sarà multi-lingua e vi consentirà di indicizzare le vostre foto in qualsiasi lingua vogliate, o comunque utilizzando le più conosciute.

Sto parlando di chi frequenta il vostro sito, ma soprattutto se il sito stesso ha stretto accordi e/o pubblicizza a livello internazionale i propri contributors (voi).

Mi sono accorto che il sito che frequento è molto navigato da agenzie pubblicitarie americane, ad esempio.

Fotografia di Stock

Certe foto di Firenze, piacciono se sono fatte col "loro" stile, tipo appunto i tagli all'americana nei ritratti ambientati.

Anche se, come vedremo in seguito, tagliare (crop) una foto è una tecnica sconsigliata per la pubblicazione sui siti di stock, in questo caso e solo per alcuni scatti, vedo che l'appeal che hanno verso gli americani cosi' tagliate è maggiore.

A livello generale, accertatevi che i siti ai quali vi iscriverete abbiano una diffusione internazionale, che i forum siano frequentati da persone di tutto il mondo, il che garantirà anche una certa uniformità nei download dei vostri scatti.

Altro aspetto da tenere in considerazione sono gli accordi trans-societari.

Se il vostro sito è stand-alone dal punto di vista commerciale i vostri introiti saranno minori.

Siti di stock seri ed efficaci sono quelli che intessono costantemente accordi (partnerships) con altri, talvolta affiliati, talvolta concorrenti per aumentare la vostra visibilità.

L'accordo con un sito di stock concorrente, talvolta viene fatto per una questione di complementarietà.

Come spiegavo nel precedere paragrafo, è probabile che un sito da solo non copra tutte le esigenze degli acquirenti, ad esempio tutti i generi fotografici desiderati con la stessa efficacia.

In questo caso, è molto utile per voi sapere se ci sono accordi specificati nel vostro account e quali siano i requisiti minimi per potervi partecipare attivamente con le vostre fotografie.

Iter di pagamento revenues

come disse il mio amico, "eccoci all'acqua!", ovvero eccoci alla parte più delicata da considerare di un sito di fotografia di stock.

Molti di questi accettano Paypal come metodo di pagamento delle vostre revenues.

Earnings
- Request Payment of Earnings
- Payouts Report
- View Extended License Earnings
- Convert Earnings to Credits
- View Referral Earnings

E guai se non lo facessero :)

Per noi internettiani di antesignana memoria, sarebbe un vero guaio

Fotografia di Stock

scoprire che il nostro sito preferito, quello per il quale abbiamo sudato le "famose sette camicie" (ricordate il sudore?), alla fine ci casca sul più bello non permettendoci di incassare i nostri soldi secondo la nostra modalità preferita.

Alcuni siti che ho incontrato permettono addirittura l'accredito diretto su carta di credito (Visa e Mastercard su tutte), ma in generale direi che Paypal va benissimo. Quindi, se non avete un account di questo tipo, fatevelo immediatamente.

C'e' una soglia minima sotto la quale non potete incassare le vostre revenues (leggi "guadagni"), ma in linea di massima direi che spendere 1 o 2 euro per incassarne 100 è comunque accettabile.

I tempi non sono eterni: il sito dove sono iscritto impiega circa 1 settimana (5 gg lavorativi) per girare il vostro incasso su Paypal.

Di solito, aspetto per avere una certa somma su Paypal, dopodichè la giro sul mio conto corrente, operazione che richiede circa 3 gg lavorativi.

Aspetto di avere una certa somma perchè anche Paypal ha delle spese di commissione una-tantum quando lo utilizzate.

Direi che vale la regola che l'1% del totale è una somma accettabile da lasciare a Paypal per questo "sporco lavoro" :)

Il tutto, se dovete far conto su un "ricorrente" mensile, direi che vi fa avere i soldi disponibili sul conto corrente il 15 del mese successivo.

Non male per un lavoro autonomo!!!

Da consulente incasso mediamente a 90gg, fate voi!! :)

Alcuni siti consentono anche assegni o Money Transfer vari, più per venire incontro a modalità internazionali consolidate che altro.

Personalmente non vi consiglio di utilizzare questi metodi che, si' saranno consolidati e sicuri, ma fanno perdere un sacco di tempo e mi fido poco delle garanzie offerte dai corrieri o tantomeno dalle Poste Italiane.

Abbiamo Internet: usiamola!

Ci sono strumenti affidabili come Paypal, non vedo perchè non sfruttarne a pieno le potenzialità.

Per altro, in caso di mancato pagamento, potete richiedere in qualsiasi momento spiegazioni sia al sito che a Paypal, quindi il vostro incasso è garantito.

Fotografia di Stock

Lo stesso non può dirsi ahimè per altri lavori più o meno "a progetto" in Italia, un altro buon motivo per scegliere la fotografia di stock come rendita alternativa.

Capillarità dei fotografi:

il discorso sul mercato riferimento può qui tranquillamente ribaltarsi per quanto riguarda i fotografi che frequentano il sito di stock dove intendete operare.

Se è vero che è molto utile, specialmente all'inizio, essere affiancati da una ricca e variegata comunità di fotografi, è anche vero che **avere la concorrenza del fotografo "della porta accanto" non è un gran valore aggiunto**.

Sul sito dove sono registrato ho fatto un'indagine preventiva se le cosiddette "foto locali" fossero presenti o meno e ho scoperto, con mio sommo piacere, che non ci sono. Se pubblico una foto della mia piazza preferita o dell'angolo della città che conoscono in pochi, ottengo un'ottima visibilità da parte dei compratori: visibilità che ovviamente diminuisce se il mio collega di ufficio con la passione delle foto è iscritto allo stesso sito e conosce le mie abitudine e "posti segreti" dove scatto di solito.

Naturalmente questo discorso ha maggior peso laddove si pubblichino foto legate a luoghi specifici o situazioni caratteristiche della zona in cui viviamo (sagre, eventi, modo in cui si vestono le persone, ecc...), ma puà essere esteso in larga misura a qualsiasi foto di stock.

Ho notato infatti che lo stile con cui si scatta, le tecniche impiegate hanno molto a che fare con la provenienza geografica di un fotografo.

Quindi, a meno che non disponiate di uno studio costosissimo o non intendiate fare foto di stock difficilmente riproducibili, guardatevi bene dai siti dove siano presenti troppi fotografi della vostra zona o con le stesse caratteristiche di scatto.

Valore assoluto e relativo delle revenues:

attualmente molti siti di stock utilizzano i crediti virtuali.

Questo significa che gli acquirenti compreranno dei crediti virtuali in cambio di Euro (o Dollari) sonanti.

Le vostre foto quindi saranno quantificate in crediti virtuali: più ne avete, più state guadagnando.

Fotografia di Stock

I crediti si chiamano virtuali, ma sono molto REALI.

E' come avere dei soldi, solo in un'altra valuta dai consueti dollari o euri.

Giusto per capirsi: nulla a che vedere con piattaforme come FourSquare o similari dove "virtuali" vuol dire che non avete niente di niente in mano.

Qui i soldi li avete davvero e quando raggiungete una certa somma mimima, potete incassarli.

E' importante scegliere i siti di stock in base anche al valore assoluto e relativo delle vostre fotografie, ovvero quanto pagheranno gli acquirenti per ottenerle.

Per valore assoluto mi riferisco ai crediti virtuali che dovranno sborsare per avere la vostra foto.

Per valore relativo, mi riferisco alle revenues (guadagni) che invece otterrete voi da tale acquisto, al netto ovviamente della provvigione del sito di stock.

L'avevate capito vero che i siti di stock guadagnano da questo?

Cioè, fanno come i commercianti, i negozi: è come se comprassero le foto da voi e le rivendessero ai clienti.

La cosa buona è che in questo caso hanno un magazzino infinito.

Voi è come se aveste fatto un unico pezzo e loro lo replicassero tutte le volte che un cliente lo richiede.

Nessun magazzino, bassi costi di produzione: notevoli guadagni.

Personalmente, preferisco siti che non fanno pagare un'esagerazione le mie foto: spaventano i clienti.

A prezzi alti, deve ovviamente corrispondere una qualità alta.

Questo può esser vero per alcuni scatti, ma non vorrei abituare i clienti a tale modalità.

Può succedere che faccio lo scatto dell'anno e che, quindi, qualcuno sia disposto a pagare una cifra piuttosto alta per averlo.

Ma non dev'essere la regola.

Molto meglio che la clientela delle vostre fotografie si abitui ad uno standard qualitativo e di prezzo.

E' molto probabile che, trovandosi bene in relazione alla qualità/prezzo delle vostre foto, si affezionino a voi, vi mettano cioè nella WishList dei fotografi

Fotografia di Stock

preferiti e questo gioverà moltissimo alle vostre tasche molto di più che l'aver realizzato una volta nella vita la foto dell'anno.

Modalità di contribuzione:

quanti di noi sanno usare gli strumenti di fotoritocco come Photoshop o Lightroom alzino la mano? Tutti ? Bene!

Quanti di noi sanno usare i programmi di indicizzazione delle foto presenti sul mercato?

Pochi, ma possiamo imparare? Bene lo stesso!

Quanti di noi hanno voglia di caricare 100 foto alla settimana una ad una su un sito di stock?

Nessuno? Eh, ci credo! :)

Il problema non sarebbe neanche caricare le foto, ovvero utilizzare quella funzione denominata "batch upload" per evitare di star davanti al pc/mac ore e ore solo per completare il caricamento delle foto sul sito di stock.

Il vero problema è dover ripetere l'indicizzazione delle foto una per una, spesso magari dello stesso soggetto o della stessa situazione fotografica.

Un'altra operazione molto noiosa è caricare 100 volte la stessa identica liberatoria per la stessa modella.

Oppure, inserire la categoria per una certa foto che è sempre uguale e... Dio mio, sempre della stessa sessione! :)

Se ho fatto 100 foto alla stessa modella, lo stesso giorno e quasi alla stessa ora quale sarà la categoria per tutte e 100 le foto? Mah, aspetta che ci penso un attimo :)

Accertatevi che il sito di stock al quale parteciperete metta a disposizione dei tool per l'ottimizzazione di questi processi ripetitivi.

Nel caso del sito di cui faccio parte, è disponibile un software per pc e per mac che aiuta tantissimo in questo.

Nel paragrafo riguardante il workflow che utilizzo per il caricamento delle foto, rimarcherò l'importanza dell'utilizzo di software di fotoritocco per la gestione delle keyword.

Lorenzo Codacci @2014

Assicuratevi di usare dei software che consentano di leggere correttamente i dati EXIF della vostra macchina fotografica e di applicare correttamente i metadata alle foto che producete.

Entrando molto sul tecnico, vi rimando ai capitoli successivi per ulteriori dettagli.

Per adesso mi limito a dire che vale la pena, entrando nel mondo della fotografia di stock, fare quel benedetto acquistando una licenza di Adobe Photoshop o Adobe Lightroom, se già non li state usando.

Da questo punto di vista, la gestione dei dati EXIF e Metadata è svolta da questi due software in maniera eccellente.

Qualità dello staff editoriale:

Molti siti di stock hanno uno staff che si occupa di recensire le foto che pubblicate.

E guai se non lo avessero!

Lo staff editoriale in questione garantisce che lo standard qualitativo delle foto presenti sia rispettato e che sia molto alto, di solito.

Lo so: è di una noia micidiale vedersi rifiutata una foto solo perchè è leggermente sotto esposta e dover spiegare ai redattori il motivo per il quale la state pubblicando in questo modo.

Con il tempo ci renderemo conto, tuttavia, che questo tempo è guadagnato per il futuro.

Una critica feroce delle nostre foto non solo ci aiuta a correggere certi errori di tecnica, ma anche a migliorare in fase di scatto la volta successiva ed a apprezzare il lavoro svolto dai nostri colleghi per emularli (vedi prossimo capitolo).

Alcuni degli "errori" segnalati dallo staff editoriale sono ad esempio:

- foto non a fuoco perfettamente
- aberrazioni ottiche presenti in una o più aree del fotogramma
- esposizione o contrasto non corretti
- liberatoria del soggetto non presente o non caricata con tutti i dati completi
- ...

Fotografia di Stock

Solo per farvi degli esempi, ma rende molto bene l'idea che la vostra foto finale, se accettata, è di un livello qualitativo molto alto e può essere venduta in tutto il mondo a qualsiasi acquirente.

Spesso, come vedremo nei prossimi capitoli, anche il tipo di macchina fotografica può influenzare questo tasso qualitativo, deteriorando il vostro "acceptance rate", ovvero il numero di foto accettate a fronte del totale di quelle che state caricando sul sito di stock.

Nel caso del sito dove sono iscrittto, ad esempio, la direttrice artistica del sito nonchè eminente editor è stata per anni una delle top seller come fotografa, con oltre 1.000.000 di download in circa 5 anni.

Anche non facendo caso agli immensi introiti che questa signorina deve aver incassato nel periodo di tempo in cui contribuiva come fotografa, quello che apprezzo è che adesso sia quella che sta dall'altra parte a valutarmi le foto che pubblico io.

...e sicuramente ne sa a bizzeffe! :)

Se le foto me le accetta lei, vuol dire che sono fatte veramente bene!

Fotografia di Stock

Fotografia di Stock

SE SI CHIAMANO SOCIAL CI SARà UN MOTIVO... O NO?!

I siti di fotografia di stock possono essere inquadrati nella categoria che va più di moda in questo periodo: dei "social" network.

Sono social perchè frequentati principalmente da persone fisiche, persone reali e la foto, cosi' come ogni altro contenuto multimediale, diventa spesso solamente il mezzo e il modo per mettere in contatto delle persone tra di loro.

Conosco delle persone che vanno a fare shopping nei negozietti di periferia o anche nei grandi centri commerciali solo per non sentirsi soli o perchè gli piace il "contatto" con la gente.

Sebbene nel caso dei siti web social il contatto sia solo virtuale, riesce nel suo intento di far avvicinare le persone e farle sentir parte di una comunità.

In un sito di stock si va quindi non solo per caricare la nostra ultima sessione fotografica, controllare i nostri guadagni o indicizzare gli scatti, ma anche per socializzare.

I forum hanno questa funzione e l'hanno sempre avuta in passato.

Si prende spunto da problematiche tecniche, domande da fare per intessere relazioni che, non di rado, si protraggono nel tempo.

Si diventa amici virtuali nel sito di stock e poi ci si incontra nella vita reale e, perchè no, si va a fare sessioni fotografiche insieme.

Nel sito dove sono iscritto, c'e' un pannello nel menu che si chiama "Friends"... più esplicito di cosi' si muore... o no?!

Non a caso, molti siti offrono la possibilità di mandare del messaggi agli altri fotografi presenti o, addirittura, di chattarci in tempo reale.

Potete dire lo stesso del mondo là fuori?

Avete mai provato a fare una domanda a un fotografo incontrato per strada?

Se anche non lo avete interrotto durante una sessione professionale (vedi matrimonio) e quindi non gli state dando noia più di tanto, dovreste trovarlo con la luna storta nel 90% dei casi.

Questo è dovuto al fatto che nel mondo reale, condividere dati e informazioni sulla propria professione non è visto di buon occhio e potrebbe portare a "danni" al proprio lavoro.

Fotografia di Stock

Tra l'altro, qui in Italia non c'e' esattamente quello che si chiama "spirito di collaborazione tra colleghi".

Alcuni fotografi non vi sveleranno mai i loro segreti, nè che li abbiate incrociati casualmente per strada, nè che li conosciate da una vita.

E' una professione ancora artigianale e alcuni consigli non vengono regalati cosi' a cuor leggero.

Oltre alla rivalità, può semplicemente darsi che quello specifico fotografo in quella specifica situazione non abbia la risposta alla vostra domanda.

Ad esempio ho trovato fotografi matrimonialisti che usavano il 10% delle funzionalità di una costosissima reflex che avevano noleggiato per l'occasione o noleggiavano ogniqualvolta venivano ingaggiati.

Chiedere a queste persone come si fa una certa operazione avanzata nel menu della macchina è come chiedere a un barbone per strada come si scarica un'app da uno smartphone.

Nel migliore dei casi, vi manderà a quel Paese (maiuscolo...si capisce eheh).

La parola social, però, nella comunità dei fotografi a cui si rivolge per fortuna ha soprattutto assunto la valenza positiva del termine: socializzare.

Oltre a trovare valido aiuto per tutte le vostre problematiche di natura tecnica e non, su un sito di stock avrete la possibilità di entrare a far parte di una vera e propria "congrega" di persone che hanno la vostra stessa passione per la fotografia.

Persone che vi capiscono al volo, alle quali non avete da spiegare proprio un bel niente perchè nel 98% dei casi sanno già dove volete andare a parare.

Oppure persone che, se fate una critica costruttiva, la apprezzeranno con molto piacere.

Non come quel "fotografo" di ieri su Facebook che mi ha eliminato dagli amici per aver sollevato la questione che il suo digitale bianco e nero non aveva a mio avviso profondità e tridimensionalità.

I miei toni, vi posso assicurare, erano del tutto rispettosi del lavoro altrui e si limitavano a una diatriba tecnica che speravo fosse costruttiva.

Cosi' non è stato e entrambi non abbiamo approfittato, in ultima analisi, di una delle più importanti "feature" del mondo social: la condivisione.

Fotografia di Stock

Lui ha pubblicato delle foto, io le ho commentate...e questo è quanto dovrebbe succedere!

Comportandovi con umiltà nei confronti di quei fotografi di stock esperti che troverete nei siti di riferimento, acquisirete segreti e dritte di immenso valore.

Potrete parlare direttamente con gente che, come dicevo prima, guadagna 30.000$ al mese solo di fotografia di stock ed essere trattati come l'amico con cui si prende la birra ogni venerdì: scherzosamente, magari, ma sempre con il massimo rispetto.

...e scusate se è poco!

Inoltre, valore da non trascurare, i fotografi di stock sono "general purpose" per definizione.

Ovvero, non sono specifici della fotografia di stock.

Di solito, anzi, entrano ed escono in questo genere fotografico con la stessa facilità con la quale ognuno di noi respira.

Per esempio, se sono matrimonialisti lavoreranno magari in un certo modo nel weekend con gli sposi e poi dal lunedì si dedicheranno ad alcuni scatti di stock che avevano in mente.

Oppure, se sono fotografi di moda, faranno esattamente il contrario ribaltando l'ordine dei giorni della settimana.

Questo per dire, che potete veramente chiedergli di tutto ed avere risposte molto competenti.

Nel mondo reale, avete mai provato a chiedere a un fotografo di moda di studio cosa ne pensi della rilevazione a contrasto dell'autofocus?

Provate e mi saprete dire :)

Non ne sa proprio una cippa, perchè probabilmente non ci si è mai trovato impelagato.

Esempi di questo tipo si applicano a tutti i settori fotografi tradizionali, ma non a quello di stock dove, per definizione, i fotografi sono molto variegati e "provengono" dai generi più disparati e conoscono le problematiche di tutti i settori della fotografia.

Inoltre, nei siti di stock, viene meno il concetto di rivalità di cui parlavo prima.

38 Fotografia di Stock

I lavori di chiunque sono pubblici e consultabili da chiunque.

Posso vedere i trends degli altri, quali scatti stanno producendo, su quali temi si stanno concentrando in questo periodo, quanto tempo è che non pubblicano qualcosa ecc..

Più social di cosi' si muore!

E' come lavorare in piazza alla luce del sole :)

Ci si confronta, si cresce, si socializza e si impara dagli altri.

Direi che lavori nel mondo reale che possano vantare queste caratteristiche ne esistano ben pochi.

Generalmente, dedico un giorno alla settimana a questa attività "social".

Mi documento sulle foto fatte da altri e traggo ispirazione.

Passo in rassegna i forum leggendo cosa fanno gli altri, come occupano il loro tempo, che consigli dispensano e su quali argomenti.

Attività che, a buon vedere, possono essere definite di "formazione" per la mia attività fotografica ma che, col tempo, si rivelano dei veri e propri investimenti per i propri guadagni futuri.

Il livello di alcuni miei scatti è notevolmente più alto di quanto non lo fosse 5 anni fa e questo è dovuto in larga misura alla propensione social dei siti di fotografia di stock.

Socializzate amici, socializzate! :)

ARTE O COMMERCIO?

Nella premessa di questo libro posso essere sembrato irriverente, a tratti blasfemo nei confronti della situazione occupazionale italiana.

Lungi da me criticare i lavori dipendenti o a progetto, o comunque dove viene richiesto del "sudore", sia fisico sia intellettuale.

In realtà, nella fotografia di stock a me sembra di lavorare più duramente di prima.

L'unica differenza è che le gocce di sudore non le verso adesso in maniera costante e uniforme.

Ci sono giorni in cui fatico il triplo per guadagnare quello che normalmente avrei guadagnato in tre giorni.

Solo che adesso sono creativo: lo posso decidere, ho questa possibilità.

Il mio impegno è proporzionato al divertimento e agli introiti, si suda volentieri insomma :)

Decido quali giorni lo sforzo deve essere maggiore, quali giorni posso dedicarmi ad altro (i miei blog raccontano le 1000 e una idee che mi passano per la testa).

Ci sono giorni in cui l'ispirazione nel fare le foto o comunque nel lavorare in una qualsiasi delle fasi della fotografia di stock cala a zero.

Quelli sono giorni in cui, per fortuna, le rendite ricorrenti mi ripagano dello sforzo fatto in precedenza.

Metaforicamente parlando, **la chiamerei "creatività-on-demand", ovvero la possibilità che ci viene offerta di essere creativi quando ci va**, ma non sempre come il mercato vorrebbe chiederci.

Con una certa coerenza essere creativi, ma non necessariamente con costanza.

Un grosso passo avanti direi.

Sto attraversando un periodo in cui, ad esempio, mi viene un'idea al giorno sul tipo di scatti da stock che potrebbero avere un certo ritorno economico.

Li accantono.

Fotografia di Stock

So che non posso farli tutti in una settimana, nè in due, ma ho impegnato e sforzato la mia creatività per concepire gli scatti, per immaginarli e poi li realizzerò.

Il mio consiglio in questo capitolo è: quando vi sentite creativi, non frenate la vena artistica e immaginativa, assecondatela e appuntatevela da qualche parte.

Io uso le Note dello smartphone, oppure il Blocco Note del pc/mac per segnarmi qualsiasi idea fotografica mi venga in mente in qualunque parte del globo mi trovi.

Poi la elaborerò in futuro.

Alcune volte mi capita di sbobinare un'idea di foto di stock mentre sono a correre o in piscina.

Altre volte poco prima di addormentarmi.

Questa è la parte artistica di questo lavoro; la parte commerciale è ben altra cosa.

Nel commercio che conosciamo, è normale guadagnare dei soldi.

Quindi, facendo un bilancio di quanto "spendiamo" e di quanto "incassiamo" alla fine del mese, l'attivo dev'esserci sempre, altrimenti qualcosa non ha funzionato nella nostra attività e modo di lavorare.

Nel mondo della fotografia di stock non è sempre cosi'.

Ci sono dei tempi morti in cui sembra non esserci nessun ritorno del lavoro svolto o, comunque, non nei tempi che ci saremmo aspettati.

Del resto questo effetto è intrinseco nella natura della fotografia di stock.

Se pubblichiamo spesso foto di Natale o di Pasqua sul nostro account, quante volte l'anno possiamo pensare di guadagnare qualcosa da quegli scatti?

A cose normali, 1 volta l'anno giusto?

Sta a noi magari essere bravi e far si' che, nel caso ad esempio, di quelle di Natale, si cominci a guadagnare da inizio novembre al 24 dicembre compreso proprio fino alle 23.59.

Quindi, abbia la possibilità di estendere il periodo utile ai nostri guadagni con strategie di marketing conosciute.

A parte questo, non possiamo sperare di più da foto fortemente tematiche ristrette a periodi specifici dell'anno.

Fotografia di Stock 41

In questo senso, dobbiamo diventare proprio dei veri e propri commerciali.

Se so che le mie foto venderanno 1 volta all'anno e basta, devo fare in modo di massimizzare quel mese e mezzo che ho a disposizione.

Mi concentrerò sul concetto che si tratta del Natale, che io abito in una certa zona, su quale sia l'interpretazione del Natale nel mio Paese.

Cercherò di prevedere come potrebbe evolvere questa interpretazione negli anni: i Natali sono tutti uguali o cambiano a seconda delle circostanze?

Voglio dire: se facciamo la foto del bambino vestito di rosso in studio, quanto realmente pensiamo di vendere in un sito molto frequentato da professionisti?

Ogni uomo, donna, financo bambino che sappia tenere una macchina fotografica in mano diventerò automaticamente un nostro diretto concorrente.

E che concorrente?!

Spietato direi.

Abbiamo poche possibilità di fronteggiare uno studio americano stra-attrezzato e che macina questo genere di fotografie di stock a go-go come fossero popcorn.

Diverso è il discorso se lo scatto che abbiamo in mente ha qualcosa di unico da dire e da mostrare.

Se il soggetto, la location o il messaggio che vogliamo trasmettere è più unico che raro, direi che siamo nella giusta direzione per avere buoni download da parte degli acquirenti.

Ricordiamoci che un tipo di foto come quella del Natale è destinata a vendere negli anni, non una tantum, quindi è molto probabile che se pensiamo in anticipo a questi spunti, ne trarremo un guadagno ricorrente per gli anni a venire senza un ulteriore sforzo da parte nostra.

Si tratta essenzialmente di far parlare tra di loro la nostra anima votata al commercio e quella artistica dentro di noi.

Da un lato, vorremmo sicuramente mettere tutta la nostra fantasia e creatività nello scatto che stiamo facendo.

Dall'altro, dobbiamo pensare a chi potrebbe essere interessato a comprare quella foto.

Ripeto per togliere ogni dubbio: COMPRARE non osservare.

42 Fotografia di Stock

Ognuno di noi, sia che si occupi di fotografia attivamente sia che ami guardare una bella foto, passerebbe dieci minuti o più del suo tempo a osservare una bella foto artistica.

Lo stesso si può dire di professionisti dell'immagine che hanno bisogno di inserirla in un sito web o di pubblicarla su una rivista cartacea?

Questo tipo di persona non ha tempo da perdere!

Va dritto al sodo!

La vostra immagine può essere il più bel colpo di genio dell'anno, ma se fosse tagliata male, fuori fuoco o semplicemente non avesse i colori e l'atmosfera che il creativo-cliente si aspetta, l'acquisto non verrà effettuato.

Nel mio lavoro, cerco sempre quindi un giusto ed equilibrato mix tra le mie due anime.

Ci sono periodi dell'anno in cui scatto più volentieri foto artistiche che, oltre a rincuorare la mia anima, vendono anche piuttosto bene.

Altri periodi in cui vado a diritto, replicando lo stesso scatto da 4 angolature diverse sapendo cosi' di aumentare il bacino di potenziali acquirenti.

Entrambi gli approcci vanno bene: sappiate trovare quello più consono al vostro stile e...al vostro portafogli naturalmente.

Vorrei addentrarmi adesso in un argomento molto dibattuto sui forum di fotografia di stock: il numero di foto nel proprio portfolio.

C'e' chi sostiene che 250 foto ben fatte siano sufficienti per avere buoni introiti.

C'e' chi arriva a 500, chi a 1000.

Una delle fotografe più gettonate del sito che frequento ha circa 3000 scatti e vende più che altro i primi 100 che ha fatto o che ha pubblicato.

Uno dei fotografi che ho messo come "amico", mi dice che con soli 240 scatti vende come un pazzo perchè spesso va variazioni sul tema che piacciono molto ai suoi clienti affezionati.

Insomma, sa come accontentare i propri acquirenti.

La formula magica non esiste.

Provare per credere.

Fotografia di Stock

Di mio posso dire che un buon bilanciamento arte-commercio farà di voi degli ottimi fotografi di stock e sicuramente migliorerà il vostro modo di scattare.

Fotografia di Stock

L'ATTREZZATURA è IMPORTANTE?

I forum di fotografia sono pieni di feticisti.

Altra affermazione pesante che potrebbe costarmi l'abbandono immediato dalla lettura da parte di alcuni di voi.

Beh, l'affermazione per altro non è molto lontana dalla realtà.

Come in altri settori, più o meno tecnologici, sembra ci siano fotografi che passano le giornate a parlare di quale obiettivo nuovo comprare o di quale corpo macchina sia migliore o peggiore di un altro.

Anche io lo faccio quando necessito di aggiornare la mia attrezzatura.

E' pratica consueta aggiornarsi, specialmente nel campo tecnologico dove le novità si susseguono con cadenza settimanale e il mondo della fotografia non fa certo eccezione.

Con questo non voglio dire che si dovrebbe abbandonare la pratica di partecipare a discussioni sull'attrezzatura fotografica.

Me ne guardo bene.

Dico solo che il collezionismo, a tratti feticismo, non ha nulla a che vedere con la fotografia.

Specie poi quando sento dire "il mio corpo macchina è meglio del tuo" oppure "il mio obiettivo fa foto migliori delle tue".

Mi cascano veramente le cosiddette :)

Brands

E' ovvio che ci siano delle differenze, anche notevoli, nell'attrezzatura di un fotografo piuttosto che di un altro.

E' ovvio che si scelga macchine dei brand più blasonati come Canon o Nikon per avere certe garanzie di continuità nel tempo.

Al contrario, è comunque scontato che certi brand si ritaglino delle nicchie di mercato andando a vendere prodotti di fascia alta a prezzi moderati, come nel caso di Fujifilm o Olympus.

Fotografia di Stock 45

Il mondo del commercio è fatto cosi': nessuna eccezione.

Quello che non è invece ovvio è che i fotografi si perdano in discussioni tra di loro spesso prevaricanti.

Del tipo: "io sono PIU' fotografo di te perchè uso una certa attrezzatura".

Oppure: "io conosco meglio di te la fotografia perchè uso questi obiettivi".

Molti lo fanno nei forum o nei commenti in modo subdolo, senza direttamente compararsi al altri "colleghi", stampando queste frasi ad effetto che fanno capire che loro in qualche modo si sentano migliori di voi per qualche non meglio specificato acquisto di attrezzatura fotografica.

La fotografia di stock a malapena riconosce quale attrezzatura state usando.

A malapena sa dirvi il corpo macchina, figuriamoci l'obiettivo usato o gli ISO impostati in fase di scatto.

Certo, queste informazioni sono presenti nei dati EXIF delle fotografie pubblicate, ma non sono rilevanti.

Alcuni fotografi mettono informazioni di questo tipo nella descrizione della foto pubblicata, cosi' che sia visibile a prescindere ed esaminata come parametro per l'acquisto da parte dei clienti.

E' una forma di feticismo che anch'io condivido e pratico talvolta.

Di recente, ho aggiunto nella descrizione della foto la dicitura "eseguita con pellicola Kodak Tri-x 400", non per darmi delle arie ma perchè ritengo che il cliente debba sapere che ci sarà una grana vistosa sullo scatto, che questo è stato scannerizzato anzichè fatto direttamente in digitale e che, tutto sommato, è stato cosi' "pensato" da me e volutamente eseguito con quell'attrezzatura fotografica piuttosto che un'altra.

Il feticismo in questo caso si traduce in una vendita mirata.

Aggiungo informazioni fotografico/tecniche allo scatto per aumentare le probabilità che la foto venda.

Potrei trovare il grafico che per l'appunto ama la resa del bianco e nero "analogico", oppure chi si ricorda di come le pellicole Velvia rendevano i colori in passato, amerà di conseguenza sapere che lo scatto della Fiat 500 rossa che ho appena pubblicato emula proprio questa diapositiva nella resa dei colori saturi.

Negli altri casi, la funzione di partecipazione alle discussioni sull'attrezzatura è più utile ai fini vostri di aggiornamento che per massimizzare le vendite sul sito.

Parlando in dettaglio di attrezzatura, direi che marca e modelli del sensore o dell'obiettivo usato fanno quindi pochissima differenza dal punto di vista commerciale e non li dovreste prendere in considerazione nella valutazione dell'attrezzatura idonea a fare fotografia di stock.

Discorso diverso riguarda invece i formati sia del sensore che dell'obiettivo a vostro corredo.

Sensore ed Obiettivi

Scattare con una Hasselblad digitale da 50 Mpx (megapixel) fa la sua bella differenza eccome.

Perchè?

Perchè aumenta le dimensioni della foto finale.

Attiverà nel compratore quello che si chiama il formato XXXLarge, raggiungibile solo da certi colossi di corpi macchina come le medio formato digitale o certe ammiraglie reflex.

Al di là della bellezza artistica sicuramente indubbia (parlo di gamma cromatica, latitudine di posa complessiva), un sensore ampio come quello descritto produrrà scatti di diversi megapixels più grandi degli altri fotografi.

Questo consentirà ai clienti che acquistano di stampare ad esempio in formati maggiori, oppure di ingrandire o tagliare uno scatto digitale con maggiore facilità.

Anche parlando di obiettivi, non è la focale il problema, nè la nitidezza o "sfocato" di una particolare lente che vi farà vendere di più.

Possiedo degli stupendi obiettivi fissi come lo Zeiss 85 f1.4 oppure il 25 2.8.

Me li tengo e li preferisco di gran lunga agli zoom più per la parte artistica che non commerciale.

Lo vedo che i miei Zeiss producono foto nettamente migliori di altri obiettivi utilizzati sui siti di stock, ma è un aspetto secondario.

Fotografia di Stock

Come nel caso del sensore, casomai quello che conta è il formato dell'obiettivo usato.

Usare un grandangolo più spinto di un altro fa la differenza.

Avere un'obiettivo che ha una distorsione maggiore fa la differenza.

Se, ad esempio, la foto che state pubblicando è un ritratto fatto con un 35mm avrà un effetto completamente diverso da un altro ritratto fatto con un 85mm.

La differenza sta nella prospettiva che la foto finale darà all'acquirente (ma in generale a chi guarderà la vostra foto).

Nel caso del 35mm, la foto sarà molto più calda... sembrerà di stare li' accanto al soggetto magari sul divano o seduti in terra insieme a lui.

Nel caso dell'85mm, l'effetto sarà molto più simile a una foto rubata o comunque di "isolare" il soggetto dall'ambiente circostante.

Questo aspetto fa una grossa differenza perchè l'acquirente sta pensando a dove metterà la vostra foto e ha sempre in mente il target interessato a vederla.

Qual'e' l'effetto che volete ottenere, chiedetevi?

Una sensazione di calore e di "inclusione" del mio soggetto con l'ambiente o il contrario?

Il mercato di riferimento che capisco essere presente nel sito di stock dove pubblico, di che tipo è?

Immaginate la seguente situazione fotografica:

Sono a Firenze, al Piazzale Michelangelo e sto facendo dei ritratti a una modella da vendere sul sito di stock.

Ha senso usare un 85mm che rischia di escludere proprio la città di Firenze nello sfondo?

Voglio dire: se taglio via il Duomo dai miei scatti, che senso ha mettere poi nelle parole chiave della mia foto "duomo di Firenze"?

Nessuno direi.

Voi lo sapete e l'acquirente può immaginare dove sia stata fatta la sessione fotografica, ma tranne voi due nessun altro lo saprà.

In questa situazione, un buon 35mm o addirittura un 28mm (full-frame ovviamente) aiuterà lo scopo.

48 Fotografia di Stock

Si capisce il senso?

Il formato influisce.

Cosi' come la distorsione dell'obiettivo è importante perchè in taluni casi potrebbe risparmiare del lavoro in post-produzione al creativo che vi compra la foto.

Se fate una foto a una chiesa, che abbia delle pareti dritte non volete che il creativo spenda più di 5 minuti a Photoshop a raddrizzare la prospettiva dei muri vero?

Ogni lavoro che portate via al vostro cliente vi farà guadagnare la sua stima, riconoscenza e ..un pezzetto del suo portafogli! :)

In questo momento sto "puntando" un obiettivo Fuji innesto X 14mm.

Pensate che lo faccia per via della notevole nitidezza che dicono abbia?

Si'!!!

hahahah

Questo contraddice quanto detto finora in effetti ahahah

Sto scherzando.

Lo faccio perchè mi dà modo di includere più "ambiente" negli scatti che faccio.

La focale 14mm mi permetterebbe di aumentare in modo considerevole le vendite di tutte quelle foto alle quali voglio dare un ambientazione "calda" e di circostanza.

C'e' un'immensa diatriba sui siti di fotografia su zoom o focali fisse.

Se ha senso sacrificare la qualità della foto a spesa di dover cambiare continuamente l'obiettivo in macchina.

Sapete che vi dico?

A voi fotografi di stock non interessa affatto!! :)

Compratevi le lenti che volete, basta che riescano a darvi l'effetto utile a vendere di più.

Fotografia di Stock

Flash e vari

E degli altri gadget?!

Parliamone...

Cose come i flash esterni, prolunghe delle vostre focali e via discorrendo?

Sicuramente possono aumentare le vostre vendite di stock nel senso di migliorare la qualità di alcuni scatti che state facendo.

Vale sempre il principio basilare per cui **ogni tool che aggiunga del valore tangibile allo scatto è consigliabile a chi voglia fare della fotografia di stock uno strumento per avere una rendita costante nel tempo.**

Certo non mi andrò a comprare l'ultimo modello di flash esterno se prevedo di fare foto in studio una volta l'anno o non faccio dei matrimoni la mia fonte di reddito principale.

Tendenzialmente, è la tecnologia a dover seguire la nostra testa.

E non viceversa.

Partite sempre dalla domanda: "come posso incrementare le mie vendite?"

Ci sono dei tipi particolari di foto che proprio non riesco a fare perchè mi manca l'attrezzatura adeguata?

Queste dovrebbero essere le domande che vi ronzano in testa ogni qualvolta partecipate a un forum che parla di "gear" (attrezzatura).

Conclusioni sull'attrezzatura

Un buon corredo fotografico è alla base di ogni fotografo di stock degno di questo nome.

Non nel senso della qualità del corredo, se ancora non si è capito, ma soprattutto nella varietà del tipo di situazioni che tale corredo consentirà al fotografo di immortalare.

Allo stato attuale, posseggo:

- corpo macchina digitale con sensore Aps-C

Fotografia di Stock

- corpo macchina analogico tutto meccanico e filtri vari per il bianco e nero
- grandangolo 25mm (sensore pieno)
- normale 50mm
- medio-tele 85mm
- tele 135mm
- zoom tele 100-400mm e moltiplicatore 1.4x
- flash esterno

Questo corredo mi consente di venire a incontro alle più disparate esigenze fotografiche possa avere in termini di stock.

Nel prossimo capitolo, ho volutamente trattato a parte l'importanza di un corredo "analogico" vecchio stile nella fotografia di stock.

Il digitale è l'anima e, direi, obbligatorio per questo genere di scatti: vendono molto di più e meglio.

Sono facilmente gestibili e velocemente caricabili sul proprio sito.

Ciò nonostante, la pellicola dà ancora dei vantaggi irrinunciabili a chi voglia intraprendere un percorso veramente completo di "contributore" in un sito di stock.

Fotografia di Stock

52 Fotografia di Stock

LA PELLICOLA NON è MAI MORTA!

Il fotografo "analogico" è oramai un animale in via di estinzione!

Chi?!

Ma chi l'ha detto!!!!

Coloro tra voi che stanno pensando di dar via a 3Euro la "vecchia" attrezzatura a pellicola, facciano un bel respiro, vadano a pranzo o a cena, e... non facciano proprio niente!

I siti di articoli usati sono pieni di attrezzatura fotografica svenduta.

Si trovano medio formato a dei prezzi incredibili, obiettivi storici che vengono venduti per l'equivalente di uno zoom moderno che vale 10 volte meno in termini di resa ottica.

Se tra voi si trovano fotografi che hanno questo genere di attrezzatura fotografica e vogliono disfarsene, il mio consiglio è di riflettere su alcuni elementi che vorrei qui elencare:

Fotografia di Stock

Grana

Nel mondo digitale è in corso una lotta acerrima contro gli ISO. Le case costruttrici fanno a gara a produrre sensori che sopportino sempre meglio le alte sensibilità.

Siamo arrivati a traguardi impensabili fino a poco tempo fa come foto fatte a 25.600 ISO che sembrano scattate a 400 ISO.

Il "messaggio promozionale" che ci sta dietro è "assenza totale di grana, di disturbo sul file finale.

Se acquistate la nostra macchina fotografica con questo sensore, non avrete più grana nelle vostre foto e il risultato sarà uno scatto pulito, nitido.

E a me mi perdono :)

Nel senso commerciale del termine, intendono, perdono me come cliente...

Si', perchè io cerco proprio l'opposto nei miei scatti.

Le foto scattate al buio completo a 25.600 ISO che sembrano nitidissime come a 400 ISO mi sembrano artificiali.

Parlo della grana, ma anche della resa dei colori. Colori artificiali che sembrano appartenere ad altri tempi o, quantomeno, "inventati" dall'algoritmo del sensore digitale della macchina.

Quello che cerco piuttosto è un effetto simile alle pellicole professionali Ilford HP5 o Kodak T-Max dove la grana si vede eccome. E' il bello!!!!

La grana del film è favolosa! Dà quella profondità all'immagine che il digitale manco si sogna.

Le gradazioni di grigio di una pellicola bianco e nero, ad esempio, non sono riproducibili in digitale.

Quello che con la pellicola è semplicemente "grana", ovvero dei dolci pallini di colore o b/n che danno spessore alla foto, sul digitale diventano "artefatti", ovvero macchie di colore o "pixel" bianco e neri che alterano la veridicità della foto.

Al cospetto di un file digitale a 25.600 ISO sembra di osservare uno strumento del futuro: una macchina fotografica che ci vede al buio e che "prova a simulare" cosa vedrebbe l'occhio umano se avesse quella sensibilità.

Fotografia di Stock

Il risultato, pur apprezzandone lo sforzo ingegneristico (ah, piacere, ho dimenticato di dirvi che sono un ingegnere eheh), è abbastanza lontano della realtà.

Voglio dire: "se il mio occhio non percepisce quei colori nelle ombre o quelle sfumature nelle alte luci, perchè me le vuoi far vedere per forza? Per dimostrarmi cosa?

Che hai fatto un buon sensore? Non apprezzo!!! :)

Vorrei che la foto sia quanto di più simile a quello che vede il mio occhio ci possa essere.

Ho provato di recente i famosi filtri VSCO che girano anche su Adobe Lightroom, che promettono di simulare le vecchie pellicole e DIA sui vostri file digitali.

Ok, mettete a confronto una scansione di una "vera" Ilford HP5 con una vostra foto ritoccata con questi filtri "magici" e poi scrivetemi i vostri commenti.

Non credo saranno troppo lusinghieri verso quest'ultima :)

Pixel vs Argento

1 pixel vale 1, un grano di argento vale 1, 43437843748 (ho scritto dei numeri a caso).

Cosa voglio dire?

Che il digitale è esatto, l'analogico no.

Il pixel rimane il pixel, se zoomate una foto, vedrete molto bene se quel pixel è verde o giallo, se rosso o viola.

Nell'analogico ho trovato negli ingrandimenti dei "valori" ambigui, ovvero una "gradazione" di colori o di grigi, mai un valore preciso e fisso.

Questo, che da molti viene considerato un difetto della pellicola. è fonte di di estrema qualità.

La pellicola è graduale, è morbida, è "continua".

Non si passa mai dal valore "255, 255, 255" a "255, 245, 123" per fare un esempio.

C'e' una certa morbidezza in questo passaggio.

Fotografia di Stock

Gli alugenuri (oddio!! come si scrive?!!??) di argento sono graduali e dolci, non ci sono scatti fissi come nei pixels digitali ma dobbiamo pensare in termini chimici dove questi scatti sono infinitesimali.

Anche se gli scanner renderanno comunque il nostro scatto una serie di "0" e "1" e quindi, in buona sostanza, un file digitale al pare degli altri, la nostra scansione, se fatta con apparecchi professionali, garantirà quella resa che solo la pellicola puà restituire.

Sulle DIA questo aspetto si riduce, ma avete mai visto una Velvia 50 scansionata?

Mettetela pure a confronto con un file digitale con i colori saturati (o anche in emulazione di Velvia) e ditemi se non vedete le differenze.

Valutate le gradazioni di colori, i passaggi morbidi da un rosso a un viola, da un giallo a un verde.

E' un'altra storia e non ci vuole un genio per vederlo a occhio nudo, senza ingrandimento.

Un altro vantaggio notevole dello scattare con pellicola è anche la possibilità di sviluppare in proprio i negativi, specie quelli in bianco e nero.

Questo processo otterrà l'effetto, dove aver acquisito un pò di esperienza, di poter modificare a piacimento la resa dell'argento sul file finale semplicemente cambiando le sostanze chimiche usate, dando quindi una resa impareggiabile alle vostre foto sul sito di stock.

Nessuno mai potrà emulare una Kodak Tri-X-modificata-Codacci e voi potrete persino definire un nuovo standard nel tipo di foto che pubblicate che avranno un sapore unico nel mondo.

Riuscite a immaginare quale effetto abbia tutto questo sul vostro portafogli? :)

Dimensioni del file

Possiedo una macchina digitale da 12megapixels, ma spesso ritaglio un minimo le foto prima di pubblicarle sul sito di stock dove sono accreditato.

Questo "taglio" sorte il pessimo effetto di ridurre le dimensioni del mio file finale.

Fotografia di Stock

Come spiegato successivamente in questo libro, il crop ha dei vantaggi ma anche svantaggi.

Di fatto, nell'80% dei casi se taglio una foto che ho fatto in digitale, ne ottengo una di 8/9 megapixel che avrò più difficoltà a vendere o che, comunque, mi renderà meno guadagni per via della dimensione ridotta.

Il mio scanner per pellicola, al contrario, **ha una risoluzione cosi' elevata che riesce a restituire immagini all'equivamente risoluzione di 16 megapixels** senza problemi.

Pur eseguendo lo stesso tipo di operazione come il taglio in pre-scansione, il risultato finale sarà un file non interpolata di una risoluzione molto più elevata del mio attuale corpo macchina digitale.

Il mio scanner supporta la risoluzione di 3200 DPI, sufficiente a restituire un ottimo risultato sia da pellicola che da diapositiva.

Esistono in commercio scanner migliori, con risoluzioni più alte, ma che costano anche delle cifre poco giustificabili.

Il ragionamento che ho fatto io è stato: se spendo 400 Euro per uno scanner di questa fascia (non piano e con slide dedicate ai rotolini 24x36mm e medio formato), in quanto tempo riuscirò a rientrare dell'investimento, considerando che la dimensione maggiore dei miei files mi farà vendere di più?

Beh, presto detto, un file di 16 megapixel mi consente agevolmente di utilizzare il formato XXLarge nella vendita delle mie foto e questo significa tranquillamente 2 o 3 Euro in più di guadagno per me per ogni foto venduta a questo formato.

Una spesa ben fatta e giustificabile :)

Gradazioni dei colori o del bianco nero

C'e' un parametro nei tecnicismi della fotografia che si chiama "smooth transition", ovvero la capacità di "arrivare" gradualmente da un colore a un altro senza troppi "scalini".

Il digitale ha scalini per definizione.

Ogni pixel è uno scalino da scendere e, a forti ingrandimenti come quelli fatti dallo staff editoriale per valutare le vostre foto di stock, ogni scalino può essere molto alto da superare o da scendere.

Fotografia di Stock

Nel digitale, le zone di ombra e luce sono ben definite, c'e' poca gradualità nel passare dall'una all'altra.

Questa assenza di gradualità di traduce in un effetto molto "2d" dell'immagine, poco tridimensionale.

Lo si nota in certi scatti a pellicola dove si dice fuori dai denti: "questa foto ESCE fuori con una forza impressionante!".

Quello che il nostro occhio percepisce nella pellicola è la tridimensionalità dello scatto, dovuta principalmente alle innumerevoli gradazioni di colori o di bianco/nero presenti (grigi).

Spesso, nell'esaminare uno scatto eseguito in digitale si ha la percezione che differenti aree del fotogramma siano illuminate in maniera completamente diversa, come se ci fossero due lampade a diversa potenza puntate verso il soggetto.

Questo negli scatti a pellicola non esiste, sembra che le ombre siano il riflesso della dispersione di luce di un'unica lampada principale puntata verso il soggetto.

Mi viene un pò da ridere quando, nella reiterata discussione sulle differenze tra digitale e analogico e sulla presunta morte di quest'ultima, ci si soffermi sui megapixel dicendo che il digitale abbia raggiunto e superato la risoluzione della pellicola.

Certo, ovvio che la tecnologia prima o poi arrivasse a questo grado di miniaturizzazione e lettura del singolo pixel.

Mi viene da ridere dicevo perchè commercialmente si punta l'attenzione su questo aspetto perchè è quello che fa vendere più fotocamere.

Si disprezza o ignora totalmente l'aspetto delle transizioni di colori o di grigi nelle fotografie, sfidando addirittura l'occhio esperto a riconoscere sia fatta con una macchina vintage o iper-moderna.

Quello che vorrei ripetere a questi signori che vendono una lavatrice come vendono una macchina fotografica è questo: "la differenza si vede miei cari, si vede eccome!".

Ovviamente non è cosi' marcata in situazione di luce controllata come in studio o in un giornata nuvolosa con luce piatta in esterni, ma laddove ci siano forti contro-luce o forti contrasti, è evidente la netta superiorità dell'argento di sopportare queste differenze di esposizione.

58 Fotografia di Stock

Concludendo l'argomento, sottolineo nuovamente l'importanza strategico-commerciale e creativa di arricchire il proprio corretto fotografico con una macchina analogica.

Se il divertimento appare assicurato, lo è anche un maggiore esborso di soldi nell'acquisto e sviluppo delle pellicole, dello scanner nonchè il tempo perso per eseguire scansioni e ritocchi in post-produzione.

Avendo tuttavia ben chiaro quale siano gli aspetti da tenere in considerazione scattando a pellicola, penso che l'investimento sia ampiamente giustificato.

In questo paragrafo spero di aver puntualizzato e rimarcato aspetti che difficilmente trovate in Rete se non effettuando una ricerca mirata degli argomenti trattati.

Del resto, perchè comprare un libro se poteste trovare le stesse informazioni anche in Rete con una semplice ricerca su Google?

Ho cercato di darvi informazioni non commerciali, partendo dal presupposto che siamo tutti sulla stessa barca e che i problemi e situazioni che fronteggerete voi come neo-fotografi-di-stock sono gli stessi in cui mi sono imbattuto io negli anni.

Snobbando la fotografia analogica a suo tempo e prediligendo quella digitale, mi sono in seguito accorto dell'enorme occasione che stavo perdendo e che solo di recente sto provando a recuperare.

Riuscendo a padroneggiare la tecnica fotografica vecchio-stile di una macchina analogica, sbaraglierete molta concorrenza nel mondo dei siti di stock e, sicuramente, nel cuore del vostro partner o famigliare che non vedrà loro di farvi realizzare il proprio ritratto con una macchina del 1950! :)

Con delle gradazioni cromatiche che, della lavatrice, proprio non hanno nulla a che vedere!

La struttura meccanica del corpo

Ultimo aspetto da non tralasciare riguardo le vecchie fotocamere, riguardo il fattore "luogo".

Di recente, ho fatto una sessione fotografica in Valsavarenche, Parco Nazionale del Gran Paradiso, Valle d'Aosta.

Fotografia di Stock

A dicembre ho trovato la gradevolissima temperatura di -20°C alle sette di mattina, ora in cui gli animali sono in cerca di cibo e quindi, fotograficamente parlando, più "appetibili" anche per noi fotografi.

Ora, nell'occasione avevo la velocissima e sofisticatissima Nikon D3 che ha una raffica di autofocus nemmeno un AK47 russo :)

Già, peccato che è elettronica!

A -20°C qualche problemino con l'elettronica della macchina potreste averla.

Se vi capitano situazioni come questa o dovete andare a fare un viaggio del deserto, è buona regola avere con sè la buona vecchia macchina analogica, tutta meccanica sarebbe meglio.

Io nell'occasione mi sono salvato con una preziosissima Nikon FM2A, valore di mercato 150Euro.

Una macchina tutta meccanica scatta in qualunque situazione e 150Euro sono ben spesi partendo da questo presupposto.

Non c'e' il problema dell'esposimetro che non funziona sul più bello o dell'otturatore che non supporta le situazioni climatiche più estreme.

Quella scatta sempre, a patto che vi ricordiate di cambiare il rotolino dopo 36 fotogrammi.

Si', magari vi ghiaccerete una mano nel fare l'operazione, ma al vostro rientro a casa, seduti davanti al pc/mac, sarete ben felici di avere QUELLO scatto con cui ci ripagherete il nuovo paio di guanti caricandolo sul sito di stock :)

60 Fotografia di Stock

REGISTRAZIONE AI SITI DI STOCK

Ok, diciamo che ne abbiamo abbastanza di teoria e vogliamo passare alla pratica :)

Nei capitoli precedenti, abbiamo individuato gli aspetti più importanti che ci dovrebbero consentire di scegliere uno o più siti di stock dove pubblicare le nostre fotografie.

FASE 1) CONSIDERAZIONI SUL PROPRIO PORTFOLIO

Diciamo di aver in mano un ricchissimo archivio di foto e di volerle pubblicare tutte sul web; incontreremmo dei grossissimi problemi.

Innanzitutto perchè ci sono delle foto che non sono accettabili per i siti di stock: cani e gatti di casa, bambini che giocano da soli sono esempi di categorie non consentite.

Nelle regole messe a disposizione dei contributors (oramai sappiamo che siete voi ok?), si parla di solito specificatamente di questa tipologia di fotografie dicendo che il sito ne è stracolmo e non ha intenzione di accettare ulteriori contributi.

Il mio personale consiglio all'atto della registrazione in un sito di stock è quello di esaminare attentamente almeno 5 portfolio di altre persone.

Potreste trovare non solo informazioni molto utili sulla tipologia di foto da pubblicare, ma anche nuove angolazioni che sono più apprezzate dai clienti, colori dominanti per una certa gamma di foto, ecc...

Sul sito dove pubblico abitualmente, ad esempio, ho notato che, da "bravi Americani", i clienti tendono a comprare molto di più foto di bambini nell'ambito della famiglia che siano stra-colorate e allegre.

Nella mentalità di chi ha creato paradisi come Disney World, sussiste il concetto che l'infanzia è colorata, che ci si debba divertire e quindi molti grafici o editor americani acquistano foto di bambini molto sature di colori.

Se avete, quindi, degli scatti fatti dei vostri figli o lavori passati con la mitica diapositiva Fuji Velvia o similari, usateli in questo contesto: sicuramente susciteranno interesse.

Fotografia di Stock

Un'altra considerazione da fare in questo ambito riguarda i ritratti alle persone.

Devono essere AMBIENTATI.

Un ritratto troppo stretto (dove si esclude il contesto) a vostro figlio o alla vostra compagna non verrà tendenzialmente comprato da nessuno a meno che non sia MOLTO particolare.

...e intendo, M O L T O particolare, come ad esempio ho visto alcuni ritratti di donne del nord Europa, scandinave, dove la conformazione del viso, il colore della pelle e dei capelli o quello degli occhi era talmente TIPICA che non poteva non catturare l'attenzione dell'osservatore.

Lo stesso dicasi per certe persone anche in Italia, è fuori dubbio.

Tendenzialmente, però, trovare il ritratto "vincente" tra quelli che avete in archivio è veramente un'impresa molto ardua.

Il discorso cambia radicalmente se si tratta di ritratti ambientati, quindi dove sia evidente il contesto nel quale si muove il soggetto.

Qui, spesso, la persona o le persone immortalate fungono quasi da specchietto per le allodole, ovvero magari sono loro stesse il soggetto principale, ma l'occhio abituato del cliente va quasi immediatamente allo sfondo.

Di recente ho pubblicato degli scatti anni '40 ambientati a Firenze.

La modella era vestita in modo molto particolare, simulando appunto quel periodo storico, molto caratteristico per l'epoca.

Certamente, però, credo che il fatto di trovarmi nel centro storico di una magnifica città come Firenze abbia aumentato molto il fascino finale delle foto, creando quel pathos tipico tutto italiano degli scatti vintage del secolo scorso.

Senza il contesto fiorentino, sarebbe stato molto più difficile creare delle immagini valide per un sito di stock.

Continuando questa carrellata sui generi fotografici accettabili per la pubblicazione, come non menzionare i panorami?

In Italia ne abbiamo di splendidi, anche meno da "cartolina" di quanto siamo abituati a vedere.

Non mi riferisco quindi a viste sul mare o sulle cime delle Dolomiti.

Fotografia di Stock

Più che altro trovo interessanti delle viste su alcuni borghi medio-evali, piuttosto che dall'alto sulle campagne o qualunque situazione sia caratteristica del luogo in cui abitate.

Lo dicevo in precedenza: non importa viaggiare per trovare un luogo da "stock".

A 2 passi da casa, se vi sforzate, troverete senz'altro immagini e panorami che meritano tutta l'attenzione dei vostri clienti sul sito dove vi apprestate a pubblicare.

Selezionate con cura tali immagini, perchè ovviamente ce n'e' una vasta gamma già disponibile sullo scenario internazionale.

Nelle foto di studio vale un pò lo stesso discorso dei panorami: il mondo è pieno di fotografi super attrezzati, con ogni gadget inimmaginabile, atto a produrre ottimi scatti nell'ambito della fotografia controllata.

Difficilmente, la qualità dei vostri scatti potrà essere superiore a certe agenzie specializzate proprio nelle foto in studio.

Quello su cui suggerisco di concentrarsi qui è l'idea, la particolarità dello scatto.

Non ci danniamo l'anima se i colori o la resa finale di quell'immagine non è perfetta.

Cerchiamo un soggetto ad alto potenziale, qualcosa che in effetti "sfondi" nel mercato della fotografia di stock.

Com'era quel discorso sulla comunità fatto in precedenza, che siamo tutti amici e non concorrenti? :)

Ok,me lo ricordo bene.. l'ho fatto io eheheh

Proprio per questo voglio confidarvi uno dei miei futuri soggetti fotografici che metterò in rete: i cibi caratteristici delle mie zone, la Toscana tanto per capirsi.

Probabilmente, quando questo libro sarà disponibile li avrò già fatti e cosi' non potrete rubarmi l'idea ahahaha

Scherzi a parte, gradirei molto poter scambiare commenti e opinioni su questo genere di scatti che vorrei fare in studio.

Non è il mio genere preferito e neanche quello dove, sinceramente, dò il meglio di me ma ciò non toglie che stia attuando tutti gli strumenti di cui ho parlato in precedenza anche per questo tipo di foto.

Fotografia di Stock

Tra gli altri, il condividere informazioni preventive con altri fotografi della comunità è sicuramente tra i più importanti mezzi per raggiungere il mio scopo.

Vale anche il discorso che difficilmente, la vostra idea non è mai stata concepita.

Magari, in altre forme, con altre espressioni creative, ma sicuramente troverete uno scatto simile al vostro che avete in mente o già realizzato.

Quindi, lo scambio continuo di informazioni e di osservazioni fatto con altri fotografi è una pratica consigliabile a tutti i livelli, specialmente quando, nel caso degli scatti in studio, vi troverete a fronteggiare un'acerrima concorrenza di gente bravissima.

Gli altri generi fotografici "accettabili" per lo stock assumono bene o male gli stessi connotati di cui ho parlato fin qui: devono essere scatti particolari, non banali per essere accettati e quindi osservati dai siti di stock.

Sia che si tratti di foto di sport, reportage che avete fatto anche semplicemente in viaggio di piacere in passato.

Cercate sempre di essere molto severi con voi stessi.

Fate una cernita molto selettiva.

In un recente viaggio dove ho scattato circa 2000 foto, ne ho trovate non più di una ventina accettabili per arricchire il mio portfolio di stock.

Le altre mi sembravano banali o comunque non esprimevano nessun concetto particolare per essere di qualche interesse per un cliente finale.

Non che scattassi "a caso" durante il viaggio.

Semplicemente pensavo più a portare a casa delle immagini "ricordo" per me e i miei famigliari che non qualcosa di vendibile sul sito di stock.

Conscio di questo, ho prodotto 2000 foto ben sapendo che il materiale era scarsamente utilizzabile a fini commerciali.

Con il tempo, saprete rendervi conto sempre più velocemente se la vostra foto è accettabile e di qualche interesse stock o meno.

Fotografi esperti parlano di circa 1000 foto per avere un portfolio ben assortito e ricco di spunti per la vostra clientela.

Naturalmente, altri con 200 scatti vendono già molto bene.

Fotografia di Stock

Trovo che l'equilibrio stia a voi trovarlo, continuamente sperimentando anche nuovi generi fotografici che allo stadio attuale non padroneggiate ma che sui siti di stock vanno molto bene.

Mi riferisco alla mitica "ribollita" toscana o alla pappa al pomodoro :)

Lo so che se c'e' un toscano che legge, in studio produrrà sicuramente degli scatti migliori dei miei.

Non mi preoccupo: io a mia volta gli ruberò l'idea dal portfolio la prossima volta che farà lui degli scatti interessanti.

Con questa logica, decade finalmente il concetto di concorrenza e "copia" del lavoro altrui, venendo a crearsi un più stimolante e creativo concetto di condivisione e scambio continuo tra i fotografi.

FASE 2) ACCETTAZIONE DEGLI SCATTI

Se la vostra scelta del portfolio da pubblicare è stata accurata, dovreste aver individuato gli scatti accettabili per il o i siti di stock a cui volete rivolgervi.

Accettabili per voi: ma per gli altri?

Bella domanda.

Ci sono due livelli di accettazione dei cosiddetti "altri": uno editoriale e l'altro commerciale.

Purtroppo **sono proprio in quest'ordine: ovvero, prima i vostri scatti devono essere considerati validi da uno staff editoriale e poi, eventualmente, dai clienti.**

Arma a doppio taglio: una foto molto creativa con delle evidenti mancanze o imperfezioni tecniche, potrebbe non superare l'esame accurato dello staff editoriale e non arrivare mai a solleticare il portafoglio dei vostri potenziali clienti.

Perchè??

Andate a rileggervi il capitolo riguardante "Arte o Commercio" e vi accorgerete che la risposta è più semplice di quanto immaginiate.

Il sito di stock contiene immagini di stock!

Ma va?! Nooooo..pensavo contenesse pedofilia!! ahahhaa

Fotografia di Stock

Questa potrebbe essere la vostra reazione più ovvia; ciò nonostante, una nota dolente della fotografia di stock è che prima di tutto gli scatti devono essere "standard".

Detto in parole povere, essi devono essere bene o o male "tutti uguali".

Seguire certi dettami, andare incontro a certe regole, insomma...

Potete essere si' creativi, ma più che altro nell'idea; nel modo di scattare è un'altra storia.

Se fate una foto mossa, è mossa. PUNTO...e a capo!

Poi potete trascorrere anche il weekend a cercare di dimostrare allo staff editoriale che voi avete di proposito cercato di fare quello scatto mosso per enfatizzare, ad esempio, il movimento del soggetto principale.

Magari anche riuscendovi.

La vostra foto verrà in tal caso riammessa nel vostro portfolio e probabilmente venderà il doppio delle altre perchè effettivamente era di una qualità superiore a tutto il resto che avete mai pubblicato.

Ciò nonostante il mio consiglio, specialmente in fase di prima registrazione a un sito di stock, è quello di proporre foto standard.

Una tecnica ineccepibile, un'idea facilmente comprensibile e ben realizzata è quello che vi ci vuole.

Prima il commercio, poi l'arte... è la regola aurea per voi neo-markettari :)

Potreste ad esempio fare una doppia selezione nell'ambito del vostro portfolio.

Innanzitutto, gli scatti che sicuramente reputate vendibili e di interesse per gli acquirenti.

Secondo di poi, dividendo quelli tecnicamente a posto dagli altri.

Quelli tecnicamente ben fatti avranno un notevole impatto sull'acceptance rate del vostro portfolio.

Si' perchè, al termine delle vostre innumerevoli selezioni, arriva il momento in cui la selezione la fanno gli altri.

Dicevamo, dovrete superare quello che si chiama il "livello minimo di acceptance rate", ovvero proporre una certa percentuale di scatti validi a fronte del totale che state pubblicando.

Fotografia di Stock

Se lo staff editoriale vi "boccia" 2 foto su 3, non avete un'acceptance rate valido.

Se la percentuale di scatti validi è inferiore al 50%, tecnicamente state commettendo degli errori piuttosto grossolani nelle vostre fotografie, più o meno consapevolmente.

Rientrano in questa categoria, sottoesposizioni marcate, contrasti troppo spinti, saturazioni al limite dell'aberrazione ottica, foto magari non a fuoco più semplicemente.

Questi sono scatti assolutamente da evitare in fase di pubblicazione, perchè faranno precipitare a picco il vostro acceptance rate medio con risvolti assolutamente negativi per voi (vedi paragrafo "Algoritmo BestMatch").

Ha abbastanza poco senso incaponirsi nel far accettare un determinato scatto solo perchè lo ritenete artisticamente molto valido.

Se ha certi difetti tecnici cosi' evidenti, difficilmente venderà.

Lo staff editoriale lo sa e per questo ve lo blocca sul nascere non pubblicandovelo nemmeno.

Ricordate che il sito di stock fa da intermediario tra voi fotografi e i clienti?

Ecco, i siti di stock migliori sono proprio quelli che si sono costruiti l'immagine di quelli che hanno i fotografi col più alto indice di acceptance rate sul mercato.

Anzi, è proprio una caratteristica che pubblicizzano caldamente quando intessono rapporti con le agenzie pubblicitarie o grossi clienti interessati a entrare nel loro network.

"I nostri fotografi sono tecnicamente perfetti e in più anche molto creativi" potrebbe essere l'argomento principe di una riunione al vertice tra il vostro sito di stock e National Geographic dall'altro parte del tavolo.

Ok, diamoci da fare.

Incrementiamo la nostra tecnica con corsi di formazione, manuali o semplici ricerche in Rete al fine di tenere alto il nostro acceptance rate.

Ne va delle nostre vendite, delle nostre tasche, ma anche della nostra immagine sul mercato.

Saremo visti agli occhi dei clienti, ma anche di amici e parenti, come fotografi professionisti a tutti gli effetti, anche se alcuni di noi non lo fanno per vivere o non hanno mai cercato di fregiarsi di questo titolo.

Fotografia di Stock

Ogni professione ha le sue regole: la perfetta tecnica fotografica sui siti di stock è una di questi requisiti.

FASE 3) INFORMAZIONI ANAGRAFICHE

Tutti i siti web presenti là fuori in rete vi chiederanno una registrazione anagrafica.

Molti si limiteranno a quelle informazioni generiche come la login e password e un alias, soprannome che dir si voglia.

I siti di stock, invece, hanno bisogno di tutte le vostre informazioni anagrafiche.

In questo senso, assomigliano molto a Facebook o ad altri siti social presenti in Rete.

Vogliono sapere CHI sei.

Non solo il sito web lo vuol sapere, ma anche e soprattutto i clienti.

Mi rivolgo a te attraverso questo libro.

Ti guardo in faccia, anche se solo metaforicamente parlando.

E' tuo interesse primario come fotografo di stock far sapere al mondo intero chi sei e come lavori.

Tu stai diventando l'azionista di maggioranza di te stesso, se ancora non ti è chiaro.

Ogni aspetto che possa promuovere la tua immagine val bene il tuo tempo e la tua attenzione.

Le informazioni anagrafiche che immetterai daranno credibilità alla tua persona in primo luogo, e al tuo lavoro successivamente.

Sono utili anche per sapere se hai uno studio fotografico con cui lavorare nel caso di sessioni dal vivo.

Magari, per rintracciarti nel caso tu voglia prendere contatto direttamente con i committenti (argomento trattato nel capitolo finale).

Non è la prima volta che il sito di stock diventa il miglior alleato di un fotografo nella promozione pubblicitaria dei nostri lavori extra-stock.

Visto che un buon fotografo di stock, come abbiamo visto, proviene quasi certamente da altri settori quali moda o reportage, il buon successo riportato

Fotografia di Stock

su un sito di stock è garanzia di affidabilità anche per altri lavori un cliente possa volervi commissionare.

Le informazioni anagrafiche devono essere quindi complete e corrette in ogni sua parte.

Se sbagliate indirizzo, potreste pentirvene in seguito.

La privacy eccessiva non paga.

Tali informazioni sono naturalmente tutelate dal sito di stock e non c'e' assolutamente niente di cui temere dal punto di vista della sicurezza.

Il garante fa il garante, in tutto e per tutto.

Un altro aspetto molto importante da tenere in considerazione circa le informazioni anagrafiche è che esse **verranno confrontate con la liberatoria di modelli o modelle che fotograferete**, oppure **con i moduli di proprietà** che potreste aver necessità di caricare sul sito di stock.

Fornire informazioni false, come numeri di cellulare o email errate, è motivo per farvi rifiutare uno scatto dallo staff editoriale e quindi non una grossa mossa tattica da parte vostra.

I controlli vengono comunque periodicamente effettuati e quindi, se vedete sul cellulare un prefisso +1 001... magari è il call center del vostro sito di stock che vi sta chiamando per chiarimenti in merito all'email che avete indicato finire per ".ru" (Ruanda mi pare eheh).

FASE 4) INFORMAZIONI FINANZIARIE

Se avete un conto corrente alle Isole Cayman è il momento di usarlo!!! :)

Scherzi a parte, sinceramente dove farete pervenire i vostri incassi non interessa a nessuno.

L'importante è che le informazioni finanziarie che inserirete nel sito di stock siano accurate e vi prendiate la cura di tenerle sempre aggiornate.

Avete disabilitato il conto Paypal per un periodo di tempo sufficientemente lungo?

C'e' un errore nella transazione tra il sito di stock e Paypal?

Fotografia di Stock

La partita IVA che usate sul sito di stock è stata modificata o non è più associata alla vostra attività di fotografo?

Tutte domande che necessitano di una risposta tempestiva da parte vostra.

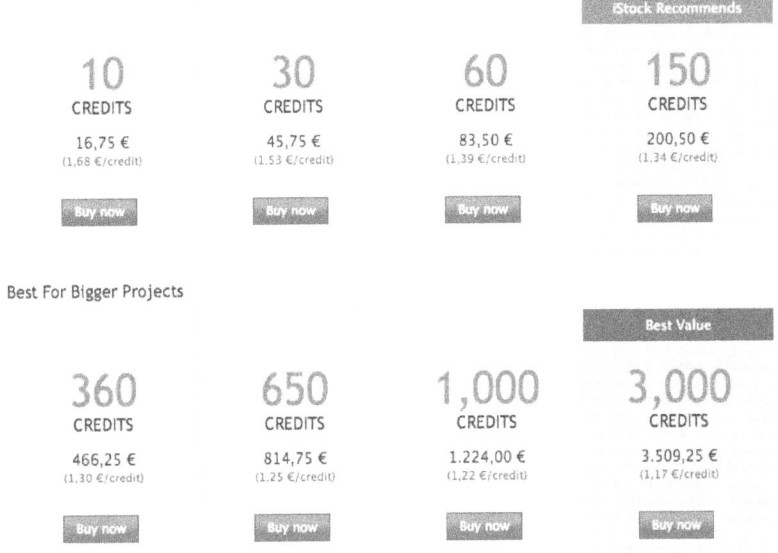

Alcune di queste, portano a disagi per voi come ritardi nei pagamenti ad esempio.

Altre, possono scatenare vere e proprie azioni legali nei vostri confronti.

Le precauzioni citate nella sezione "Informazioni Anagrafiche" qui rivestono, se vogliamo, ancora più attenzione e importanza.

Tali dati finanziari vengono utilizzati in particolare quando il vostro profilo su un sito di stock è "ibrido".

Cosa si intende per *profilo ibrido*?

Una persona, voi, o un'ente come agenzia pubblicitaria che riveste un doppio ruolo: quello del fotografo e del cliente.

Fotografia di Stock

Voi, ad esempio, potreste essere al tempo stesso fotografo e creativo, quindi aver bisogno in primis di foto di stock per il vostro lavoro editoriale.

E potrebbero non bastare le vostre che scattate, naturalmente.

Da un lato contribuite al sito di stock con le vostre fotografie, da un lato le comprate.

Questo è un altro motivo per cui è importante **gestire i crediti virtuali sui siti web**.

Talvolta, lo scambio economico non avviene con moneta sonante, ma semplicemente attraverso l'utilizzo dei crediti.

Tempo fa avevo bisogno di alcune immagini di stock per scrivere un libro, immagini difficilmente reperibili nel mio archivio fotografico personale.

Le avrei potute cercare su siti generici quali Google e, devo ammetterlo, un'occhiata l'ho pure data.

Proprio per le considerazioni che facevo nei capitoli precedenti, però, la qualità delle foto al di fuori dei siti di stock, la non possibilità di curiosare nei portfolio dei colleghi, mi hanno subito fatto desistere da questa modalità di ricerca.

Ho semplicemente convertito alcuni miei crediti virtuali guadagnati con i miei scatti in crediti per comprare le foto di altri.

In tempo zero, pochi secondi, avevo già trovato del materiale molto valido per il mio libro.

C'e' da considerare che il sito di stock, in questo senso, aggrega non solo fotografi con clienti, ma anche aggrega contenuti diversi, quali video e suoni.

Sempre più in Rete si trovano libri multimediali che hanno bisogno di contenuti video o suoni.

I siti di stock più famosi consentono di estendere il proprio concetto di fotografo a "creativo" a 360°.

Posso quindi attestarmi come creatore anche di contenuti diversi dalle immagini a cui sono abituato produrre.

Il sistema dei crediti virtuali, adottato normalmente nella sezione finanziaria del sito, assolve a questa funzione di unica moneta di scambio egregiamente.

Fotografia di Stock 71

Un'importante caratteristica dei contenuti presenti nei siti di stock è, come accenavo nei precedenti capitoli, la dimensione delle foto.

Tendenzialmente, più una foto è grande e più costa acquistarla.

Lo stesso dicasi anche per i video o per l'audio.

Più sono lunghi o ad alta qualità e più costano.

Quando esaminate il vostro profilo finanziario, quindi, o nei primi giorni a seguito della registrazione a un sito di stock, fate molta attenzione alla differenza che intercorre tra crediti virtuali e downloads.

Un conto è che possediate molti soldi, un conto è che i clienti abbiano effettuato molti downloads dei vostri scatti.

Come è logico pensare, il successo di un fotografo di stock si misura da quest'ultimo dato: i downloads.

I soldi o crediti sul conto virtuale potrebbero per esempio essere stati convertiti o comprati da voi stessi.

E' il reale acquisto di una foto che determina invece il suo gradimento tra i clienti del sito.

Contrariamente a quanto avviene per la fotografia artistica, in quella di stock acquistare un vostro scatto è il miglior indice della qualità percepita dal cliente finale.

Osservarlo è già qualcosa, ma comprarlo denota un interesse concreto per il lavoro fotografico che avete prodotto.

Il budget che molte agenzie o clienti finali dedicano allo stock è talvolta molto alto.

Esistono piani di sottoscrizione messi a disposizione dai siti web ai clienti che vanno incontro alle più disparate esigenze: tipo, "100 crediti virtuali a 30Euro" o cose simili.

Un assiduo cliente di un sito di stock aderirà a queste sottoscrizioni per svariati motivi, non ultimo il fattore psicologico di non dover pensarci troppo se la vostra fotografia piace fin da subito.

L'acquisto di impulso, come si chiama in gergo.

72 Fotografia di Stock

La vostra foto è stata accettata, magari voi vi siete appena registrati sul sito web in questione e... magicamente la vostra prima foto pubblicata viene scaricata decine di volte.

E' quello che è successo con la mia gabbianella di mare islandese che, nelle sue prime settimane, ha venduto molto bene.

Immagino sia stata acquistata da molti clienti che avessero aderito a sottoscrizioni speciali.

Abbonamenti che consentono, ad esempio, di acquistare foto di neo-fotografi iscritti a prezzi molto scontati (ops, crediti molto scontati scusate eheh).

Quindi, anche l'essere dei neofiti appena registrati su un particolare sito di stock ha i suoi vantaggi.

Le informazioni finanziarie inserite tendenzialmente vi identificano.

Se non avete nessun account definito, non potete riscuotere gli introiti ovviamente, ma probabilmente non potrete beneficiare di altre interessanti caratteristiche dei siti di stock.

Una di queste è il fatto che come fotografi, non sarete ancora visti come video-editor o musicisti e potreste essere tentati di cambiare sito o di fare iscrizioni multiple ai siti di stock disponibili sul web solo per gestire la vostra doppia personalità di fotografo e musicista.

Come è capitato a me di recente.

Il fatto di non essere iscritto al mio sito preferito di stock come musicista, mi ha impedito di acquistare una sottoscrizione di crediti di questo tipo e conseguentemente degli spezzoni audio di cui avevo bisogno.

Fidatevi a mani basse dei siti di stock multi-contenuti e "multi-personalità".

Maggiori sono le possibilità artistiche e finanziarie di dare libero sfogo alla vostra creatività che tali siti vi offrono e maggiore sarà il tempo che **vi sentirete davvero dei professionisti che si stanno creando una rendita alternativa con la fotografia di stock.**

Direi che, a questo punto, dovreste avere le idee molto più chiare sul vostro portfolio, quali foto selezionare per quali siti, come curare la vostra immagine

Fotografia di Stock

in termini anagrafici di chi siete e come lavorate e infine come ottemperare alle finanze del vostro lavoro.

Se vi sentite abbastanza sicuri di quello che avete capito da questo paragrafo, è giunto il momento di registrarsi a uno o più siti di fotografia di stock.

Ah, ho capito!

Siete indecisi sul numero di siti a cui dovreste registrarvi o a quali nello specifico?

E se la risposta fosse "Uno solo"?

Leggetevi il prossimo capitolo e vi assicuro che avrete le idee molto più chiare anche su questo aspetto di esclusività dei siti di stock.

FASE 5) ESCLUSIVITà

Cosa significa essere esclusivi?

Distinguersi? Mettersi in mostra?

Poter entrare in determinati siti piuttoso che in altri?

Niente di tutto questo.

Significa lavorare esclusivamente con un sito di fotografia di stock.

Questo ha i suoi vantaggi e svantaggi, come in tutte le attività lavorative che si rispettino.

Exclusivity Program
, You Are an Exclusive
 Contributor

Sicuramente, dal lato economico **essere esclusivi per un determinato sito web vi garantirà una rendita più alta**, delle "royalties" elevate a parità di download da parte dei clienti delle vostre foto.

C'e' un rovescio della medaglia parlando di questo aspetto: **avrete probabilmente meno downloads.**

Le considerazioni fatte riguardo le partnership che il sito di stock implementa per garantire maggior successo ai propri contributors, hanno l'effetto per voi fotografi esclusivi far diminuire il numero di "posti" dove la vostra foto si trova.

Estremizzando, se siete esclusivi di un sito di stock, la vostra foto dell'anno si trova solamente in un posto nel web.

Fotografia di Stock

Ciò significa che, se un cliente vuole proprio la vostra foto, la pagherà più del normale.

Significa anche, al contrario, che è più difficile che la vostra foto sia trovata da un potenziale acquirente.

Se l'agenzia o il creativo che sta cercando proprio il vostro scatto non lavora abitualmente col sito di stock dove siete diventati esclusivi, ne consegue che non troverà mai la vostra foto.

Quindi, maggiori rendite, minori download sintetizzando il concetto.

Il processo può tuttavia (ed è consigliabile) essere fatto per gradi, ovvero iniziare come fotografo iscritto a più siti web e, successivamente, diventare esclusivo per quello preferito.

Il vantaggio di questo approccio è che inizialmente si riceverà quella spinta economica e psicologica nel vendere che le nostre foto interessano e sono scaricate da tutti i siti di cui facciamo parte e più avanti, ci consentirà di concentrarsi su di un solo sito massimizzando le rendite per ogni scatto effettuato.

Un aspetto, infatti, da non trascurare parlando di esclusività è il concetto di pigrizia che nasce nei processi manutentivi delle foto.

Cosa intendo per processi manutentivi?

Intendo, le azioni ripetitive di indicizzazione, catalogazione, aggiornamento dei nostri scatti all'interno dei siti di stock.

Tali azioni, seppur lasciano molto spazio alla creatività individuale e all'esigenza di espandere la propria immagine marketing che ci siamo costruiti nel tempo, rischiano alla lunga di essere noiosi e ripetitivi.

Una volta dominata la tecnica di indicizzazione e catalogazione, si preferirà di gran lunga impiegare il nostro tempo "là fuori " a scattare piuttosto che davanti al pc/mac a "gestire" le nostre foto.

Parlo per me, ma immagino che, essendo il fotografo prima di tutto un artista, possa estendere il discorso a tutti quanti voi che mi state leggendo.

Essere esclusivi di un sito web consente di effettuare tali operazioni una sola volta.

Vedremo in seguito come ci siano dei tool specializzati a darci una mano in questo processo.

Fotografia di Stock

Un altro vantaggio dell'esclusività è che ci sono delle partnership a cui il nostro sito preferito lavora che sono riservate solo ai fotografi esclusivi.

Tanto per capirsi, se non lavorate esclusivamente per iStockPhoto.com non potete accedere al rinomato sito GettyImages.com, che viene reputato da molti il miglior sito stock e di reportage del mondo.

Oppure, alcune collezioni di elite come la Vetta di iStockPhoto.com non sono accessibili a voi, pur partecipando come contributors dello stesso iStockPhoto.

Il ragionamento corretto, quindi, in termini di esclusività è se volete massimizzare i guadagni sul singolo scatto e ridurre il vostro lavoro gestionale degli scatti o se, disponendo di molto tempo a disposizione, massimizzare i guadagni complessivi del vostro portfolio aumentando tuttavia il tempo che impiegherete davanti al pc/mac.

Viene da sè che riveste una notevole importanza il numero di scatti presenti nel vostro portfolio di stock, argomento che abbiamo già affrontato nei paragrafi precedenti.

Semplificando ai minimi termini: se avete poche foto all'inizio e magari di media qualità, propendete sicuramente per NON essere esclusivi e intanto rendervi conto di questo nuovo mondo che state approcciando e di quali siano le regole di mercato che lo contraddistinguono.

Se, col tempo, gestite molte più foto nel vostro portfolio e la qualità dei vostri scatti è aumentata, dovreste seriamente considerare l'idea di essere esclusivi di un particolare sito web.

L'esserlo vi fa prendere in una determinata considerazione anche se interagite nei forum di quel sito.

La vostra reputazione sarà più alta di altri fotografi non esclusivi perchè si dà per scontato che conosciate molto bene ogni piccola sfaccettatura di come funzionano le cose su questo sito di cui siete esclusivi.

Insomma, vi staranno ad ascoltare più volentieri ecco!!!

Magari vi passeranno anche qualche idea di scatto come ho fatto io fidandosi di voi :)

Fotografia di Stock

IL PASSO-PASSO DELLA PUBBLICAZIONE SU UN SITO DI STOCK

Passo-passo in inglese si traduce con "workflow".

Sostanzialmente, un workflow è un elenco di punti da fare, elenco dettagliato in ogni singola parte che descrive un processo.

La differenza di questo workflow che sto per presentare rispetto ad altri che trovate in rete è che in questo potete anche saltare uno o più punti descritti, a vostro piacimento.

In alcuni casi, il risultato sarà disastroso, in altri non cambierà rispetto al fatto che abbiate seguito pedissequamente questi punti.

Il mio consiglio è di padroneggiare ogni singola voce e poi decidere autonomamente quale sia consona al proprio gusto e modo di lavorare e quale invece sia superflua.

1) SCATTARE DA FOTOGRAFO DI STOCK

Puà sembrare banale, ma scattare da fotografo di stock può contraddire tutto quanto abbiate imparato fino a oggi sulla fotografia.

Le regole fondamentali di ogni buon corso di base si possono riassumere in:

- **matrice aurea**: ci hanno insegnato a mettere il soggetto nei quattro angoli "aurei" del fotogramma
- **esposizione e contrasto**: per enfatizzare alcuni scatti carenti di contrasto o che con un esposizione corretta sembrerebbero troppo blandi, è buona regola modificare l'esposizione in fase di scatto o il contrasto di un file jpeg direttamente in ripresa
- **saturazione**: in particolari situazioni di luce e di colori, è possibile in molte macchine digitali modificare la saturazione applicata in ripresa, ottenendo ad esempio effetti paragonabili alla diapositiva Fuji Velvia, dove i colori sono molto accesi e il contrasto elevato
- **taglio** (crop): seguendo i dettami della matrice aurea, il consiglio a noi fotografi è stato quello di tagliare la foto in modo da evidenziare delle parti o dei dettagli del fotogramma. Ne sono un esempio i "tagli all'Americana" dei ritratti.
- **pensare allo scatto**, facendone "uno, ma buono!": tendenzialmente, con la fotografia digitale si è perso un pò il concetto di riflettere sulla foto PRIMA di scattare. Ci hanno sempre insegnato a valutare con attenzione il risultato finale che volevamo ottenere nella foto, quale

Fotografia di Stock

fosse l'angolazione corretta, la prospettiva e, in generale, la resa che volevamo dare sul file finale e poi, solo DOPO, scattare.

Perchè dico che tutto questo nella fotografia di stock è l'opposto o, comunque, diverso?

Vediamo, punto per punto, in cosa dovrebbe differire adesso la vostra impostazione, tenendo a mente che, come nel mio caso, potete mantenere entrambi i modi di fotografare adattandoli alla situazione: se state scattando per stock vi comporterete in un modo, se scattate per voi o per altri generi fotografici, diverse saranno le vostre attitudini.

- **spazio aureo**: nella fotografia di stock dobbiamo pensare dal lato degli acquirenti. Ciò significa che dobbiamo pensare nello stesso modo in cui farebbe un pubblicitario o un creativo. Dobbiamo porci domande che diversamente non ci faremmo, come ad esempio se stiamo lasciando abbastanza spazio nel fotogramma per l'inserimento dei testi. Non di rado, infatti, i clienti acquistano una nostra foto con l'intenzione di scriverci sopra, o di aggiungerci loghi o grafica di vario tipo. Se scattiamo con la matrice aurea che ci hanno insegnato, talvolta potremmo correre il rischio di "dar noia" al grafico, ovvero situazioni paradossali dove il nostro soggetto principale si trova proprio dove il grafico avrebbe voluto mettere il logo o una scritta. Altre volte, in concomitanza dei punti aurei, la foto potrebbe venir tagliata o ridimensionata dal grafico in questione, alterando definitivamente il "look and feel" che volevamo darle in origine.
- **esposizione e contrasto "flat"**: mi rendo conto come artista che una foto poco contrastata è debole e non ha lo stesso appeal di un'altra ritoccata con più durezza. Le foto di stock, però, non dobbiamo scordare che spesso vanno in mano a grafici che, proprio per loro natura, preferiscono un "originale" a un "pezzo d'arte". Tradotto in parole povere, le spinte artistiche che siete ammessi a fare prima di pubblicare una foto dovrebbero essere ridotte al minimo. Meglio correre il rischio che la vostra foto sia "bruttina da vedersi" ma accettata sul sito, che rifiutata per uso creativo dei software di post - produzione o gli algoritmi in-camera che avete a disposizione durante lo scatto.
- **saturazione**: molto simile al discorso fatto per esposizione e contrasto, lo stesso dicasi per la saturazione e in generale la gestione dei colori. Capisco che una foto di paesaggio fatta in Islanda dovrebbe avere i colori più saturi del mondo per rendere al meglio, ma corre il

rischio di essere rifiutata dallo staff editoriale del sito di stock, magari perchè presenta pure delle aberrazioni cromatiche. Nel mio caso, avendo sperimentato un pò con le impostazioni della macchina fotografica, mi sono accorto che tutte le foto molto sature che pubblicavo con la mia Nikon D3 venivano tutte rifiutate, quelle che faccio adesso con la simulazione pellicola Velvia della mia Fuji X-E1 vengono tutte accettate. Non credo che all'interno dello staff editoriale del mio sito ci sia una preferenza per Fuji piuttosto che Nikon o per la resa "più Velvia" della Fuji: credo verosimilmente che la Nikon producesse scatti artificiali nei colori quando impostata a saturazioni molto alte. Il mio consiglio, quindi, quando scattate per stock è di lasciare tali impostazioni ai valori di fabbrica, con colori magari più deboli ma sicuramente corretti. Sarà poi il cliente che aumenterà la saturazione della foto se lo riterrà opportuno.

- **taglio (crop):** vi siete abituati a tagliare le vostre foto secondo il vostro personale gusto? Cambiate attitudine! Questo riassume molto bene cosa penso di questo aspetto. Voi siete i venditori dei vostri scatti, il cliente li deve comprare. Chiaro? Può darsi che il taglio che date voi non sia quello che aveva in mente l'acquirente, pur gradendo molto la vostra foto. In tal caso, non la comprerà perchè avete del tutto "eliminato" dei pezzi di foto dallo scatto in vendita ed è impossibile fare marcia indietro. Riferendomi al discorso della matrice aurea, qui nella fotografia di stock può succedere che il creativo/grafico abbia proprio bisogno di "spazio intorno" al vostro soggetto; il contrario del taglio che avevate in mente, magari. Dovreste lasciare dello spazio ampio intorno alla vostra foto perchè sono tutti interstizi utili per aggiungere i sopracitati loghi o testi, o quantomeno per tagliare la foto secondo il gusto del cliente. Un altro aspetto da non sottovalutare è che **tutte le volte che tagliate una foto voi riducete la qualità e la dimensione del vostro scatto**. Il formato finale del file che pubblicherete sarà ridotto e la qualità dell'ingrandimento sarà soggetta ai megapixels della vostra macchina. Nel migliore dei casi, tagliando troppo il vostro scatto in fase di ripresa avrete ottenuto magari una composizione migliore, ma ridotto le possibilità creative per il cliente che avrebbe voluto più libertà lasciata al suo estro piuttosto che al vostro.

- **riflettere sugli scatti:** nella fotografia di stock, in particolare in quella digitale, dovremmo ragionare esattamente al contrario di quanto facciamo in altri generi fotografici. In stock, più scatti facciamo e meglio è. Più angolazioni e prospettive offriamo ai nostri clienti e maggiori saranno le probabilità che alcune siano di interesse per

Fotografia di Stock 79

l'acquisto. La regola che andrebbe usata è riflettere DOPO lo scatto, ovvero **chiedersi se abbiamo coperto tutte le possibili esigenze dei nostri acquirenti** o se vale la pena (se ne abbiamo la possibilità) soffermarsi ancora su questo soggetto da fotografare. Di recente, facendo delle foto a un Fiat 500 rossa, ho passato dieci minuti a riprenderla da ogni angolazione possibile, con o senza targa visibile, davanti e dietro, da un punto più elevato sugli scalini li' attorno piuttosto che disteso in terra per un'angolazione più radente. Mi sono affacciato al finestrino e ho ripreso gli interni, ma mi sono anche allontanato nel parcheggio per inserire l'auto d'epoca nel contesto delle auto moderne. Alla fine sono usciti circa 25 scatti; tanti per una singola auto, ma credo sufficienti a rendere l'idea di come lo stesso soggetto possa interessare a potenziali acquirenti di gusti e inclinazioni diversi. In molti di questi scatti, ho lasciato spazio ai bordi nella foto e trascurato alcune regole della matrice aurea, proprio lasciando al grafico ogni possibilità artistica disponibile a seguito dell'acquisto.

2) SCELTA DEL SOFTWARE DI POST-PRODUZIONE E METADATA

Oggigiorno ci sono molti ottimi programmi di fotoritocco disponibili sul mercato.

La scelta è cosi' ampia che sono nate riviste specializzate sono per recensirne i migliori, elencandone in dettaglio le funzionalità.

Quando si parla di attività commerciale, come quella di fotografo di stock, è giusto fare alcune considerazioni di natura economica sui prodotti in questione.

Le suite Adobe, ad esempio, hanno un costo che reputo più che giustificato per quello che offrono.

In passato, volendo sperimentare, ho provato vari programmi di fotoritocco molti dei quali gratuiti.

Al di là del fatto che nessuno mi offrisse in un'unica suite tutte le caratteristiche di cui un fotografo di stock ha bisogno, **quello che più mi ha frenato è stato il dover utilizzare più programmi per raggiungere lo scopo.**

E' abbastanza oneroso dover imparare un programma di editing post produzione, figuriamoci doverne usare un altro per catalogare gli scatti e un altro ancora per modificare i metadata delle foto.

Fotografia di Stock

Nella suite Adobe ho trovato quello che cercavo... e vi posso assicurare che non ho nessun contratto con loro che mi obblighi a dirlo :)

Con Lightroom ad esempio, riesco a fare il 90% del lavoro di preparazione che serve a pubblicare una foto sul sito di stock.

Il restante 10% viene coperto da Photoshop perchè consente un controllo maggiore sulla foto, ad esempio tramite l'utilizzo delle Action.

Tanto per capirsi, ho creato una action specifica che mi automatizza il ritocco del contrasto locale, che crea l'effetto pelle morbida delle modelle, che modifica livelli e saturazione dello scatto.

In 5 minuti, mediamente, tramite l'uso di questa Action faccio dei ritocchi molto avanzati che vanno bene per il 98% delle foto che voglio pubblicare.

Questo tipo di ritocchi si rende necessario solo per alcuni tipi di foto, quindi posso asserire tranquillamente che con il solo Lightroom riesco a preparare più scatti per essere pubblicati.

Nei casi comunque più complessi, tuttavia, la ragione per cui personalmente utilizzo la suite Adobe è anche che, trattandosi appunto di un gruppo di programmi scritti dalla stessa casa madre, ci sono molte funzionalità condivise o comunque "fatte nello stesso modo".

Mi capita spesso di iniziare un ritocco con Lightroom e terminarlo con Photoshop, visto che le cose si fanno in modi simili e mi viene lasciata tale libertà.

Lightroom, in particolare, è ottimo anche come software di editing dei metadata delle vostre fotografie.

I metadata, per chi fosse a digiuno di gergo tecnico, sono le informazioni contenute in una foto digitale, come il titolo, la descrizione, i dati di scatto come diaframma ed esposizione, ma soprattutto i tags, ovvero le parole chiave che caratterizzano una foto.

Ritengo che in un contenuto multimediale i tags siano in assoluto i metadata più importanti.

Pensiamo ad esempio al fatto che quando digitate una parola chiave su Google Images vi restituisce le foto proprio in base a questi campi.

Molti fotografi tralasciano l'editing dei metadata, ritenendola un'operazione noiosa e inutile, ma teniamo presente che essa rappresenta un punto fondamentale del lavoro marketing che stiamo compiendo su noi stessi.

Fotografia di Stock

Ricordando quanto detto nei capitoli precedenti, **risulta infatti fondamentale (e redditizio) mantenere sempre molto visibili tutti i nostri scatti che circoleranno in rete**, siano essi destinati alla vendita come gli scatti di stock, sia anche quelli non commerciali.

Non di rado, infatti, foto che mostrate sui vosti blog, su siti quali Flickr possono servire da specchietto per le allodole per il vostro sito di stock e rimandare ai vostri "veri" scatti a pagamento.

Sarebbe buona regola, quindi, editare OGNI scatto con programmi appositi, dal weekend di 2 gg fuoriporta, alla sessione professionale in studio, al viaggio di piacere.

Scegliamo software di fotoritocco che ci consentano di ottenere degli ottimi scatti con poco sforzo; dall'altro lato software di editing metadata che ci permettano in qualsiasi momento di ritrovare gli scatti che vogliamo pubblicare in un sito di stock in maniera semplice e intuitiva.

In questo libro, uso spesso termini (anche inglesi) che si riferiscono alla suite Adobe.

Ciò nonostante, equivalenti funzionalità potrete trovarle nei software della concorrenza e, spesso, anche in programmi gratuiti che si trovano in rete.

3) IMPORTAZIONE E CATALOGAZIONE DEGLI SCATTI

Adesso abbiamo fatto degli scatti potenzialmente vendibili, abbiamo installato il o i nostri software di ritocco e editing metadata.

Possiamo tranquillamente riporre la nostra fotocamera nello zaino, visto che i successivi passi di questo workflow non necessitano ancora di corpi macchina e lenti.

Siamo pronti per importare i nostri album fotografici nel pc/mac ed effettuare le ulteriori operazioni necessarie alla pubblicazione sul sito di stock.

Ogni software di fotoritocco che si rispetti ha tale funzionalità di importazione, più o meno complessa.

Il mio consiglio in questa fase è di ridurre il vostro intervento al minimo, SENZA modificare NIENTE degli scatti che, è il caso di dirlo, rappresentano fin qui i vostri originali.

Come tali, è buona norma MAI modificare gli originali delle foto.

Fotografia di Stock

Limitiamoci a copiare le foto dalla scheda di memoria al pc/mac, a selezionare la cartella del disco dove vogliamo metterle e poco più.

NON USIAMO TEMPLATEs grafici di sorta, in quanto in questa fase non sappiamo ancora quale potrebbe essere la resa finale dei nostri scatti e non vogliano precluderci nessuna possibilità.

Inoltre, consiglierei di dare agli scatti un filename che sia idoneo, tanto per capirsi quelle inutili diciture automatiche tipo DSC00001.jpg.

E' vero che i nostri scatti saranno catalogati nel software di fotoritocco, ma potrebbe sempre rendersi necessaria una ricerca nel disco per nome file e avere 1000 scatti con DSC0001.jpg credo non faciliti nessuno :)

Cataloghereste delle foto che pensate di buttare via alla prima occasione?

Se la risposta è no, andiamo avanti, altrimenti saltate pure alla sezione "feticisti-che-dispongono-di-harddisk-enormi"!

Cosa voglio dire con questa battuta?

Semplicemente che questo è il momento migliore per eliminare tutti quegli scatti errati o che reputate inutili.

Lo so: anche a me è durata molto la sindrome dell'affezionarmi alle foto, specie se in esse vi è un certo valore affettivo come il ritrarre un famigliare o il proprio figlio.

Ciò nonostante, riempire la capienza del vostro harddisk solo per non prendersi certe responsabilità è deletereo nel lungo periodo.

Fermo restando il discorso fatto in precedenza che nella fotografia di stock è preferibile scattare molto, da diverse angolazioni e prospettive, questo non significa che dobbiamo tenere la spazzatura, come scatti mossi, fuori fuoco, con gli occhi chiusi, ecc ecc...

Il mio consiglio quindi è di scorrere tutte le foto appena importate da cima a fondo, per rendervi conto principalmente se ci sono questa tipologia di scatti da cancellare.

Inoltre, nell'effettuare una panoramica, potreste accorgervi che vi siete soffermati molto su una certa "ambientazione" tralasciandone altre.

Generalmente, cerco di eliminare gli scatti anche in base alla frequenza di un certo soggetto rispetto al contesto.

Se ho effettuato cinque scatti della modella seduta su una panchina e solo una in piedi davanti alla panchina stessa, è evidente una certa sproporzione nelle mie fotografie.

Magari la cosa è voluta, magari stavate solo cercando la giusta angolazione fino a quando non avete trovato lo scatto vincente e avete abbondonato tale soluzione.

Comunque, cerchiamo un compromesso bilanciato tra le varie tipologie di scatto.

Qui sta un pò a voi, alla vostra sensibilità e gusto.

Una sessione in uno studio dentistico con modella, mi ha lasciato un totale di 120 scatti per 4 ore di lavoro.

Ho effettuato una selezione molto dura, ma penso che sia un numero accettabile di scatti da tenere immagazzinato sul mio hard disk.

Normalmente dopo aver eliminato gli scatti doppioni o in sovrannumero, li avremo ordinati cronologicamente.

Questo può essere un buon ordinamento se volete pubblicare immediatamente tali scatti sul sito di stock.

In altre situazioni, è utile modificare la lista degli scatti dal vostro programma di fotoritocco preferito.

Ad esempio, potreste decidere di invertire la cronologia se pensate che le foto migliori le avete fatte al termine della vostra sessione fotografica.

O ancora, avete aggiunto delle foto con un nome file diverso per dividerle in base al soggetto e volete ripristinare l'ordine di scatto.

Molti software, come ad esempio Adobe Lightroom, consentono di cambiare a piacimento l'ordinamento delle foto semplicemente con la funzione "drag&drop", quindi trascinando un certo scatto nella posizione desiderata.

Questa modalità verrà effettuata meglio ed approfonditamente nel capitolo "il valore della storia", ma per adesso vorrei anticiparvi che un possibile ordinamento delle vostre foto potrebbe essere di "avvicinare" tutte quelle in bianco e nero o che ritraggono vostro figlio o una certa cattedrale.

In pratica, stiamo sistemando gli scatti per soggetto o secondo un criterio di nostra invenzione, al fine di raggruppare quelle foto che hanno bisogno di stare assieme per facilitarne la selezione da parte vostra.

Ci sono molti strumenti che consentono tale raggruppamento tematico in un comune software di fotoritocco e catalogazione degli scatti.

Ad esempio, quello che sicuramente trovo molto utile in Adobe Lightroom è la possibilità di creare delle "Collection".

Una collection è un modo intelligente (smart) di "tenere vicini" scatti che normalmente, agli occhi di chiunque, non avrebbero un accostamento specifico che voi invece individuate.

Diversi tipi di collection sono disponibili nei software evoluti.

Quick Collection può essere utile nei casi in cui volete avvicinare momentaneamente alcuni scatti che, probabilmente, terminata la pubblicazione sul sito di stock, torneranno nelle loro posizioni originali.

Smart Collection, tuttavia, è uno strumento che consente di stabilire un criterio fisso con il quale formare la collezione di scatti: potrebbe essere una particolare keyword piuttosto che il voto che avete assegnato a questa foto.

Il voto?!

Si', è molto popolare questa possibilità oggigiorno con l'avvento dei social network.

Voi diventate il più feroce critico di voi stessi.

Fotografia di Stock

Avete la possibilità di selezionare scatti in base al vostro indice di gradimento, prima ancora che qualcun altro visioni per voi e decida quale sia "degno" di essere venduto.

In inglese, questo "voto" prende il nome di *Ranking* ed è effettivamente una notevole arma a doppio taglio in vostro possesso.

Talvolta, infatti, mi sono trovato nella situazione di catalogare uno scatto come "non buono" o quantomeno poco vendibile e relegarlo in un angolo.

In seguito, riscoprendo tale scatto a distanza anche di anni, ho pensato potesse avere un valore commerciale, anche alla luce di avvenimenti nel mondo che ne hanno incrementato la popolarità.

Pensiamo ad esempio alle foto di una cattedrale che viene distrutta da un terremoto.

Inizialmente, tale scatto poteva sembrare ai vostri occhi insipido e non degno di nota.

A seguito del disastro naturale, quella particolare inquadratura del campanile o della cupola diventa uno scatto di inestimabile valore per chi voglia documentare il terremoto.

Chiaro l'esempio?

Il mio consiglio qui è sempre lo stesso: **nella fotografia di stock dobbiamo necessariamente cambiare il nostro modo sia di scattare, in primis, ma anche di lavorare in fotoritocco e post-produzione.**

In post-produzione, non eliminiamo troppi scatti che non ci sembrano adeguati.

Teniamoli, magari etichettandoli con un ranking basso.

In futuro, potrebbero averlo notevolmente più elevato e ci sarà facile concentrarsi su questi all'interno del nostro software di catalogazione.

In alcuni programmi come Lightroom possiamo utilizzare anche lo strumento Label, che in pratica ci consente di dare dei "colori" alle foto.

Potremmo per esempio stabilire che tutte le foto di reportage le etichettiamo di viola, quelle di sport di nostro figlio di rosso, quelle di moda le coloriamo di verde.

Naturalmente, questo criterio è totalmente soggettivo e possiamo cambiarlo in ogni momento.

Fotografia di Stock

Ricordiamoci, tuttavia, quale sia perchè tutte le nostre foto cambieranno immediatamente posizione all'interno del nostro catalogo nel momento in cui assegniamo un nuovo colore ad un diverso genere fotografico.

Una cosa molto importante dei software evoluti di catalogazione e fotoritocco che non ho ancora menzionato, infatti, è che sono "non distruttivi".

Cosa significa non distruttivi?

Significa che qualsiasi modifica facciamo ai nostri scatti originali è reversibile.

Possiamo tornare indietro in qualsiasi momento.

Niente è perduto... tranquilli :)

Sia le classiche operazioni di fotoritocco, sia quelle di catalogazione delle foto dove interveniamo su dati "interni" quali titolo, descrizione o keywords, possono essere modificati in ogni momento senza perdere nulla dello scatto originale.

E' un pò come riordinare la nostra casa una volta la settimana.

Magari spostiamo quel determinato oggetto in cucina perchè in quel momento ci va cosi'.

Preferiamo quella disposizione degli oggetti.

La settimana successiva, magari cambiamo gusto e portiamo lo stesso oggetto in sala.

Allo stesso modo, i software non distruttivi ci consentono di catalogare le foto con la stessa facilità senza precludere ulteriori modifiche future.

Naturalmente, il discorso si complica se la nostra foto è già stata pubblicata sul sito di stock.

Alcune caratteristiche possono comunque essere modificate in seguito come il titolo, la descrizione o le keywords associate allo scatto.

Altre, come l'esposizione o la saturazione dell'originale, evidentemente no.

In fase di catalogazione delle mie foto, di conseguenza, mi trovo spesso a fare le cose per gradi, per "step" come titola questo paragrafo.

Imposto un titolo generico e una descrizione sommaria per la foto che voglio pubblicare sul sito di stock.

Fotografia di Stock

Utilizzo delle keywords che "vanno bene per tutte le stagioni" e passo alla fase successiva.

Do' per scontato che tali caratteristiche dello scatto possa cambiarle successivamente, anche senza utilizzare il software di catalogazione che ho usato sin qui.

Questo workflow che vi sto presentando, ha infatti un'altra pregevole caratteristica: quello di essere reversibile.

Potete tornare indietro in qualsiasi momento, reiterando alcune scelte compiute in passato.

Più di una volta mi è capitato di ritoccare delle foto a Natale e pubblicarle sul sito di stock a Pasqua, proprio perchè mi sono venute in mente nuove keywords nel frattempo, oppure ho deciso di pubblicarle a fianco di altre perchè mi era venuto in mente un nuovo tema più appropriato.

Di nuovo la regola aurea della fotografia di stock: **tenete gli originali e non modificateli!**

4) FOTORITOCCO

Il fotoritocco è uguale per tutti i generi fotografici?

Pensate di aver imparato tutto solo perchè avete seguito un corso di Photoshop o Lightroom?

Siete fuori strada, mi dispiace.

La fotografia di stock contraddice molte delle regole che avete appreso fin qui.

Come accennato nei precedenti paragrafi, **non dobbiamo pensare di attrarre il futuro compratore dei nostri scatti per via della bellezza artistica intrinseca che noi ci vediamo.**

Una foto artistica difficilmente vende, ecco tutto.

Una foto commerciale vende moltissimo, anche se non è artistica.

Tutto ciò si traduce nel fatto che nella fase di fotoritocco dobbiamo comportarsi con i famosi "piedi di piombo".

Niente saturazioni eccessive, niente contrasti all'ennesima potenza, niente cambiamenti cromatici dei colori originali della foto.

Fotografia di Stock

Tutte queste azioni, che nella classica post-produzione che abbiamo imparato normalmente migliorano di molto l'appeal della foto, in stock hanno una sgradevole conseguenza 9 su 10: **farla rifiutare dallo staff editoriale** del sito web.

Dall'altra parte avremo qualcuno che, valutandola per l'accettazione, penserà: "Bella eh?! Però cosi' non si vende, perchè il creativo che la comprerà non potrà MAI effettuare dei ritocchi a posteriori su questa foto!".

Non mi sforzerò mai abbastanza di ripeterlo: non potete pensare con la testa artistica del vostro cliente.

Pensate piuttosto immaginando il lavoro che fa.

L'arte lasciatela a lui: voi concentratevi sul vostro portafogli :)

Utilizziamo i comandi di Esposizione, Contrasto, Saturazione, Nitidezza. Neri o Bianchi per riportare la foto a valori accettabili secondi i canoni pubblicamente accettati.

Se una foto è sottoesposta e possiamo recuperarla facciamolo, altrimenti meglio scartarne la pubblicazione.

Penserete: ma è bellissima cosi'!

Si', ok, rimiratela sul vostro pc/mac, ma non pubblicatela sul sito di stock, tanto non ve l'accettano.

Attenzione anche al vostro livello di *acceptance rate* di cui parlavamo prima.

Se siete nella fase in cui lo staff editoriale deve accettarvi su un determinato sito di stock correte anche il rischio di farvi rifiutare (avere un acceptance rate sotto il 50%) per essere troppo "artistici".

La mia fase di fotoritocco non dura più di 2 minuti di orologio per il 90% degli scatti che pubblico.

Perdo un pò più di tempo sul rimanente 10% se ci sono modelle o comunque persone che necessitano di particolari ritocchi, magari sulla pelle o altre parti del corpo.

Come vedremo nella sezione della liberatoria, possono anche capitare dei fotoritocchi avanzati come rimuovere il logo da una maglietta o da una borsa perchè la foto venga accettata sul sito di stock.

Ovviamente, in questi casi, il tempo medio del ritocco si allunga e dovrete necessariamente utilizzare Photoshop o equivalenti e "far fruttare" il vostro talento con il "pennello" :)

Tornando al fotoritocco consentito, se parliamo di Lightroom il pannello su cui dovreste concentrarvi (e limitarvi a) è quello denominato *"Basic".*

Tutte le azioni che potete fare senza cadere nel paradosso di foto "artistica" sono racchiuse in questo pannello.

Tutte le altre, vengono considerate "avanzate" e, tipicamente, non troppo gradite dallo staff editoriale del vostro sito di stock.

Nel pannello Basic di Lightroom versione 5 (attuale), troviamo:

- *Esposizione*
- *Contrasto*
- *Alte Luci*
- *Ombre*
- *Bianchi*
- *Neri*
- *Nitidezza*
- *Saturazione* (che si distingue da "Vibrance" che è un'altra cosa vero?)

Tenete sempre d'occhio l'istogramma della vostra foto mentre effettuate le regolazioni e non sbaglierete mai il fotoritocco: avrete il 100% di acceptance rate.

I vostri scatti saranno "pronti all'uso" (leggi "al guadagno immediato") in meno di 5 minuti :)

"GLIELA RILASCIO LA LIBERATORIA?"

Possiamo suddividere la fotografia di stock in due grandi categorie: quella con le persone e quella senza.

Grandi fotografi hanno fatto la loro fortuna proprio sul fatto di includere nello scatto dei soggetti "umani", particolare che spesso ne determina in modo netto il successo.

Come per altre considerazioni fatte in precedenza, anche qui vale la regola del buon senso.

Naturalmente, se la vostra fotografia è prettamente lo stare da soli, il ritrarre paesaggi piuttosto che insetti, difficilmente compariranno persone nelle vostre foto di stock.

Se siete come me, che abito in una bellissima città (Firenze) e amo includere persone nei miei scatti, avete in mano il giusto binomio per valorizzare sia l'una che l'altra tipologia di foto.

Tuttavia, includere persone comporta il problema della liberatoria.

Model Release e licenza Editoriale

Chiariamo subito il concetto: **le foto sono di proprietà del fotografo** che le ha scattate o, in casi particolari come il decesso, di chi ha in mano gli originali e può dimostrarne la proprietà.

Non si prescinde da questo.

Senza fare troppe ricerche in rete o farvi abbindolare da amici che vi dicano il contrario, posso quindi confermarvi questa semplice regola che vi mette al riparo da ogni futura discussione.

Voi avete scattato, siete il creatore dell'immagine ed è quindi vostra di diritto.

La questione nasce invece dal fatto che, ritraendo persone, sia che si tratti di parenti che di estranei, voi avete bisogno di dimostrare che non state violando l'altrui privacy e consenso alla vendita.

Qui il discorso privacy è molto volatile, direi quasi impalpabile, in quanto **nessuno può teoricamente opporsi a una vostra foto**, sia che ne sia consapevole oppure no.

Fotografia di Stock

Se, ad esempio, usate un teleobiettivo e "catturate" un volto da 100 mt di distanza è molto probabile che il soggetto non si accorga di nulla.

Cosa significa questo?

Significa che state violando la privacy di questa persona?

Si', ma la questione è complessa e non è argomento di questo libro, sinceramente.

A me basta ricondurre la questione in questi termini: termini "commerciali", per cosi' dire.

Tutte le volte che includete una persona (o un gruppo) nei vostri scatti avete bisogno di chiedere una liberatoria che autorizzi il vostro cliente a sfruttare commercialmente la vendita della vostra foto.

Pensiamo ad esempio a chi mette la vostra foto su una rivista di un sito di e-commerce o di viaggi.

Il fine di includere la vostra foto è di incrementare le vendite, valorizzare prodotti e servizi, quali ad esempio viaggi.

Questo si chiama "sfruttamento commerciale" della vostra fotografia e quindi necessita della liberatoria dei soggetti coinvolti.

Diversamente, tutte le volte che includete una o più persone nei vostri scatti in cui NON autorizzate il vostro cliente finale allo sfruttamento commerciale degli stessi, non avete bisogno di tale liberatoria.

Tale utilizzo si chiama anche *"editoriale".*

La licenza editoriale di una vostra foto, significa che ne autorizzate la riproduzione ma senza fini di lucro, come ad esempio avviene nelle testate giornalistiche.

Riportare una news di un certo Paese dell'Africa che include la vostra foto con persone presenti all'interno, non è considerata sfruttamento commerciale dell'altrui privacy.

Di conseguenza, bellamente la privacy della persona ritratta viene ignorata e potete vendere tranquillamente il vostro scatto.

So cosa potreste pensare sul tema e vi posso assicurare che è anche quello che ho pensato io.

La privacy è solo un pretesto.

In realtà, mi pare che il vero problema risolto dal rilascio della liberatoria sia preservare l'identità delle persone da utilizzi non autorizzati di questa "immagine" in giro per il mondo.

Se ritraete una personalità e volete rivenderla a chi la metterà su un sito di gossip, potete farlo senza problemi, tanto per capirsi.

Nel caso, quindi, decidiate di farvi firmare una liberatoria dalla persona ritratta, queste sono le info richieste nel modulo che normalmente trovate sul vostro sito di stock preferito:

- *nome e cognome* del fotografo
- *anagrafica* completa del fotografo
- *riferimento email e cellulare* del fotografo
- *data e luogo* di scatto
- *descrizione* degli scatti
- *firma* del fotografo
- nome e cognome *del modello/a*
- anagrafica completa del/la modello/a, comprensiva di *sesso e data di nascita* per confermarne la maggiore età
- *riferimento email e cellulare del/la modello/a*
- *firma e data del/la modello/a*
- *nome del parente garante* di un eventuale minorenne/a (devono essere rilasciate liberatorie anche per i minorenni e non possono essere fotografati da soli, ma sempre in compagnia di un adulto o di altri bambini in eventuali luoghi pubblici)
- in alcuni casi è richiesta anche la compilazione dei suddetti dati *da parte di un testimone* che certifichi la correttezza dei dati riportati e la veridicità

Un filone molto interessante, come dicevo, è quello delle foto editoriali.

Se avete degli scatti interessanti, ma fatti magari quando di foto di stock non si sapeva neanche cosa fossero o delle quali comunque non disponete di valide liberatorie, sappiate che questi scatti possono essere "convertiti" in facili guadagni di tipo editoriale.

Probabilmente il vostro target di acquirenti sarà minore che con le foto a fini commerciali.

Fotografia di Stock

Non disponendo di info dettagliate e di firme richieste, molti creativi saranno di fatto impossibilitati a comprare i vostri scatti.

Ciò non di meno, rimane comunque una nicchia possibile per foto magari anche datate nel tempo.

Pensiamo, per esempio, alle foto in bianco e nero o seppiate degli anni '50 o '60 della vostra famiglia.

Avete una risorsa incredibile, se disponete di vecchie foto di questo tipo!

Una scannerizzazione ad alta qualità ed il gioco è fatto....

Tali foto, infatti, potrebbero richiedere al più la liberatoria (Model Release) dei parenti ritratti ancora in vita, ma spesso questa non è necessaria perchè magari siete diventati i legittimi proprietari dello scatto in quanto nel frattempo è subentrato un decesso dei soggetti.

Altre volte, se sono scatti di cataloghi particolari famigliari o similari (collezioni nobiliari di famiglia ad esempio), **è richiesta invece una Property Release** che testimoni che voi siate i legittimi proprietari di quella stampa/digitalizzazione e non l'abbiate trafugata sotto i baffi del vostro nonno-celebrità beatamente addormentato sul divano :)

Personalmente, ho trovato questo tipo di scatti molto redditizi sui siti di stock.

Le foto retro-vintage del secolo scorso si vendono molto bene, primo perchè in Italia avevamo una forte identità nazionale che ci viene riconosciuta in tutto il Mondo.

Secondo, perchè comunque la qualità media degli scatti di quegli anni era molto alta e difficilmente si incontravano novellini alla prima esperienza dietro la macchina fotografica.

Alcuni scatti in bianco e nero di mio nonno, potrebbero infatti tranquillamente essere pubblicati su riviste prestigiose al pari dei più blasonati fotografi dell'epoca.

Mi sembra un ottimo metodo per valorizzare il nostro archivio fotografico, in tutte le situazioni dove appunto la necessità di una liberatoria non sia cosi' impellente come negli scatti recenti.

Altro spunto molto interessante per la vostra fotografia di stock *sono i viaggi.*

Tendenzialmente, direi di "piacere" perchè quelli lavorativi spesso non ci consentono quella libertà di cui avremmo bisogno per scattare a piacimento.

Fotografia di Stock

Visitando un luogo caratteristico, abbiamo anche l'enorme vantaggio di avere un'occhio innovativo e tutto nostro con il quale immortaliamo l'immagine.

Il nostro occhio è unico nel mondo, anche se quello specifico posto è stato fotografato dai più famosi e quotati del National Geographic.

Anzi, proprio forti delle immagini che più volte abbiamo visto in giro in Rete e sulle riviste, sapremmo cogliere nuovi spunti e prospettive.

Avremmo un vantaggio nel fotografare un luogo famoso perchè visto e rivisto, quindi potenzialmente voi ne sapete molto di più di coloro che l'hanno immortalato qualche anno fa.

Sarete più creativi, avrete dalla voglia una ricerca del nuovo che mancava negli anni scorsi.

Se non avete esigenze di puro reportage, lasciate perdere chiese e monumenti, o comunque tratti banali del posto in cui vi trovate a viaggiare.

Cercate tuttavia, di mettere la "vostra mano" nello scatto, anche dovesse trattarsi dell'ennesimo su un certo giardino o panorama.

Ci sono molti grafici e creativi che sono alla perenne ricerca di nuovi scatti di cose inflazionate: una nuova vista sulla Torre Eiffel, una strana angolazione del Duomo di Firenze e via dicendo.

La fotografia di stock è bella per questo, potenzialmente rende redditizi anche i momenti non pensavate potessero esserlo, come durante un viaggio di piacere in giro per il mondo.

Macchina fotografica sempre dietro, ok? :)

Property Release

Ci sono piuttosto situazioni dove **l'oggetto della questione è, appunto, un oggetto** e non una persona.

Pensiamo, ad esempio, alla foto che avete fatto di un quadro famoso o di un'opera famosa per strada.

Il sito di stock a cui siete iscritti potrebbe richiedervi, in questo caso, quella che si chiama *"Property Release"*, da non confondersi quindi con la sopracitata *"Model Release"* che si riferisce a una persona fisica.

Fotografia di Stock

La Property Release indica se siete proprietari o meno di quell'opera fotografata o se ne avete acquisiti i diritti di ripresa.

Ora, nessuno vi chiede, come nell'esempio sopra di dimostrare di essere i proprietari della Torre Eiffel!

O magari lo siete veramente... ok, preparatevi a guerreggiare con lo staff editoriale del sito di stock per dimostrarlo :)

Nei casi più plausibili, potreste ad esempio essere stati ingaggiati dal museo della vostra città per fare un lavoro di catalogazione, situazione nella quale avrete certamente l'autorizzazione del proprietario (da qui Property) dei quadri o delle statue in questione.

Laddove l'oggetto da voi fotografato sia di dubbia provenienza o difficilmente attribuibile, ho notato che il sito di stock richiede con più facilità la Property Release, proprio per mettersi al riparo da eventuali successivi contenziosi con i vostri acquirenti dello scatto fotografico.

In generale, una foto di oggetti di provenienza sconosciuta (o anche non esplicitamente vostra) richiede le seguenti informazioni:

- *nome e cognome* del fotografo
- *anagrafica* completa del fotografo
- *riferimento email e cellulare* del fotografo
- *data e luogo* di scatto
- *descrizione* degli scatti
- *firma* del fotografo
- *descrizione dell'oggetto* ritratto
- *indirizzo, città, cap e nazione* dove si trovi l'oggetto ritratto
- *proprietà* dell'oggetto ritratto, se individuale o aziendale
- *autorizzazione da parte del legittimo proprietario* a farvi ritrarre quell'oggetto
- *riferimenti espliciti del proprietario* dell'oggetto (email e cellulare), con i dati personali o aziendali per intero
- *posizione e ruolo aziendali* (nel caso) del legittimo proprietario dell'oggetto ritratto
- *data e firma del legittimo proprietario dell'oggetto*
- *eventuali dati del testimone* dei vostri scatti nel giorno esatto in cui sono avvenuti

Fotografia di Stock

Ho riportato per intero questi dati perchè devono assolutamente essere corretti e veritieri.

Le verifiche in tal senso sono all'ordine del giorno e molto serie.

Se lavorate con siti americani di fotografia di stock, sappiate che le normative che riguardano la privacy delle persone e la proprietà degli oggetti sono molto rigide e, soprattutto, vengono applicate le "conseguenze" ad eventuali contraffazioni o speculazioni commerciali.

Se veniste disgraziatamente colti in fallo per aver riportato info non precise o volutamente scorrette, potreste subire notevoli conseguenze, come riportato di solito dalle regole del sito di stock.

Almeno, una volta in tribunale, non dite che avete letto questo libro: non ci crederebbero, io vi avevo avvertiti per tempo eheh

Accertatevi quindi di poter disporre in anticipo di tutte queste informazioni, altrimenti conviene probabilmente non provare nemmeno a pubblicare tale scatto sul sito.

Tanto per farvi un esempio di controlli accurati, più volte mi è successo che le foto non venissero accettate dallo staff editoriale per via della data o luogo di scatto non scritto in modo perfettamente uguale tra il fotografo (io) e il testimone.

Quindi, le liberatorie allegate vengono accuratamente aperte e verificate.

Un trucco che talvolta può funzionare (ma non dite che ve l'ho detto!) è quello di non indicizzare le foto sul sito di stock con le info dell'oggetto ritratto.

Se scrivete nella descrizione "Panchina disegnata da Michelangelo", magari qualche controllo in più lo fanno, che dite? :)

Tendenzialmente, un'opera d'arte è riconoscibile, ma non sempre è cosi'.

Il mio consiglio è di descrivere con esattezza il "concetto" della foto di stock che volete pubblicare, tralasciando per quanto possibile l'origine e la proprietà degli oggetto ivi contenuti.

Certo non potete neanche scrivere "Dolce al cioccolato francese" nella descrizione di una foto con voi che tenete sul palmo di una mano la Torre Eiffel :)

Fotografia di Stock

Un giusto compromesso è quello che ci vuole, tra le cose da esplicitare nelle keywords e metadata della foto e le info da tenere nascoste allo staff editoriale.

Valore intrinseco della liberatoria e dei brand utilizzati

Conosco molte amiche che sono sia modelle che fotografe.

Se appartenete a questa "categoria" di persone, ovvero gente che sia scatta sia viene fotografata, non vi sarà sfuggito che questo paragrafo si intitola "Gliela rilascio la liberatoria", come se il punto di vista fosse appunto di chi viene ritratto e non del fotografo.

Il titolo è volutamente provocatorio, in quanto introduce interessanti considerazioni se vi trovate in questa posizione di poter fare sia foto che esserne il soggetto principale.

Sono degli esempi attuali le foto "selfie" dove ci si ritrae da soli in situazioni difficilmente replicabili con un modello o una modella.

Come fotografi/e, aver letto fin qui vi dovrebbe aver convinto che una foto con liberatoria allegata sia molto più redditizia di una senza.

Naturalmente, possiamo vedere questa prospettiva al contrario: una foto senza liberatoria vale molto meno, commercialmente parlando.

Se quindi siete le modelle, potreste valutare l'idea di avere un ritorno economico dal rilasciare la vostra liberatoria che autorizzi il fotografo all'utilizzo commerciale degli scatti o, come nel caso delle selfie, rilasciare voi stesse una liberatoria del vostro stesso autoscatto.

Nelle mie sessioni recenti a Firenze, ho trasmesso questa conoscenza alle modelle che sono venute con me promettendo loro il 25% dei guadagni che avremmo fatto dalla vendita delle foto.

Sapevo benissimo che, senza liberatoria, i miei scatti avrebbero venduto meno del loro effettivo potenziale.

Come "arma di marketing", ho pensato fosse corretto nei confronti delle ragazze coinvolte anche proporre loro questa innovativa forma di co-guadagno, dove appunto il valore della liberatoria divenisse parte dello scatto in sè.

La modella, quindi, si sente invogliata ad eseguire scatti migliori che possano fruttarle del denaro in base alla qualità del prodotto finale (foto ritoccata e con tutti i crismi di cui abbiamo parlato).

Fotografia di Stock

Diversamente, può darsi che abbiate fatto un certo shooting fotografico solo per prova o divertimento.

Rendetevi conto di cosa succede se il fotografo vi chiede di riempire e firmare la liberatoria.

Decidete con la vostra testa, ovviamente, ma da oggi in poi non potrete più dire che non sapevate che tali scatti sarebbero andati ad arricchire il fotografo.

Una liberatoria firmata è come un atto di vendita.

Di fatto state vendendo la vostra immagine a terzi, al fotografo in questo caso.

E' la vostra immagine che vende, non la foto.

Quando si parla di liberatorie per volti o corpi, è molto frequente trovare la situazione in cui viene richiesta una firma anche solo per una parte del corpo o anche un volto coperto.

Tutte le volte in cui il vostro corpo o singole parti "arricchiscono" il valore finale dello scatto, voi potreste avere il coltello dalla parte del manico.

Ne sono un perfetto esempio le foto di nudo.

In quanto foto sempre richieste e vendibili, richiedono SEMPRE una liberatoria da parte della modella anche se non esplicitamente ripresa in viso.

Siamo veramente al confine del tema privacy / non privacy, ma diciamo che in linea di massima viene riconosciuto il valore intrinseco che la modella dona al fotografo.

Come a dire: la bottiglia d'olio non ti dona la sua bellezza e quindi non hai bisogno che ti firmi una liberatoria.

Io che sono una modella si'...e anche se ti "presto" una gamba nuda comunque ti devo firmare un pezzo di carta dove attesto la mia disponibilità a "cederti" un'immagine di me che ha un valore commerciale.

Oppure, per concludere il discorso, potrei essere una modella che veste firmato ("brandizzato", traducendo dall'inglese "brand").

Se l'unica cosa che caratterizza la borsa o il vestito che indosso è il logo, la marca, non creo nessun problema nel fotografo che deve vendere questo scatto.

Da un lato, il tipo di modello "brandizzato" aumenterà il look della foto, senza per questo pregiudicarne o metterne in discussione gli aspetti legati alla privacy / proprietà.

Fotografia di Stock

Una scarpa Prada si riconosce, anche se si toglie il logo.

Ma è sempre una scarpa Prada, aumenta il prestigio della foto di solito.

Se da qualche parte è presente il logo, sarà sufficiente per il fotografo toglierlo ed il gioco è fatto.

Io però come modella, ho fatto bene ad indossare quelle scarpe pur sapendo che avrebbero creato qualche minimo problema di liberatoria per il fotografo.

Limitiamoci a loghi non troppo invasivi che possano essere facilmente rimossi dal fotografo con un programma di fotoritocco come Photoshop o Lightroom.

D'altro canto, invece, il fatto di possedere capi firmati che possano accrescere di molto il valore complessivo dello scatto va tenuto presente nella mente della modella che vuol avere un certo ritorno economico.

Il ragionamento da fare corretto è:

"Mi sto vestendo con capi firmati (magari esclusivi) che, insieme alla mia presenza, danno un valore x allo scatto. I loghi eventualmente presenti nella foto sono facilmente rimuovibili in post-produzione, per questo chiederò un x% al fotografo in cambio del rilascio della mia liberatoria firmata".

Detta in soldoni, ma credo di aver espresso senza peli sulla lingua il concetto.

Le leggi e normative cambiano con tale velocità che sarebbe dispersivo fare riferimenti agli estratti esatti, con appendici vari e successive modifiche.

Una rapida ricerca in rete dovrebbe aiutarvi a dissipare ogni eventuale altra domanda di tipo legale doveste avere in merito.

FOTOGRAFIA STAGIONALE (EVENTI)

CATERING BUFFET & COOKING

Quanti eventi, sagre o feste locali si contano intorno a voi?

Centinaia?

Migliaia all'anno?

Allora sapete di cosa parlo, quando dico che l'Italia è il Paese più "network" che ci sia al Mondo.

Per network intendo il fatto che si creiino situazioni nuove, in modo continuativo, di gruppi di persone, apparentemente dal nulla.

Gruppi di persone che vanno alla sagra locale dell'olio, paesani ovviamente, ma anche sconosciuti.

Persone di ogni provenienza che si ritrovano al mare per i festeggiamenti in occasione della festa di San Lorenzo.

Oppure, più semplicemente, usciamo di casa nel weekend ed abbiamo l'imbarazzo della scelta di quale sagra o festa locale si celebri vicino a noi.

Tutte occasioni perfette per la fotografia di stock.

La varietà di situazioni che questo ci offre è paragonabile solo a quante combinazioni di DNA si possono avere nel corpo umano :)

Pensate voi eheh

In una sagra non ci sono solo i prodotti tipici locali, ma soprattutto le "persone tipiche".

Fotografia di Stock

Ricordate il discorso fatto nel paragrafo precedente delle foto editoriali?

Beh, qui potete applicarlo.

Senza preoccuparsi di liberatorie varie, una bella foto dell'anziano che festeggia felice con l'olio fresco fresco di spremitura potrebbe farvi guadagnare tanti soldi da riempire un frantoio intero.

Scherzi a parte, sono situazioni ideali per un fotografo di stock **in quanto ci consentono un relax inconsueto nel nostro mestiere**, relax che non troviamo in nessun altro genere fotografico: *poter NON decidere gli scatti in anticipo.*

Regola aurea: portarsi la macchina fotografica dietro e tenere gli occhi ben aperti.

Cosa che, verso mezzogiorno con una fame dell'anima alla sagra del cinghiale, potrebbe non essere così' semplice :)

Una macchina fotografica, comunque, ad una sagra di paese è vista bene.

Passa inosservata.

Le persone intorno a voi saranno tranquille vedendovi fotografare oggetti e situazioni particolari.

Si dà quasi per scontato che a una sagra ci siano tanti fotografi quanti prodotti tipici.

Anzi, il mio consiglio è proprio di non farvi nessuna remora nel fotografare negozianti o persone tipiche della sagra.

Saranno loro a dare colore ai vostri scatti.

Il look, l'espressione, quello che mangiano o indossano, sono tutti elementi che i siti di stock cercano come l'oro.

Anche perchè, diciamocelo, abbiamo delle sagre che noi italiani stessi a malapena conosciamo: figuriamoci all'estero!

La sagra del fungo-trifolato-in-fila-per-due-col-resto-di-tre ahahah

Ogni tanto leggo nei cartelloni i titoli di alcune feste che mi fanno ridere per mezzora.

Questo tipo di fotografia può tranquillamente andare sotto il cappello di "stagionale", in quanto gli eventi sono etichettabili in base alla stagione in cui

Fotografia di Stock

si verificano: quelli autunnali hanno certe caratteristiche ben note, cosi' come gli invernali, estivi o primaverili.

Dunque, per prima cosa è utile tenersi aggiornati.

Consultare spesso riviste locali o comunque newsletter che approfondiscono le manifestazioni presenti nella vostra zona.

Oppure, potreste usare comodi servizi come TalkWalker, nato sulla falsa riga di Google Alerts.

A costo zero, tali servizi vi consentono di inserire ricerche fisse come "sagra tartufo firenze" e di ottenere giornalmente o settimanalmente tutte le pagine in Rete che parlano dell'argomento.

In questo libro parliamo di guadagni ricorrenti, ovvero modi di avere introiti fissi nel tempo.

Viene da sè che, se selezionate solo eventi invernali, il resto dell'anno dovrete arrangiarvi senza la fotografia di stock :)

Oppure, sarebbe cosa buona e giusta selezionare eventi raggiungibili facilmente e alla vostra portata, sparsi durante tutto l'anno.

Una foto natalizia difficilmente venderà a luglio, anche se può sempre succedere.

Da qui l'osservazione: e quando venderà?

A Natale?

Oh no?! Assolutamente no....

Venderà tra ottobre e novembre tendenzialmente, con "sforature" a dicembre e gennaio.

Il lasso di tempo utile per ogni evento è generalmente paragonabile alla durata della stagione in cui è stato immortalato.

Riassumendo: una sessione fotografica di un evento a stagione dovrebbe garantirvi una buona rendita.

Se fate la foto di Natale in questione, è probabile che la venderete a partire dall'anno prossimo, perchè per questo oramai avete ridotto di circa la metà la finestra di tempo utile al creativo/cliente per comprarvela.

Certo, se avete la fortuna di abitare in zone dell'Italia dove si celebrano feste o sagre uniche nel genere, potreste anche lavorare solo una stagione l'anno a

Fotografia di Stock

questo tipo particolare di fotografia di stock e vivere praticamente solo di quella.

Nella mia regione, la Toscana, si celebrano sostanzialmente manifestazioni durante tutto l'anno e la scelta, vuoi per prodotti tipici che per varietà, è garantita sempre e comunque.

Magari in Valle d'Aosta, la sagra del merluzzo non sarà esattamente ricca di affluenza, ma chi può dirlo?! :)

Dopo aver selezionato gli eventi interessanti da fotografare, consiglio vivamente di concentrarsi sulle caratteristiche di ogni singola sagra o festa.

E' qualcosa da mangiare? Da bere?

Si indossa?

La risposta a queste semplici domande vi darà molte indicazioni sia sull'attrezzatura da utilizzare che sugli scatti più redditizzi per voi.

Per fare un esempio: se stiamo parlando della festa dell'olio, molto comune in Toscana, le nostre foto avranno più valore se includiamo delle persone nel contesto.

Fare una foto di una bottiglia d'olio è semplice per chiunque al mondo.

Più difficile è la spremitura, oppure certi macchinari caratteristici, oppure vostro figlio che degusta l'ultima annata sopra una fetta di pane.

Oppure, ancora, il fattore che presenta la spremitura vestito di tutto punto come se fosse appena uscita dal campo li' fuori.

La specificità, insomma.

Concentratevi su quegli scatti che difficilmente sono replicabili da altri, oramai l'ho detto a iosa in questo libro.

Sapendo l'importanza della liberatoria, potreste anche decidere di girare per la sagra con un modulo sotto mano pronto per essere riempito e firmato.

Si trovano, infatti, persone compiacenti che non avrebbero nessun problema a firmarvelo in cambio di un sorriso o, più verosimilmente, alla promessa che stamperete loro lo scatto non appena pronto.

Probabilmente si tratta di persone che hanno a cuore in primis l'immagine di quello che presentano ed avere degli scatti contestualizzati con loro presenti, potrebbe essere motivo sufficiente a rilasciarvi la liberatoria.

In altri casi, con altre persone, magari potreste addirittura utilizzare la formula del "revenue-sharing" descritta prima con le modelle.

Ovvero, farvi firmare la liberatoria in cambio di una percentuale sui guadagni dalle vostre foto.

Cercate eventi specifici, non generici.

Sembra che tutti abbiano la sagra dei funghi nel loro paese, poi scopri che la gente mangia delle cose più simili a freesbee che a vere cappelle prelibate e caserecce.

Qui non esiste una regola fissa.

La fantasia è il vostro miglior alleato: usatela!

Rivisitazione di un evento

Una strategia che utilizzo spesso nella fotografia di stock relativa ad eventi è la rivisitazione.

Rivisitare un posto, in questo caso una sagra, già fotografato.

Sono stato l'anno prima alla sagra dell'olio e ho ottenuto poco successo nelle vendite delle foto?

Forse ho sbagliato soggetti, effettuato inquadrature non appropriate, magari non incluso le persone giuste negli scatti.

Ci sono milioni di motivi per cui potrei non aver venduto quanto mi aspettassi.

Ha senso fare altri tentativi.

Tornare l'anno successivo negli stessi posti, con la stessa stagione e migliorare la propria performance precedente è molto istruttivo (e anche redditizio).

E' come creare una *"storia asincrona"* (vedi capitolo successivo).

Una serie di scatti si completa nel corso degli anni, si arricchisce.

Voi traete spunto dalla vostre esperienze passate e, perchè no, dai vostri errori precedenti.

Fotografi di stock non si nasce, si diventa.

Fotografia di Stock

Gli eventi stagionali sono un ottimo banco di prova per esaminare la nostra tecnica fotografica e le nostre conoscenze in merito.

Sono anche ottimi sotto il profilo della crescita personale.

Ho visto foto di un determinato evento che ho fotografato nel 2001 e di recente nel 2010 e vi posso assicurare che sono rimasto a bocca aperta.

E' cambiata la mia sensibilità dietro la macchina fotografica, cosa inquadro e perchè.

Si nota un percorso, che poi è una delle mete più richieste da ogni fotografo, sia che si parli di stock che di altri generi fotografici.

Un altro elemento che potrebbe arricchirvi notevolmente è il fatto che, a distanza di svariati anni, **potreste disporre di un'attrezzatura fotografica migliore.**

Cosa significa "migliore"?

Beh, senza fare troppi giri di parole, parlo qui di megapixels.

Se abitate in un paesino sperduto del Molise e fotografate la sagra tipica con una Hasselblad digitale da 50megapixels, quanta concorrenza pensate di avere?

Nessuna, direi.

Il vantaggio risiede nel fatto che vi trovate al momento giusto e nel posto giusto.

Non solo avete la fortuna di risiedere in Italia e in quel paesino particolare, ma disponete di un'attrezzatura che consente, tra l'altro, un ingrandimento notevole (pari all'XXXLarge) degli scatti.

Situazione ideale per diventare un ospite fisso della vostra sagra preferita :)

Fotografia di Stock

IL VALORE DELLA STORIA

Questo libro è dedicato a Tim Hetherington, fotoreporter americano da poco deceduto durante il suo ultimo incarico in Liberia.

Ho conosciuto Tim per 3 giorni, solo 3 giorni, ma sufficienti a cambiare la mia visione di fare fotografia per sempre.

Partecipando a un workshop a Lucca da lui tenuto sul reportage, sono rimasto molto colpito, per l'ennesima volta, **dalla semplicità con la quale i grandi di sempre ti raccontano la loro vita**, i loro pensieri.

Di solito i messaggi che ti lasciano sono tra le righe: mai evidenti di primo acchito, sempre celati sotto un'innocenza quasi bambinesca.

Tim ha tenuto banco per 3 gg a un mix ben assortito di appassionati, professionisti e curiosi (non ho mai capito bene di quale categoria facessi parte io, forse tutte e tre).

Durante questi workshop si è parlato pochissimo di tecnica, più che altro qualche battuta del tipo "Ricordatevi di portar dietro più di una batteria di riserva, altrimenti non avrete di che scambiare il fumo in certi Paesi dell'Africa" :)

Una persona semplice Tim, dicevo, con una grande personalità, talvolta complessa, ma molto diretta ed efficace.

Per 3 gg si è soffermato sull'importanza della "storia".

La capacità di raccontare una storia con le nostre fotografie, in qualsiasi genere fotografico operiamo.

Ha concentrato quasi tutto il workshop nello stabilire come si costruisce una storia con le nostre foto, anche quelle più vecchie, pezzi di storia della nostra vita che possono sempre dire la loro anche a distanza di molti anni.

Lorenzo Codacci @2014

Fotografia di Stock 107

Ora se ci pensiamo bene questo contraddice in parte il concetto di fotografia a cui siamo abituati.

Ci hanno insegnato che la foto deve essere pensata, proprio perchè dovremmo riuscire in un singolo scatto a comunicare il messaggio che vogliamo....un unico scatto!

Alcune immagini stupende di fotografi famosi che conosciamo sono proprio cosi': una singola foto dice tutto.

Si passerebbero ore a riguardarla fino allo sfinimento per coglierne i significati celati, profondi, quasi come se ogni volta che la riguardiamo nuovi messaggi uscissero fuori dall'immagine.

Al contrario dei film, che per natura sono animati e, appunto, raccontano una storia, una foto è di per sè statica, senza "storia" continuativa, ma solo da leggere tra le righe.

Spesso, il significato della foto che osserviamo, glielo diamo noi e non il fotografo che l'ha fatta.

Infatti, molti critici interpretano la stessa immagine in modo completamente diverso.

Tim mi ha insegnato ad andare oltre.

Costruiamola la storia: facciamo cioè in modo che sia esplicitata, che non ci sia margine di errore in chi guarda.

Il secondo giorno del corso ci ha chiesto di portare delle foto più o meno recenti, ma senza un criterio ben preciso, in ordine sparso.

Io ho portato foto di moda, di sport, di paesaggio e ritratti, sia di amici o parenti che estranei.

Poi ci ha chiesto di "trovare le storie" presenti nelle foto portate al corso.

Opsss..ho usato il pluraleeee! :)

"Storie"?!

Eh si', perchè come dicevamo prima, i messaggi che vogliamo esplicitare, la relazione che vogliamo intessere con chi guarda la nostra foto, i collegamenti che vogliamo siano cristallini tra una foto e un'altra sono molteplici, potenzialmente infiniti.

Lorenzo Codacci @2014

Fotografia di Stock

Se io e voi guardiamo la stessa sequenza di immagini potremmo trovare una serie pressochè infinita di significati, detti o non detti, colti o non colti.

Più alto è il numero di foto, più alto è il potenziale creativo a nostra disposizione.

Se presento 10 foto a una sala gremita di spettatori, ho tantissime possibilità di combinarle.

Cambiandone l'ordine, collegandole in un certo modo, usando una certa musica piuttosto che un'altra, **gli strumenti creativi e multimediali sono veramente tanti.**

Tralasciando l'ultimo traguardo della tecnologia (utilizzo di effetti o della musica), soffermiamoci a valutare solo due aspetti che Tim mi ha trasmesso nel corso.

- la *selezione* delle foto
- *l'ordine* di presentazione delle foto

Questi due elementi contribuiscono da soli a cambiare completamente l'effetto e la riuscita della vostra storia fotografica.

In pratica, quello che sosteneva Tim, è che **nel selezionare le foto e nell'ordinarle, VOI create la storia, la VOSTRA storia.**

E' un dato di fatto che avete questo potere, le foto sono vostre e questi due poteri sono nelle vostre mani dal momento successivo in cui avete scattato le immagini.

Aggiungerei, già subito dopo che avete scattato, **anche solo cancellando certe immagini piuttosto di altre**, state cambiando la storia delle vostre foto.

Ecco perchè, specialmente nella foto di stock, dico: **non eliminate gli scatti prima di averli guardati nell'insieme** e, in linea di massima, sarebbe preferibile cancellarne il meno possibile.

La storia che vedete oggi potrebbe cambiare in seguito.

La vostra visione di quegli scatti potrebbe essere diversa tra un anno o due e, se avete cancellato degli scatti, quel tipo di storia non sarà più concepibile nelle vostre menti.

Durante la mia selezione con Tim ho portato circa 25 scatti e vi posso garantire che sono rimasto letteralmente sbalordito dal risultato.

C'erano foto con dominanti di colore azzurro, foto con sorrisi e altre molto malinconiche, c'erano tanti colori oppure tanti grigi.

Scatti molto eterogenei, in realtà.

Dei 25 scatti portati, Tim ci ha chiesto di estrarne 15 che raccontassero una storia.

Poi un'altra...

Poi un'altra ancora...

Poi, finalmente, abbiamo capito il meccanismo che stava dietro a questa sua continua richiesta.

Le storie potenziali erano illimitate.

Si sarebbe potuti andare avanti per giorni e giorni solo con un singolo portfolio a selezionare scatti per raccontare una storia piuttosto che un'altra.

Quindi, la domanda che Tim ci ha rivolto è stata : "Cosa volete raccontare?"

Si', cosa volete raccontare con queste foto?

E' questo il punto!

Cosa state cercando di dire a chi guarda?

E' quello che VOI avete dentro che cambia la storia, non le immagini!

Se voi vi sentiti tristi, ecco che sceglierete foto tristi.

Se vi sentite allegri, ecco che magari i colori sgargianti vi attireranno di più.

...e via dicendo...

In linea di massima, potremmo dire che la **sensibilità di ognuno di noi viene attirata da certi scatti** piuttosto che altri e li mette in un certo ordine.

Prima seleziona, poi ordina.

Questi 2 processi combinati danno origine a una storia.

Il valore di un fotografo, secondo Tim, è dato dalla bellezza che riesce a intravedere in una certa storia e da quanto riesce a comunicare tale bellezza all'esterno.

110 Fotografia di Stock

I fotografi cosiddetti bravi, secondo questa visione, non sono quelli tecnicamente esperti o "fortunati" nell'essere nel posto giusto al momento giusto.

Semplicemente **sono quelli che si "ascoltano"**.

Ascoltano le emozioni che provano in quel momento mentre scattano (e dopo), colgono le proprie emozioni, che cosa quella scena gli ha comunicato.

Cosa provano e se tale emozione viene descritta dagli scatti che hanno di fronte agli occhi.

Provano a mettere insieme i vari fotogrammi e vedere se le sensazioni che arrivano sono quelle che in effetti sentono anche loro.

Se quelle storie, in definitiva, sono diventate parte di loro stessi o meno.

Se ne hanno fatto parte con gli occhi, è molto probabile che ne abbiano fatto parte anche col cuore, con tutti e 5 i sensi.

La parte emozionale è molto importante in fotografia e viene fuori con più vigore in una storia piuttosto che in un singolo scatto.

Dopo questo preambolo introduttivo, concentriamoci sulla fotografia di stock e su quali siano gli strumenti che ci consentono di trarre profitto dal "raccontare" le nostre storie.

Storie Sincrone

Un viaggio, sia lungo che un breve weekend, può essere considerato *una storia sincrona*.

C'e' un inizio e una fine nelle nostre foto, entrambi molto ben riconoscibili.

Si parte da un luogo nel tempo e si giunge a un altro luogo, magari in un tempo diverso, un giorno successivo a quando la nostra storia ha avuto inizio.

Qui "luogo" prende la valenza ambigua sia di tempo che di spazio.

> *Una storia sincrona racconta un'evoluzione nel tempo dei soggetti delle vostre fotografie.*

Tale evoluzione può avvenire nello stesso luogo (spazio fisico), oppure no.

La cosa veramente importante da sottolineare qui è che voi manipolate il tempo e lo spazio, ovvero l'interpretazione che ne date nei vostri scatti.

Fotografia di Stock

Il modo in cui costruite la storia è un modo di manipolare il tempo.

Facciamo un esempio: la vita di vostro figlio.

Nel mostrare foto che vanno dagli 0 ai 6 anni, voi manipolate il tempo.

Nel mostrare foto dai 6 ai 25 anni, voi manipolate il tempo.

Cosa intendo?

Beh, se la storia contiene 200 scatti, nella storia sincrona da 0 a 6 anni *il tempo sarà graduale*, vostro figlio crescerà gradualmente.

Al contrario, 200 scatti di vostro figlio dai 6 ai 25 anni, saranno temporalmente più distanti: magari in una foto lui aveva 7 anni e in quella successiva 12.

Lo *"scalino" che intercorre tra i "tempi"* delle foto influenza fortemente le emozioni di chi osserva.

Chi guarda la vostra storia prova emozioni diverse in base all'intervallo di tempo che intercorre tra le vostre foto.

State, di fatto, giocando col tempo.

E' una storia sincrona, la velocità con la quale riavvolgete o allungate il tempo la decidete voi.

Che emozione volete far provare all'osservatore?

Che vostro figlio è cresciuto troppo in fretta?

Che la sua infanzia è stata bellissima?

Che ha trovato lavoro presto e ha smesso di giocare prematuramente?

Che ha una bellissima moglie ed è contento della vita?

Cosa?

Quello che avete in testa, accellera o decellera il tempo, questo intervallo tra le foto presentate.

Potreste anche decidere di creare storie sincrone che abbiano emozioni discordanti e variabili.

Ad esempio, vorrei comunicare che l'infanzia è stata bellissima quindi metterò tante foto "belle e sorridenti" fino a 6 anni, poi poche foto "tristi e deprimenti" dai 6 anni ai 25.

Fotografia di Stock

Ci sono tanti modi per ottenere lo stesso risultato, a voi la scelta.

Nella fotografia di stock, le storie sincrone sono molto interessanti, perchè hanno un grosso valore agli occhi dell'acquirente.

Ricordatevi che il vostro cliente è alla ricerca di un messaggio.

Chi compra le vostre foto ha un'idea in testa, o gli è stata commissionata.

In entrambi i casi, deve mettere su un sito web, ad esempio, due solo foto che parlino dell'infanzia e della maturità.

Avrà una sua propria idea in testa, oppure l'idea è già stata esplicitata, ma è chiara.

Mettendo la vostra storia sincrona a disposizione sul sito di stock, voi andate incontro ad entrambe le aspettative, di fornire la risposta in immagini a quello che il creativo cercava, ma anche di solleticare nuove idee nella sua mente.

Capita molto spesso, infatti, che i vostri acquirenti navighino sul web alla ricerca di foto particolari già pensate e finiscano per acquistarne altre.

Se trovano nelle vostre foto un messaggio intrinseco a cui non avevano pensato inizialmente, oppure provano un'emozione in linea con quanto loro stessi sentono riguardo quell'argomento, è molto probabile che siano interessati ai vostri scatti "sincroni".

Tutto sta nell'avere le idee chiare.

Voi dovreste averle fin dall'inizio: voi avete fatto gli scatti, pensati o meno, poi comunque c'e' stato un momento in cui ci avete riflettuto.

Avete cioè selezionato le foto pensando a quale messaggio comunicare.

Il risultato della vostra storia, del vostro ordinamento e selezione dovrebbe apparire molto chiaro ed esplicito nella pubblicazione sul sito di stock.

L'acquirente dovrebbe percepire COSA volevate dire in meno di 2 secondi, a pelle.

Il PERCHè non è affar suo, nel senso che voi avete un motivo per mettere quelle foto in quell'ordine, magari un motivo affettivo, magari semplicemente di vostra sensibilità artistica.

Il creativo non cerca di capire chi o cosa siate, che tipo di artista.

Il creativo/cliente cerca il vostro messaggio, il COSA.

Fotografia di Stock

Fate in modo che lo capisca subito.

Storie Asincrone

Una Storia Asincrona è una storia dove non esistono regole.

Il criterio lo stabilite voi, a vostra scelta e senza vincoli.

Basta che sia chiaro.

Ancora una volta..la chiarezza!

La storia deve essere chiara nel vostro cliente, o semplice osservatore.

Se chiamo una storia asincrona "Uccelli di colore blu" poi è ovvio che chi la sfoglia si aspetta uccelli di colore blu! :)

...e voi sbalorditeli!

Potreste inserire dei "richiami" al blu, presenti nell'uccello oppure no.

Il blu potrebbe essere ad esempio il colore della gabbia dei pappagalli.

Oppure potrebbe essere il colore del cielo nello sfondo, mentre gli uccelli rappresentati sono grigi, scuri e monocolori.

La fantasia è il vostro solo limite.

E sapete bene che è un limite molto ampio.

In generale, comunque, una storia sincrona presenta uno o più criteri di scelta dei vostri scatti che avete deciso voi in completa autonomia.

Qui il fattore tempo e spazio non contano niente, ma soprattutto il tempo non conta.

E' vero che gli scatti avranno nei dati EXIF impostati la data e ora in cui li avete fatti, ma ai fini della storia che state raccontando, tali informazioni non contano niente.

Potreste mettere insieme in una storia asincrona che immaginate oggi, scatti di 10 anni fa con quelli di 25 anni fa, con quelli di ieri pomeriggio.

Il bello di una storia asincrona è che non ha limiti di tempo.

E' una storia aperta.

114 Fotografia di Stock

Potete arricchirla nel tempo.

Si', arricchirla, vi piace questa parola?

Il valore economico della vostra storia asincrona sul sito di stock è potenzialmente infinito, o comunque può crescere nel tempo, non è fisso.

I miei scatti sul web vanno continuamente a far parte di diverse storie asincrone: non proprio come mi sveglio la mattina, ma quasi :)

Un altro aspetto molto interessante da tenere in considerazione è che una storia asincrona può essere vista come un contenitore di rifiuti differenziati!

...opssss...è impazzito! :)))

Che vor di'?!

ahahah

Vuol dire che potreste usarlo per buttarci tutti i vostri scatti spazzatura che, diversamente, vorreste eliminare.

Mi è capitato di avere tra le mani foto mosse, che in altre occasioni avrei cestinato immediatamente.

In seguito, mi sono accorto che erano perfette per una storia asincrona che stavo realizzando.

E' probabile che quel soggetto mosso fosse l'unico scatto di quella persona durante un viaggio di piacere o ancora l'unica foto che avete avuto la possibilità di fare a quel soggetto perchè vi stavate spostando.

Quella foto vi rappresenta però il tassello di congiunzione nella vostra storia asincrona.

Vi ci "sta proprio bene", insomma, all'interno di altre che avete raccolto.

E voi la vorreste cestinare perchè è mossa?

arghhhhhh!! :)

In un sito di stock ve la potrebbero rifiutare, è vero, ma vale la pena lottare con lo staff editoriale se spiegate bene il motivo per il quale lo scatto va a completare perfettamente la storia asincrona che state pubblicando.

Un altro vantaggio delle storie asincrone è che sono espandibili senza il vostro sforzo.

Fotografia di Stock

Ricordate quando parlavamo della fotografia di stock dicendo che potete guadagnare anche nei momenti di ozio?

Beh, questo è un esempio calzante.

Se trovate altre foto di altri fotografi **che "calzano" nella vostra storia asincrona**, potete includerle senza problemi.

I fotografi ne saranno contenti e voi aumenterete l'interesse per la vostra storia.

Entriamo nuovamente nell'aspetto social dei siti di stock: **accrescere la visibilità di un altro fotografo è un modo per accrescere la vostra**.

Può succedere in futuro che lo stesso si ricordi di voi facendo lo stesso, includendo una o più dei vostri scatti nel suo archivio, in una sua storia asincrona.

Nei giorni di ozio, ad esempio, potreste semplicemente guadagnare dal fatto che il messaggio che avevate in mente 2 anni fa, è stato ripreso e rivisto da altri fotografi i quali, preso atto della vostra storia, hanno pensato bene di includerne gli scatti all'interno della loro.

Mi è capitato di vedere alcune mie foto letteralmente schizzare su come numero di download dall'oggi al domani perchè inserite in collezioni di scatti viste migliaia di volte.

Come creare le vostre storie nella fotografia di Stock

Ogni sito di stock presenta diversi modi per raggruppare le vostre storie, siano esse sincrone o asincrone.

Anche i software di gestione e fotoritocco hanno tale capacità.

In Adobe Lightroom, ad esempio, esistono le Collection, oppure le più avanzate Smart Collection, in pratica delle collezioni (o gruppi) di foto che potete inventare secondo le vostre necessità.

Una Smart Collection è costruibile secondo varie regole preimpostate, vediamo quali:

- *Rating*
- *Flag*
- *Label*
- *Source*

Fotografia di Stock

- *Filename*
- *Date*
- *Location*
- *Metadata*
- *Develop (Post-Produzione applicata)*
- *Size*
- *Color*
- *FreeText*

Questi criteri consentono una prima scrematura dei vostri scatti e vi consentono di costruire delle storie sincrone o asincrone in base ai filtri che impostate.

Se scegliamo, ad esempio, criteri come Date o Filename otterremo delle Storie Sincrone, in quanto Lightroom selezionerà per noi gli scatti in sequenza che hanno un certo nome file oppure fatti in una certa data o lasso di tempo.

Le storie asincrone possono essere costruite sempre facilmente impostando gli altri filtri di cui disponiamo.

Vogliamo vedere tutte le foto che abbiamo fatto in bianco e nero e raggrupparle in una storia asincrona?

Utilizzeremo il filtro Develop impostando i ritocchi bianco e nero o le foto scattate direttamente in macchina con l'impostazione bianco e nero.

Questione di 10 minuti, veramente.

Teniamo a mente che ogni operazione di raggruppamento in storie che facciamo dai programmi come Lightroom non modifica la foto originale.

Si tratta semplicemente di catalogare, appunto come dicevamo all'inizio del paragrafo selezionare o ordinare.

L'oggetto sui siti di stock che più assomiglia alla storia così come l'abbiamo descritta è il Lightbox.

Un Lightbox è un contenitore di fotografie che rispecchia certi criteri.

Naturalmente, il criterio potrebbe anche essere una vostra arbitraria preferenza per una foto del portfolio personale o altrui.

In tal senso, potete aggiungere una foto ad un Lightbox esistente in qualsiasi momento semplicemente con un clic.

Fotografia di Stock

Potete vedere un Lightbox come un gruppo di oggetti, una raccolta.

Esistono Lightbox molto ampi e altri molto piccoli.

Alcuni siti di fotografia di stock consentono di crearne di *pubblici* e *privati*, in base al fatto che la raccolta possa essere sfruttata e sfogliata da tutti oppure solo da voi o da un ristretto numero di collaboratori fidati.

Solitamente, un Lightbox deve raggiungere un certo numero di fotografie al suo interno prima di essere classificato come pubblico.

Ad ogni modo, un Lightbox sia pubblico che privato che possa essere alimentato da voi o dai vostri collaboratori in modo arbitrario prende il nome di "manuale".

Un *Lightbox manuale* non rispecchia nessun criterio menzionato sopra in base ai ritocchi fatti in Lightroom o ai dati EXIF presenti nella foto.

Si decide che una certa foto rispecchia la storia sincrona o asincrona che il Lightbox identifica e la si aggiunge con un clic.

Il Lightbox consente quindi di effettuare tale operazione direttamente dal sito web di stock dove state operando.

Alcuni software di gestione delle fotografie consentono di lavorare sui Lightbox direttamente, ancor prima di pubblicare sul sito.

Lighroom ad esempio, ci permette sia di utilizzare una creazione automatica del Lightbox che manuale.

Una creazione automatica (o *Lightbox automatico*) è quella che abbiamo visto poc'anzi con le Smart Collection o con le semplici Collection.

Di fatto Lighroom crea un Lightbox (scusate il gioco di parole) automaticamente a partire da certi criteri che andate a impostare.

Si potrebbe dire in un'equazione: Smart Collection (Lightroom) <--> Lightbox (Sito di Stock)

E' possibile tuttavia creare anche Lightbox manuali all'interno di Lightroom utilizzando la funzionalità New Folder oppure New Collection Set se avete già stabilito dei criteri del Lightbox in precedenza.

Con New Folder, infatti, andate a creare una cartella molto simile a quella reale che viene creata dal pc/mac sul vostro disco fisso.

118 Fotografia di Stock

In Lightroom, la differenza è che la New Folder è solo virtuale e rimane circoscritta al software senza mai venir creata sul vostro computer fisicamente.

Dalla panoramica sui Lightbox che abbiamo effettuato, rimane esclusa un'ultima categoria da trattare: *i Lightbox automatici dinamici*.

Supponiamo che voleste inserire in un vostro Lightbox che si chiama "Fiat 500 verdi" tutte le auto fotografate che presentano queste caratteristiche, sia che gli scatti siano vostri che di altri fotografi.

E' possibile "istruire" il sito web di stock a fare questo per voi in automatico e dinamicamente, ovvero ogni volta che viene inserita una nuova foto rispondente a questi criteri: potrebbero essere, ad esempio, la parola chiave "fiat", "500" e "verde".

Lo strumento idoneo a creare Lightbox automatici dinamici è chiamato UBB (francamente non ricordo cosa significhi questa sigla).

Mi viene in mente che la "U" sta per Universal, quindi direi che tale strumento è utilizzabile in tutti i siti di stock che lo accettano e mettono a disposizione.

Eccone un esempio:

[url=http://www.istockphoto.com/search/lightbox/2365882][img]http://www1.istockphoto.com/file_thumbview_approve/3732647/1/istockphoto_3732647_particular_view_of_florence.jpg[/img][img]http://www1.istockphoto.com/file_thumbview_approve/13998349/1/istockphoto_13998349_particular_view_of_florence.jpg[/img][img]http://www1.istockphoto.com/file_thumbview_approve/5164044/1/istockphoto_5164044_particular_view_of_florence_michelangelo_statue.jpg[/img][/url]

Find similar Florence pictures with focus on people here:

[url=http://www.istockphoto.com/search/lightbox/15021258]

[img]http://lorenzestro.files.wordpress.com/2014/04/banner_istock_florence_people.jpg[/img][/url]

Questa stringa, inserita nel campo *descrizione* della foto in questione, rimanda a tutte le foto del Lightbox "2365882" con certe caratteristiche ben specifiche.

Fotografia di Stock

In questo esempio tale Lightbox è determinato e alimentato manualmente (foto che parlando di Firenze e/o Toscana), ma potrebbe anche non esserlo e venir creato dinamicamente da una ricerca di una specifica o di più parole chiave.

Sui siti web di stock più famosi ci sono numerosi esempi di utilizzo delle stringhe UBB dinamiche.

Consentono effettivamente di risparmiare un bel pò di tempo se sappiamo lavorare con le keywords e non vogliamo manualmente andare ad alimentare i Lightbox nostri e altrui.

Si tratta di identificare quale siano le foto più "attraenti" di una certa storia che andiamo cercando o creando e a quel punto decidere se creare un nuovo Lightbox o usarne uno già presente che abbia le caratteristiche volute.

Il mio consiglio qui è di cercare in anticipo se esistano dei Lightbox (ricordate = "Storie") già presenti sui siti di stock dove vendete.

In questo caso è molto probabile che abbiano molte visite e siano molto ben indicizzati, cosa che favorirebbe senza dubbio la vendita delle vostre foto aggiunte in un secondo momento.

Per finire il paragrafo, concludo dicendo di prestare molta attenzione alle cosiddette "*collezioni speciali*" offerte da taluni siti di stock.

Ci sono collezioni, che potremmo chiamare nel nostro gergo "storie asincrone", che vendono molto bene e farne parte per voi potrebbe essere un ottimo privilegio e farvi incrementare di brutto le vendite.

Il criterio con cui tali collezioni sono create ed alimentate di solito è arbitrario e insindacabile.

Lo staff editoriale o certi fotografi di elite del vostro sito di stock decidono vita, morte e miracoli della collezione particolare di cui vorreste far parte.

Ne è un esempio la "*Vetta*" di istockphoto.com, collezione rinomata a livello mondiale di cui fanno parte molte foto di fotografi pluri-quotati.

Esserci significa aumentare la vostra visibilità.

Marketing, giusto?

La vostra visibilità è tutto.

Più siete visibili e più venderete, come descritto nei paragrafi successivi.

120 Fotografia di Stock

Se, quindi, avete modo di iscrivervi a una collezione come la Vetta e ne avete i requisiti, fatelo di corsa e vedrete il portafogli gonfiarsi come d'incanto :)

Fotografia di Stock

KEYWORDING: QUESTO "CONOSCIUTO"

Le informazioni non indicizzate valgono poco o niente.

In un mondo sempre più dominato dalle informazioni, a cui Internet ci ha abituato, è importante capire come dare valore alle nostre fotografie.

Lo strumento che abbiamo in mano per fare questo all'interno di un sito di stock è il *"Keywording"*.

La teoria è la stessa che sta dietro a Google, tant'e' che alcuni siti consentono la ricerca del proprio archivio fotografico direttamente dal popolare motore di ricerca.

Altri, tuttavia, mantengono un proprio database autogestito dove poter cercare a piacimento le nostre fotografie.

Esse vengono nè più nè meno... indicizzate.

Un indice è qualcosa che normalmente viene creato con ogni informazione presente su Internet.

Quando infatti cerchiamo su Google, la chiave che utilizziamo "pesca" dal testo presente nelle pagine web e ci restituisce una sorta di graduatoria di quelle più attinenti.

I siti di stock funzionano nello stesso identico modo, con la differenza che abbiamo più informazioni a disposizione per far "trovare" le nostre foto ai potenziali acquirenti.

Vediamo in dettaglio quali siano i parametri fondamentali che il mondo digitale ci mette a disposizione:

Dati EXIF

I dati EXIF rappresentano le condizioni di ripresa nelle quali avete scattato la vostra foto.

All'interno del file jpeg o raw, digitale naturalmente, sono contenute informazioni cruciali circa l'esposizione (istogramma), tempo e diaframma utilizzati, data e ora di scatto, ecc...

Come già spiegato in precedenza, **questi dati sono utili per le operazioni di catalogazione** che sia voi sia il sito di stock vogliate fare tra le foto disponibili e sono quindi molto importanti.

Alcuni software di ritocco consentono di NON importare tali dati o, addirittura, alcuni non li esportano dalla macchina fotografica, ma questo è contrario allo spirito della fotografia di stock dove più dati fornite ai vostri acquirenti, maggiori saranno le probabilità che acquistino un vostro lavoro.

Naturalmente, se avete scattato una pellicola o una diapositiva, non avrete i dati EXIF.

In commercio, si trovano software che provvedono a tale necessità, **consentendovi di inserire a posteriori tali informazioni.**

Questo processo non sempre è semplice, visto che risulta difficile ricordarsi cose come il tempo e il diaframma utilizzato, a meno che non si scatti pressochè tutto il rotolino nelle medesime condizioni di luce.

Ad ogni modo, **corredare un file digitale dei dati EXIF è sicuramente una pratica molto conveniente per i vostri lavori futuri**, in cui potreste aver bisogno di creare nuove storie, sia sincrone che asincrone, basate appunto su tali informazioni.

Titolo

Ogni foto che si rispetti è corredata di un titolo.

Talvolta, non è un dato cosi' importante, in quanto è difficile far corrispondere un titolo conciso al messaggio comunicativo che volevamo dare con la foto.

Il titolo può essere lo stesso per più foto appartenenti alla stessa serie.

Io stesso mi ritrovo a fornire un titolo "standard" in fase di gestione del mio catalogo e ad utilizzarlo anche successivamente per immagini appartenenti allo stesso genere o situazione di scatto.

Teniamo però presente che i siti di fotografia di stock indicizzano anche il titolo.

Se, quindi, abbiamo fotografato qualcosa che è facilmente distinguibile già dal titolo, definirne uno appropriato potrebbe darci un buon vantaggio per la fase di vendita.

In taluni casi, **il titolo potrebbe essere anche uno slogan.**

Fotografia di Stock

In pratica, staremmo utilizzando un tipico strumento a disposizione del marketing di attirare l'attenzione su una nostra fotografia che, diversamente, potrebbe passare inosservata.

Questo è molto utile tenendo presente il fatto che, durante la ricerca del database, chi osserva le nostre foto le vede piccole, diciamo in anteprima.

Da un formato cosi' piccolo, si potrebbero perdere i particolari, non distinguere immediatamente di cosa parli la nostra foto o alcuni dettagli contenuti.

Ecco che il titolo torna utile per comunicare al nostro potenziale acquirente "Aprimi, poi vediamo se ti piaccio!" :)

Descrizione

La descrizione sopperisce alle carenze del titolo.

In questo campo, possiamo chiarire ed esplicitare dove e quando lo scatto è stato fatto e **fornire al potenziale cliente informazioni utili** che possano invogliarlo all'acquisto.

Potremmo ad esempio descrivere brevemente la situazione e il contesto in cui ci trovavamo al momento del "clic", oppure **raccontare a parole lo stato d'animo** in cui si trovava il nostro soggetto.

Senza esagerare, naturalmente: non è la prima volta che mi rifiutano uno scatto perchè lo stato emotivo che io ho descritto non era cosi' evidente nello scatto.

Nel campo Descrizione, abbiamo in pratica una valida alternativa a quello che l'immagine stessa non riesce a comunicare.

Possiamo aggiungere informazioni allo scatto usando le parole anzichè gli occhi.

Un pò come utilizzare due sensi, anzichè uno soltanto: con la descrizione usiamo anche l'udito di chi osserva, cerchiamo di far risuonare nei loro orecchi un certo messaggio che la nostra foto vuol comunicare.

Inoltre, il campo Descrizione si presta a inserire le stringhe UBB descritte in precedenza.

Potremmo utilizzare un algoritmo o un richiamo UBB per legare questo scatto ad altri, fatti nello stesso contesto o arbitrariamente scelti tra il nostro archivio presente nel sito di stock.

Fotografia di Stock

Quello che NON possiamo fare, di solito, **è inserire normali link http esterni al sito**.

Come policies generali, non ci è consentito di sviare l'attenzione del potenziale cliente dal sito di stock in cui ci troviamo.

Va bene farsi pubblicità, ma sempre nell'ambito circoscritto del nostro portfolio.

Tipologia

Tendenzialmente una foto può essere digitale o a pellicola.

Molti siti di stock consentono di inserire manualmente quest'informazione per aiutare il potenziale cliente a distinguere.

Ci potrebbero anche essere discussioni successive all'acquisto laddove questi si lamenti del fatto che **sullo scatto c'e' una grana eccessiva** o la risoluzione non sia cosi' elevata come pubblicizzato dal sito.

Chi, in questo caso, sta acquistando un'immagine successivamente scannerizzata e passata in digitale, troverà una scritta tipo "scanned source", ad indicare l'elaborazione al computer di uno scatto originale a pellicola.

Anche per questo campo, come per altri, **vale la regola che la correttezza e trasparenza vince sempre** e prevale su altri parametri di marketing.

Pubblicizzare che il nostro scatto sia stata eseguito con una vecchissima Tri-X della Kodak quando ciò non sia vero, non è una gran mossa commerciale.

Scoprirlo sarà questione di un attimo, tra l'altro e **potrebbe ritorcersi contro la vostra reputazione** di fotografo professionale.

Talvolta mi avvalgo della combinazione dei campi Descrizione e Tipologia per indicare al potenziale acquirente che ho trattato digitalmente lo scatto in post-produzione.

Ad esempio, potrei aver aumentato la nitidezza di alcune parti dell'immagine dopo averla scannerizzata.

Mi capita di fare questo con scatti non perfettamente a fuoco o dove la grana eccessiva di una determinata pellicola, abbia comportato una nitidezza non particolarmente elevata.

Fotografia di Stock

E' sempre utile fornire questo tipo di informazioni al cliente, lasciando come categoria "scanned source", ma indicando nella descrizione che si è lavorato artificialmente lo scatto.

Lightbox (Storia)

Di quanti Lightboxes fa parte la nostra foto?

Infiniti?

Bene! E' il momento di farlo sapere al sito di stock.

Un buono scatto potrebbe far parte di una o più storie che abbiamo incluso nel nostro portfolio.

Le storie potrebbero essere sia sincrone che asincrone e non necessariamente abbiamo pensato a quello scatto in un modo piuttosto che nell'altro.

Alcuni scatti in normale sequenza temporale di un viaggio fatto 10 anni fa (storia sincrona), potrebbero andare a far parte del Lightbox che ho creato ieri sera dal titolo "Fiat 500 azzurre" (storia asincrona).

All'interno del proprio portfolio è bene avere sempre un numero di Lightboxes sufficiente a coprire OGNI vostro scatto.

Lasciare un'immagine FUORI da un Lightbox non è una pratica a mio avviso corretta.

E' come **lasciarla orfana**.

Se il potenziale acquirente si imbatte per caso nel vostro scatto con le keywords che voi avete indicato bene, altrimenti l'immagine potrebbe rimanere fuori da ogni storia e, spesso, da ogni ricerca utile a venderla.

Nel mio portfolio ho Lightbox che contengono quasi 300 foto, cosi' come altri di "sole" 50.

Sinceramente non esiste una regola, ma considerate che **molti siti di stock consentono di vendere un intero Lightbox.**

Vero è che il prezzo, in questo caso, sarà molto scontato per il cliente e minori saranno le royalties che vi metterete in tasca voi, ma se parliamo di questo numero di immagini potremmo anche fare un sacrificio no?! :)

Keywords

Descriviamo il nostro scatto come se dovessimo venderlo a negozio!

Fotografia di Stock

Dobbiamo fare in modo che le parole chiave (keywords) che lo compongono, **ne descrivano correttamente ogni informazione rilevante all'interno.**

Possiamo parlare sia dei dati oggettivi, come chi c'e' nella foto, a che ora del giorno, quando e come, ma anche del messaggio che vogliamo comunicare.

Ricordatevi che dall'altra parte avete un creativo che è interessato al messaggio che ha in testa lui o il suo datore di lavoro.

Tale idea potrebbe essere influenzata dal vostro scatto, dall'immagine stessa quindi, ma anche dalle vostre keywords.

Se pensate che vostro figlio ritratto in casa mentre gioca alla Wii susciti a prima vista il concetto "serio" o "droga", includete pure queste parole chiave nel vostro scatto.

Un corretto bilanciamento di **keywords oggettive e soggettive** è quello che vi garantirà il successo.

Parlando di dati oggettivi, vale la pena ricordare che molti editor tengono in alta considerazione anche valori di formato o cromatici a cui voi potreste inizialmente non aver pensato.

A questo proposito, se il vostro scatto è orizzontale o verticale dovete specificarne l'apposita keyword.

Anche i colori sono essenziali: mettete "blue" tra le keywords dello scatto della Fiat 500 azzurra perchè magari a voi non dice niente il colore, ma immaginate se questa foto venisse messa in un sito web con gradazioni azzurre o intonate al blu come cambierebbe il discorso.

Molti grafici ragionano proprio in questo modo: "Mi servirebbe una macchina azzurra che sia retro/vintage" e, casualmente, voi gliela fornite :)

Pensate dal loro punto di vista mentre fate Keywording, non solo dal vostro.

Specificate l'età anagrafica dei vostri soggetti e anche cose banali tipo di che sesso sono.

Potreste creare Lightbox interi solo di donne o solo di bambini, tanto per capirsi.

Ricordate, infine, che la regola in vigore su tutti i siti di stock che conosco è che **il numero di keywords che potete inserire per un Lightbox è minore che per un singolo scatto**, come è giusto che sia.

Fotografia di Stock

Una storia va descritta in modo più conciso che non un singolo scatto dove potete sbizzarrirvi con parole chiave più specifiche e appropriate.

Categorie

Un buon modo per indicizzare una foto è quello di metterla in una o più categorie.

Solitamente, esse sono fisse, non specificabili a mano da voi fotografi.

Troviamo quindi categorie come "bambini" o "ritratti" o "arte", alle quali far convergere i nostri scatti.

Molti siti di stock utilizzano le categorie per creare Lightbox autogestiti.

Se un committente rilevante come un'agenzia editoriale dovesse chiedere loro un migliaio di scatti di bambini, avrebbero quindi a disposizione uno strumento immediato per rispondere a tale esigenza.

Ho trovato che normalmente il numero di categorie necessario **a descrivere propriamente una foto è tre.**

Con tre categorie, il nostro scatto è correttamente indicizzato e non dà adito a dubbi di sorta nel potenziale acquirente di cosa si tratti.

Sempre la regola della trasparenza: **non ingannate i vostri compratori!**

Se capite che i bambini si vendono di più, non serve a nulla mettere "bambini" come categoria su ogni scatto che fate anche dovesse trattarsi del Duomo di Firenze.

Giorni fa ho ricevuto una mail in tal senso dallo staff editoriale di uno dei siti dove pubblico abitualmente, che mi invitata ad un keywording più oculato.

Evidentemente, alcune categorie che ho specificato per alcune foto non erano cosi' pertinenti come avevo pensato inizialmente, vuoi talvolta per superficialità mia nell'inserirle, vuoi perchè le reputavo una perdita di tempo.

Non lo sono e spero che traiate giovamento dall'esperienza che in questo libro vi sto raccontando con dovizia di particolari.

Licenza d'uso

Un altro aspetto fondamentale in fase di keywording che potete controllare riguarda le licenze d'uso della vostra foto.

128 Fotografia di Stock

Come sapete, **ci sono restrizioni di copyright o distribuzione sui vostri scatti** e i vostri acquirenti sono obbligati a sottostarvi.

Una vostra foto senza liberatoria della modella, ad esempio, non potrà essere pubblicata su un sito ad uso commerciale, come potrebbe essere un sito di viaggi o di prodotti di elettronica.

Esistono diversi tipi di licenza d'uso, che potete più o meno abilitare in base a quello pensate sia il target giusto per il vostro scatto.

Potreste limitarne l'uso al web o diversamente consentirne la riproduzione su stampa cartacea.

Ancora, definire quanti utilizzi il vostro compratore potrebbe fare del vostro scatto.

Da 0 a 1000, da 1000 a 10000 e cosi' via.

Questo tipo di licenza d'uso prende il nome di *"Extended"* ed è uno dei capostipiti dei siti di stock di tutto il mondo.

Tenete a mente che gli acquirenti pagano proprio in base alla licenza d'uso che concedete loro delle vostre foto.

Di solito, la licenza d'uso impostata di default è quella più ampia possibile, proprio per facilitare voi come fotografi nell'arduo compito di reindicizzare e fornire informazioni sempre uguali per gli scatti che pubblicate.

La procedura accettata di buon grado è quindi quella che **dovreste essere a voi a intervenire per limitare la licenza d'uso** applicata a una foto laddove lo riteniate necessario.

Detto questo, una volta che lo scatto è acquistato manterrà le regole che voi avete impostato sul sito di stock, il quale si limiterà a trasferirle sull'acquirente senza possibilità di manomissione o intervento.

Potete far valere i vostri diritti sugli scatti per tutta la durata del contratto che avete stipulato col sito, il quale in pratica è a tutti gli effetti il vostro committente, con diritti e doveri legali annessi.

In questo, molto siti di stock americani (dove è nato il micro-stock), hanno regole più severe sulle licenze d'uso e sono molto accorti con voi nel farvele rispettare in fase di pubblicazione, ma anche più rigorosi verso i clienti nel garantirvi in caso di contenzioso da parte vostra.

Fotografia di Stock

Ci sono alcuni software in commercio che potreste utilizzare per verificare che la licenza d'uso che avete definito venga correttamente applicato al vosto scatto.

Un esempio che avevo trovato nel lontano 2009 si chiamava TinEye, ma sicuramente ne esistono di simili.

In pratica, gli date in pasto una vostra foto (anche l'url su web va bene) e questi software provvedono a uno scandaglio della Rete nel cercarla.

Potrete cosi' capire se sono state rispettate le regole da voi definite sul sito di stock dove le avete pubblicate.

Regole per una corretta indicizzazione

Abbiamo visto in dettaglio quali siano i parametri su cui intervenire per migliorare l'indicizzazione delle nostre foto sul sito di stock.

Ognuno ha delle regole proprie, ma queste di massima sono quelle a cui attenersi per non avere delle sgradite sorprese.

Se avete appreso delle lezioni di SEO per quanto riguarda il web, questo è il momento di rispolverare le nozioni acquisite.

Nei siti di stock, infatti, troviamo delle regole non scritte che valgono nella ricerca del web come nei motori interni ai siti di fotografia.

- E' il caso ad esempio degli **operatori logici**, come AND oppure OR. Siate certi di aver coperto per intero l'indicizzazione delle vostre foto perchè non sapere chi troverete dall'altra parte del computer a fare le ricerche. Il numero di operatori logici utilizzati potrebbe variare di molto da creativo a creativo e da situazione a situazione. In talune occasioni, la vostra foto comparirà in prima pagina semplicemente digitando "automobili AND italia"; in altre, ci sarà bisogno di specificare "fiat AND 500 AND azzurra AND automobili AND italia OR francia AND europa" per farla comparire. Il numero di fotografi presenti sul sito, la loro nazionalità e la frequenza con la quale vi concentrerete sugli stessi argomenti, determineranno in quale posizione comparirà il vostro scatto. E' buona norma, **effettuare delle ricerche simulate** con una certa frequenza, per rendervi conto se i vostri scatti sono attuali e quindi correttamente indicizzati. Inoltre, se non terrete aggiornato il vostro portfolio, è probabile che sarete declassati all'interno di una "classifica" che il sito di stock tiene dei

fotografi, sia quelli esclusivi che non. Una foto che oggi potrebbe risultare in prima pagina, tra 3 mesi potrebbe essere declassata alla quarta o quinta pagina **perchè non venite considerati attendibili** dal punto di vista della continuità del vostro lavoro. Ricordate sempre che le informazioni vengono classificate in primis, ma subito a ruota seguite voi come persone ed **è sempre quest'accoppiata che determina la riuscita delle vostre vendite**. In pratica, quello che vi sto dicendo è di curare molto l'indicizzazione delle foto, ma anche l'immagine, la continuità e professionalità che esprimete su un sito di stock come persone e come fotografi.

- Un altro fattore che determina la corretta indicizzazione dei vostri scatti è il **numero di keywords** che utilizzate. Troppo non significa necessariamente ottimo! Tra l'altro, alcuni dei siti di stock più esigenti (e professionali a mio avviso) indicano un massimo di 50 keywords da inserire per foto. Questo significa che avete 50 modi diversi di vendere la vostra foto. Non male come inizio :) In alcuni dei questi siti viene riportato che **le parole chiave più significative dovrebbero stare nelle prime posizioni**, per facilitare la ricerca da parte del potenziale cliente. Le guide ufficiali sul keywording indicano anche che è buona norma seguire delle regole standard, non improvvisare tutte le volte, per non correre il rischio di tralasciare alcune parole chiave fondamentali per identificare il vostro scatto. Personalmente, seguo questa mia regola di cercare delle foto simili sul sito di stock con le parole chiave con cui voi vorreste far comparire la vostra foto. Dopodichè, visualizzatele in ordine di Popolarità o Novità e copiate le parole chiave che sono state utilizzate per lo scatto. Risparmierete un sacco di tempo nello sforzarvi le meningi alla ricerca di keywords idonee. In fase di gestione e pubblicazione dei miei scatti, infine, aggiungo quelle parole chiave che mi sento siano specifiche da aggiungere in coda o che non siano state contemplate dallo scatto preso ad esempio. Con questa semplice sequenza, sono in grado di indicizzare in tempi molto rapidi un gran numero di scatto con una notevole accuratezza. Se poi la foto non viene visualizzata o scaricata, è proprio il caso di dire che non interessa a nessuno :)
- Il vostro operato, sia in termini di qualità come fotografi che dei vostri lavori, viene riassunto in un algoritmo che prende il nome di **BestMatch**. Ogni sito di stock ha un criterio più o meno simile al BestMatch, a indicare quale sia la miglior combinazione fotografo/foto che risponda a una certa chiave di ricerca immessa dal cliente. Ad esempio, verreste premiati in primis se siete nuovi del sito o i vostri scatti sono freschi freschi di pubblicazione. In tal caso, il

Fotografia di Stock

BestMatch vi farò comparire nelle prime posizioni. Oppure, se avete un numero notevole di visualizzazioni recenti o download, lo stesso verrete premiati da tale algoritmo. Naturalmente, **questa regola di "comparizione" è segreta** e custodita gelosamente dai siti di stock per non avvantaggiare nessuno e fare concorrenza sleale tra i membri "contributor". Dando un'occhiata ai forum, tuttavia, ancora una volta potrete sfruttare la caratteristica social del web per carpire informazioni fondamentali a incrementare le vostre vendite. Ci sono fotografi che, **monitorando costantemente il loro andamento BestMatch**, hanno messo a conoscenza gli altri di cosa hanno capito al riguardo, ovvero di quali siano le regole fondamentali da rispettare per avere una visibilità buona e costante nel tempo delle proprie fotografie. Ancora una volta, non ci sono regole scritte, ma i consigli di veterani dello stock e, in taluni casi, di clienti che propagandano un certo comportamento piuttosto che un altro, sono di valore inestimabile per noi neo-commerciali. Recentemente, ho notato che esiste un altro tipo di algoritmo molto simile, un certo **FreshMatch** che unisce i vantaggi del BestMatch al fatto che un certo fotografo lavori periodicamente al sito di stock oppure no. **Questo sistema dovrebbe premiare la costanza e coerenza di un fotografo**, a scapito di quelli che con i primi 100 scatti si sono arricchiti 10 anni fa e da tanto tempo non pubblicano più fotografie. E' un dato di fatto che i siti di stock fanno la loro fortuna sull'aggiornamento dei contenuti presenti e che questo dato venga riportato in tutte le campagne marketing in giro per la rete. istockphoto.com pubblica il numero di fotografi e di immagini multimediali presenti per incentivare agenzie e creativi a rifornirsi da loro, ad esempio. Lo stesso fanno altri siti concorrenti. Sappiate scegliere con cura i siti di stock sui quali pubblicare anche vedendo se sia presente un algoritmo BestMatch o FreshMatch che fa al caso vostro.

- Di recente in Rete ha preso forma una nuova forma di servizi a basso costo, di cui un esempio molto esplicativo è rappresentato dal sito *Fiverr.com*. Dopo essersi registrati come creativi, chiunque potrà offrire a prezzi irrisori qualunque sorta di servizio nel campo del multimediale. A 5$ ho trovato chi vi indicizza le foto e provvede alla gestione di queste informazioni direttamente sul sito di stock. In pratica, lo potremmo chiamare **keywording-on-demand**. Se avete poco tempo per procedere a tutte le regole basilari e avanzate che ho presentato in questo libro sull'indicizzazione delle foto, potreste tranquillamente dormire sonni tranquilli affidandovi ad abili professionisti del settore. Semplicemente, potreste trovarvi nella

132 Fotografia di Stock

situazione in cui amate fare le foto e ovviamente guadagnarci su, ma **non essere "tagliati" per gestirle**. Inizialmente, anch'io facevo parte di questa schiera di persone e mi sono affidato a terze parti in gradi di garantirmi un costante e aggiornato "refresh" delle mie parole chiave. Il modo più semplice che ho trovato per fare questo su alcuni siti di stock è stato di creare un account nel sistema del sito subordinato al vostro. In pratica, un sub-account che potete controllare in ogni minimo dettaglio. Potreste chiamarlo "keywording" o "parolachiave" e darne la password a chi si offrirà di gestirvi il pannello delle foto sul sito di stock. La comodità di avere un sub-account è che potrete disabilitarlo in ogni momento, qualora non siate soddisfatti del servizio o sentiate violata la vostra privacy. Purtroppo non ho ancora trovato un sito di stock che consenta di modificare solo una parte delle informazioni della foto, anziché dare l'accesso a tutte le informazioni indiscriminatamente. Sarebbe una funzionalità molto comoda poter decidere noi fotografi info di base come titolo e descrizione e lasciare al professionista del keywording solo il compito di trovare le parole chiave necessarie a farci incrementare le vendite.

Fotografia di Stock

INCREMENTARE LE VENDITE

Arrivati sin qua in questo lungo viaggio all'interno del mondo della fotografia di stock, dovremmo aver preso padronanza con gli strumenti che consentono la gestione dei nostri scatti.

Probabilmente, se siamo dei bravi fotografi e continuiamo il nostro percorso di formazione, riusciremo ad avere risultati incoraggianti dagli scatti ottenuti.

Non basta!

Per avere successo nella fotografia di stock c'e' bisogno di migliorarci anche nella parte "al pubblico", ovvero concentrarsi sul prodotto che stiamo promuovendo.

In questo caso, il prodotto è dato dalla somma della qualità delle nostre foto e di noi stessi.

Potremmo sintetizzare dicendo che **se facciamo delle ottime immagini, ma non siamo bravi a promuoverle, il risultato delle vendite sarà deludenti**.

Viceversa, è molto più probabile che scatti più mediocri abbiano un discreto successo se indicizzati e venduti nella maniera corretta.

Questa semplice legge del marketing si applica a tutti i mercati del consumismo in cui siamo emersi e la fotografia di stock non fa eccezione.

La curva di apprendimento di queste semplici leggi di mercato spesso è lunga e anche nel mio caso è stata, non lo nascondo, molto faticosa.

Doversi confrontare con chi fa del marketing una ragione di vita o il proprio business principale, spesso è frustrante e i risultati tardano ad arrivare.

In questo capitolo non vi racconto favole.

Vorrei evitare lunghi dibattiti o sterili esternazioni sul come si vendono le fotografie, perchè in giro si trovano persone in grado di insegnarvi tutto questo molto meglio di me e con una precisione chirurgica per quanto riguarda i tecnicismi da utilizzare.

Il capitolo piuttosto è pensato per darvi degli strumenti immediati e di facile comprensione che derivano dalla mia esperienza diretta.

Fotografia di Stock

Non grafici incomprensibili o formule aritmetiche, ma semplici considerazioni di natura pratica.

Nel mio caso, una o più di tali soluzioni ha rappresentato un toccasana notevole per le rendite complessive delle foto di stock, con il notevole vantaggio di poter essere applicate anche gradualmente.

L'ordine con cui espongo tali strumenti per incrementare le nostre vendite è *casuale*, per cui vi invito a leggere con cura ogni singolo paragrafo e farvi, al solito, un'idea vostra di quale siano le cose applicabili da subito e quelle per le quali è richiesto più tempo.

Per altro, io sono un tecnico quindi avvantaggiato, per cosi' dire, nell'utilizzo di alcuni strumenti su web rispetto ad altri, ma mi sono messo dei panni di persone non cosi' ferrate sulla tecnologia per dare una sorta di "voto" a questi strumenti, da quelli pià facili da implementare a quelli più complessi.

Vogliate accompagnarmi in questo excursus commerciale, ben sapendo che qualora vogliate approfondire certe tematiche in particolare sono raggiungibile sui siti di stock menzionati *nell'Appendice A)* di questo libro e ben disposto a parlarne in privato.

Tecnicismi di fotoritocco

Molti giovani fotografi come me sono anche degli abili fotoritoccatori, nel senso che sono cresciuti durante la nascita dei primi personal computer e ancora si ricordano dei modelli degli anni '80 che hanno fatto la storia della computer grafica.

Amiga 500 vi dice nulla?

I primi Mac neanche?

Proprio in questi giorni ho letto un articolo in cui si dice che è stato ritrovato un floppy disk degli anni '80 dove appunto uno dei cofondatori dell'Amiga avrebbe "photoshoppato" alcune opere d'arte e disegni particolari per puro divertimento.

Per chi è a digiuno di Photoshop, questo comunque vi dà l'idea di cosa si possa fare effettivamente oggi con questi programmi di ritocco, se già 30 anni fa eravamo a certi livelli.

Fotografia di Stock

Oggi Photoshop o Lightroom consentono un controllo della foto digitale a livelli spaventosi, impensabili anche solo 10 anni fa.

E' tutto inutile per gli scopi di questo libro, mi dispiace! :)

Nella fotografia di stock userete si e no il 10% di tutte le conoscenze su questi software abbiate acquisito con costosissimi corsi di formazione o ore davanti al pc/mac.

Come abbiamo già visto, la fotografia di stock non premia il ritocco.

Nello stock i fattori premianti sono altri, ma ci sono in effetti alcune considerazioni di natura tecnica che potete tener presente mentre "sistemate" le vostre fotografie prima di pubblicarle.

- Conoscete il **crop**? Si', chissà quante volte avete tagliato una vostra immagine, sia per escludere certi particolari "scomodi" dallo scatto, sia per dare enfasi a una certa area. Non fatelo più!!! :) **Ogni volta che voi ritagliate una foto, ne riducete le dimensioni**. Avete presente cosa vuol dire? E' come tagliare un quadro perchè non vi entra nella parete. State perdendo informazioni! State letteralmente **"togliendo valore"** alla vostra foto. Nel senso letterale del termine. Infatti, più tagliate, meno pixel ci sono nell'immagine che pubblicate, meno soldi vi entrano in tasca. E' semplice come equazione no!? Un'altra operazione molto simile che incide nel vostro portafogli è il **rotate**, ovvero la rotazione dell'immagine (anche solo di pochi gradi). Sono il primo che fotografa muri, chiese, pareti, pali della luce o comunque tutto quello che dovrebbe essere retto e non lo è quasi mai :) Sono sempre molto tentato di "raddizzare" un muro storto, perchè il nostro occhio abituato a riviste specializzate o comunque alla bellezza dello scatto, vuole le parete diritte, gli orizzonti perfettamente orizzontali, ecc ecc... E io vi dico... **lasciateli storti**! Cercate, laddove sia possibile come nel caso dell'orizzonte, di fotografare "diritto", cosi' da evitare ritocchi a posteriori della vostra foto. Ogni qualvolta, infatti, ruotate la vostra immagine anche solo di pochi gradi, senso orario o antiorario, voi perdete preziosi pixel che fanno ridurre il formato della foto. Faccio l'esempio pratica del mio caso: la Fuji X-E1 che possiedo scatta a 16MegaPixels e questa è una gran fortuna perchè mi consente di vendere le foto al formato XXLarge che rende abbastanza in termini di guadagni. 16MegaPixels però è proprio il limite più basso consentito dall'XXLarge, quindi tutte le volte che ruoto una foto anche solo di 1°, la foto ridimensionata diventerà tipo 15,97Megapixels che fa scendere

lo scatto al formato XLarge, molto meno redditizio. Capite cosa intendo? Non avete comprato una costosissima reflex o una digitale medioformato per farvi "declassare" le foto solo perchè volevate raddrizzare un muro veeeeroooooo??????? :)

- Talvolta si rende invece necessario rimpicciolire una foto per poterla vendere. E' il caso, ad esempio, di tecniche come il **resize**, che può essere usato in svariate forme e con tecniche diverse. Il resize di una foto, leggi rimpicciolimento, **si usa quando una foto è leggermente fuori fuoco oppure quando c'e' troppa grana** digitale sul file. Quando il programma di fotoritocco, per esempio, ha creato degli artifacts sulla vostra immagine, per esempio quando scattate controluce e alzate l'esposizione a posteriori dopo lo scatto con Lightroom/Photoshop. In tutti i casi menzionati, la foto potrebbe esservi rifiutata dallo staff editoriale del sito di stock dove state pubblicando perchè sono presenti anomalie dal punto di vista tecnico, facilmenti individuabili da un formato grande come l'XXLarge o il più impegnativo XXXLarge (reflex di fascia alta e medio formato digitale). Mi è capitato più di una volta che proprio lo staff editoriale consigliasse un resize in fase di analisi della foto, informando implicitamente che, ridotta, questa sarebbe stata accettata.

- Su Lightroom c'e' un'intera sezione dedicata ai colori: viene la voglia di metterci le mani vero?! Ve la taglio!!!!! :) **La modifica dei colori originali** di una foto, ovvero la **gamma cromatica** che la compone, **è una delle operazioni più deleterea** che si possa fare nella fotografia di stock. Naturalmente, tutte le azioni di fotoritocco sono dannose per il vostro scatto se fatte in modo abbondante. Anch'io abitualmente aumento la saturazione del cielo blu o cambio i toni della pelle di una persona, ma sempre in modo MOLTO leggero, talvolta quasi impercettibile. I controlli HUE, SATURATION, LUMINANCE hanno il potere in effetti di rendere molto bella una certa foto che avete in archivio, ma sfortunatamente, anche molto "**finta**". Il bilanciamento dei colori modifica il feeling finale dello scatto, rendendolo agli occhi di chi guardo, un esercizio di Photoshop più un'immagine che renda giustizia ad una situazione reale. Ricordate il discorso fatto sulle foto standard? **Lo stock è qualcosa di standard, di riproducibile**, di molto simile alla realtà, non un quadro artistico fortemente manipolato al computer. Pertanto, dovendo modificare la gamma cromatica di un'immagine per necessità, assicuratevi che il "look&feel" di quello che ottenete abbia una parvenza di realtà molto spiccata e che sia appetibile per chiunque sia un creativo e voglia lui, in prima persona, procedere successivamente al ritocco "spinto" della

Fotografia di Stock

vostra fotografia. **La gamma cromatica alterata può essere considerata un'operazione che riduce le vendite** in quanto riduce il bacino di creativi interessati al vostro scatto, ovvero riduce le potenziali situazioni grafiche dove il vostro scatto sarebbe ben indicato. A quel punto, il vostro cliente propenderà più facilmente per una foto simile alla vostra, ma che sia più commerciale e meno artistica.

- Parlando di attrezzatura fotografica, ho escluso di proposito l'enorme e dispendiosa diatriba presente in Rete se sia meglio scattare in **Raw o in Jpg**. Come ben sapete, i due formati hanno entrambi pregi e difetti e i fotografi passano le giornate nei forum a confrontarsi su quale sia, in definitiva, il formato idoneo a determinate situazioni piuttosto che in altre. Ad esempio, è prassi comunemente accettata che le foto di matrimonio debbano essere scattate in Raw, vista l'irripetibilità dell'evento e delle situazioni che si presentano. Non possiamo certo permetterci di "bruciare" il vestito della sposa o di fare sottoesposte le foto dello scambio degli anelli, giusto? **Il formato Raw consente, in taluni casi, di "salvare" molti stop di sovra-sotto esposizione**, con buona pace di tutti i fotografi digitali. Anche la gamma cromatica di cui parlavamo prima, o anche la gamma tonale della vostra foto può trarre beneficio dal fatto che scattiate in Raw piuttosto che in Jpeg. Il mio consiglio qui, per quanto riguarda la fotografia di stock, è invece di dotarvi di un'attrezzatura fotografica (sensore+obbiettivi) *che producano ottimi files Jpg SOOC*. SOOC è un acronimo inglese che sta per *Straight Out Of Camera*; un buon file SOOC è quello che "esce" dalla macchina fotografica di una qualità talmente buona che è pronto per essere pubblicato senza bisogno di fotoritocco. La mia Fuji X-E1, ad esempio, senza voler far pubblicità a nessun marchio in particolare, con ottiche Zeiss e fissi Nikon mi ha risparmiato ore ed ore di Photoshop perchè produce dei file Jpg eccezionali. Se non ci credete, guardate il mio portfolio e vi renderete conto che molte delle immagini degli ultimi 2 anni sono assolutamente SOOC, cosi' come le ho scattate cosi' come sono pubblicate sul sito di stock.

Pubblicità sul web

Fare pubblicità nell'era di Internet è diventato più semplice ed è sicuramente alla portata di ogni portafogli.

Fotografia di Stock

Una decina d'anni fa servivano grosse somme di denaro per aprire un piccolo spazio nel cartaceo o comunque nella grande distribuzione.

Oggigiorno, esistono molte forme pubblicitarie che un fotografo può utilizzare per auto-promuoversi e sono, devo dire, molto efficaci.

Cosa più importante: **si può decidere in autonomia il budget di spesa** e, forse ancor più importante, lo si può cambiare in ogni momento.

Questo aspetto **ci permette, quindi, operazioni di marketing che fino a poco tempo fa erano impensabili per i singoli**, obbligandoli a rivolgersi ad agenzie specializzate per la propria immagine.

Non ci vogliono delle enormi competenze pubblicitarie per usare questi strumenti; certo è che una curva di apprendimento, seppur rapida, è necessaria specialmente all'inizio del percorso.

Sul web si trovano molte risorse gratuite a tal proposito e gli stessi siti che vi permettono di fare pubblicità, vi mettono a disposizione anche ogni genere di strumento per aiutarvi nell'implementazione di una vera e propria campagna con tutti i crismi richiesti.

Vorrei soffermarmi brevemente su due potenti strumenti che ho utilizzato in prima persona, sperando cosi' di fare cosa gradita dando il mio personale contributo a chi volesse iniziare ad usarli.

Mi riferisco a *Google AdWords* e *Google Youtube*.

Partiamo al contrario, privilegiando la semplicità d'uso e quindi il tempo necessario per raggiungere dei buon livelli nel promuovere se stessi.

Chi non conosce **Youtube** alzi la mano.... :)

Se ne conto più di 2, vuol dire che qualcosa non ha funzionato nel vostro passaggio da "analogico" a "digitale" di qualche anno fa.

Scherzi a parte, molti ritengono Youtube una piattaforma di condivisione dei video e questo è, di fatto.

Video che, nel nostro caso, possono essere sfruttati come specchietti per le allodole interessate alle nostre fotografie.

Youtube ha un bacino di utenza molto alto ed è per questo che vorrei "trasformarvi" per qualche ora alla settimana in dei video editor a tutti gli effetti.

Fotografia di Stock

Un modo molto semplice che avete per farvi pubblicità è creare un video delle vostre fotografie.

Un'animazione, o slideshow come si dice in inglese.

In pratica, possiamo realizzare un breve video della durata di pochi minuti che catturi l'interesse del potenziale cliente e lo conduca verso il sito di stock del vostro portfolio.

Avete mai fatto uno slideshow in vita vostra?

Se la risposta è si, siete a un passo dall'essere auto-promossi alla grande sulla piattaforma Youtube.

In caso contrario, avrete bisogno di un pò più di tempo prima di far valere la vostra "immagine" sul web.

Di software in commercio o gratuiti per creare slideshow ne esistono molti, sia per piattaforma Windows che Mac.

Personalmente ho usato *Photodex Producer* per Windows oppure *iMovie* della Apple per Mac.

Mi parlano molto bene anche di *Adobe Premiere* o altri similari, ma a ben vedere l'importante è che possiate "muovere" delle immagini statiche, aggiungere musica e testo.

Questi tre elementi vi consentiranno di ottenere accattivanti trailer o spezzoni con i quali farvi vedere su una piattaforma come Youtube.

Decidete voi quante foto includere nel video, con quale velocità operare le transizioni da una all'altra e con quale effetti.

Variate sul tema: trailer più lenti, più emozionanti, più veloci o malinconici.

A voi la scelta....senza limiti!

Il mio personale consiglio è di non far durare il singolo video più di 2 minuti, tempo sufficiente a dare una veloce carrellata del vostro portfolio senza perdere l'attenzione del potenziale cliente.

Piuttosto, potreste creare più di un video, magari **uno per storia**, magari alcuni di storie sincrone e altri di storie asincrone, cosi' da mostrare come vi destreggiate su diversi temi fotografici.

Ho notato, inoltre, che la musica è una catalizzatore molto potente, perchè riesce a colmare quelle lacune emozionali che alcune foto non trasmettono con sufficiente energia.

Per quanto riguarda la musica, alcuni di questi software (anche web come Photodex Web) la includono nell'abbonamento che sottoscriverete al sito, per cui avrete un archivio molto ben fornito a cui attingere ogni qualvolta necessitiate di un sottofondo per le vostre foto.

Diversamente, potete sempre attingere dalla musica online, sia gratuita che non, iTunes piuttosto che altre piattaforme.

Il mio personale consiglio è anche quello di **evidenziare SEMPRE il vostro nome**, il vostro VERO nome intendo, anche se ne avete uno d'arte.

Questo servirà come riferimento in futuro qualora doveste pubblicare altre foto con nomi diversi o su altri siti.

Vale la regola che ora avete una reputazione da difendere e dovete fare in modo che sia trasversale e di buon livello su ogni sito di stock con il quale lavorate.

In coda al video, mettete comunque un link al vostro portfolio.

Alcuni software consentono tale operazione "embedded" al video, ovvero inserire un automatismo che quando il video è terminato, il browser del cliente reindirizza direttamente al vostro portfolio.

Se non avete curato la storia in fase di editing delle foto, potete sempre farlo in fase di creazione dell'animazione video a scopo pubblicitario.

Ricordate sempre che catturare l'attenzione di un potenziale cliente è molto più facile se create una storia, sincrona o asincrona.

Un video pubblicitario, in questo senso, non è altro che una storia con il medesimo significato che abbiamo dato a questa parola lungo tutta la stesura del libro.

Fate vedere che ci avete pensato, alla storia cosi' come agli scatti, che i lavori che fate hanno comunque uno schema di pensiero, che sono stati pensati e solo dopo realizzati.

Fotografia di Stock

Tuttavia, Youtube potrebbe non bastare o non essere sufficientemente catalizzante nei confronti di una potenziale clientela grafica interessata ai vostri scatti.

Con Google **AdWords** abbiamo la possibilità di mostrare delle nostre inserzioni su tutto il web, andando a "colpire" direttamente tutte le persone o aziende che cercano specifiche parole chiave e quindi foto che le richiamano.

Ecco perchè il discorso fatto in precedenza sul taggare le foto anche se non vendibili su un sito di stock è comunque un'operazione che andrebbe sempre fatta.

Qualcuno interessato a certe parole specifiche, potrebbe imbattersi in vostre foto anche su siti gratuiti come Flickr o Instagram e da li', apprezzato il vostro lavoro, essere rediretto sul vostro portfolio "a pagamento" di stock.

Ad ogni modo, AdWords richiede solo di avere un account su Google per poter creare le proprie campagne pubblicitarie.

Se avete già GMail o altri servizi del colosso americano, siete pronti per la fase successiva, diversamente potete creare un account in pochi minuti.

All'interno di AdWords, esistono le Campagne, il contenitore dei vostri annunci.

Il mio consiglio personale è di creare un'unica campagna che riunisca i vostri sforzi.

Questo approccio vi consentirà di tener meglio sotto controllo le statistiche della vostra pubblicità e il costo complessivo dell'operazione.

Qualora aveste la necessità, anche economica, di sospendere o eliminare un'intera campagna, AdWords vi mette a disposizione un unico e semplice tasto che farà questo per voi.

La sospensione e riattivazione di una campagna sono operazioni perfettamente gratuite, quindi attuabili in qualsiasi momento.

Come dicevo in precedenza, anche la spesa da allocare a un intera campagna o a specifici annunci è interamente programmabie da voi.

All'interno della campagna che potreste chiamare "Fotografia di Stock" il mio personale consiglio è di creare un gruppo di annunci per ogni storia che create.

Vale lo stesso discorso fatto per il numero di video dentro Youtube.

Direi di creare un gruppo di annunci per ogni storia fotografica, il modo migliore in assoluto per intervenire chirurgicamente sulle vostre inserzioni pubblicitarie.

Ad esempio, vi accorgete che le vostre foto di natura non vanno come dovrebbero mentre quelle di sport vanno alla grande.

Sarebbe opportuno aumentare il budget dedicato al gruppo di annunci "foto di natura" e sospendere o addirittura eliminare il gruppo di annunci "foto di sport" che, evidentemente, non ha bisogno per vendere di ulteriore pubblicità.

I gruppi di annunci si basano sul concetto di keywords, lo stesso che abbiamo visto in fase di importazione e gestione delle vostre foto.

Su AdWords, diventa molto importante **associare le giuste keywords ai gruppi di annunci** che avete creato, in quanto sono le parole chiave che rimandano al vostro portfolio, in particolare agli specifici Lightbox presenti sul sito di stock.

Un'altra interessante caratteristica di AdWords è che consente di pubblicare annunci specifici per i dispositivi mobili come smartphone o tablet.

Consideriamo che una larga parte dei giovani sta oramai usando SOLO dispositivi mobili per navigare sul web.

Quindi, le campagne con contenuti fotografici adatti a "giovani creativi" o ad agenzie molto smart, dovrebbe tenere nella giusta considerazione il creare gruppi di annunci adatti a dispositivi mobili.

Molto importante è la lingua con la quale pubblicate: annunci in italiano è bene farli comparire solo in Italia, per ovvi motivi.

In inglese, potreste sfruttare tutto il mondo.

Qui più che altro, è il budget che avete a disposizione a fare la differenza.

Comunque, riassumendo, il target della vostra potenziale clientela è sicuramente l'aspetto sul quale riflettere maggiormente in fase di creazione di una campagna pubblicitaria.

Chi sono i vostri clienti?

Di che età?

Da dove probabilmente scaricheranno le foto? web o mobile?

Fotografia di Stock

Di quale Paese del mondo sono le agenzie più importanti di grafica?

Lo so, è difficile all'inizio, ma l'esperienza e la pazienza di curiosare nei forum di Google AdWords vi porterà notevoli benefici rispetto ai download complessivi delle vostre foto o quantomeno al numero di visualizzazioni che queste riceveranno.

Al momento in cui sto scrivendo (maggio 2014), si stanno diffondendo specialmente negli USA delle piattaforme di pubblicità specifiche per il mondo mobile di smartphone e tablet.

Una di queste è iAD della Apple, ma necessita di ulteriore tempo per rappresentare una considerevole fetta dei vostri potenziali clienti.

Rispetto a Google AdWords o Google Youtube, tali piattaforme per smartphone e tablet non hanno ancora una diffusione degna di considerazione per chi voglia vendere, come noi, le proprie fotografie.

Blog e Social Network

Uno dei grandi limiti di fare pubblicità su Youtube o AdWords è la standardizzazione che tale metodo impone.

Sostanzialmente, la vostra campagna sarà molto simile a quella per vendere un elettrodomestico o un viaggio.

Vero che potete avvalervi di persone o aziende che prima di voi hanno promosso se stessi o qualche loro prodotto.

D'altra parte, però, dovrete sottostare alle regole stringenti imposte da queste due piattaforme pubblicitarie, senza molta possibilità di personalizzazione.

Un grado molto elevato di personalizzazione, invece, è offerto dai blog personali o dai social network.

Se non avete un blog, fatevene uno.

Se non avete una pagina Facebook come fotografo, fatevene una.

Potrebbe anche essere sufficiente utilizzare il proprio account personale dei social network in questione, ma il fascino di una pagina per cosi' dire "aziendale" è indiscusso.

La comodità di queste semplici operazioni è che sono completamente gratuite.

Wordpress offre una piattaforma di blogging molto avanzata.

Facebook offre una piattaforma di web publishing piuttosto avanzata, comunque sufficiente per gli scopi pubblicitari che ci siamo preposti.

In ognuna di queste due modalità, vi è una forte componente da tenere in considerazione: non vi conosce nessuno!

Mentre l'utilizzo di piattaforme standard come Youtube o AdWords potenzialmente è come un forzare i potenziali acquirenti ad interessarsi a voi, sul vostro blog o su Facebook vi potete appoggiare solo sulla vostra rete di amici o di conoscenze dirette.

Fa eccezione la nuova piattaforma pubblicitaria di Facebook che, per scopi e motivazioni, è molto simile a Google AdWords, per cui non la tratterò in dettaglio.

Indubbiamente, Facebook rappresenta per numero di utenti sul sito e modalità pubblicitarie, una valida alternativa se non addirittura da sfruttare in maniera complementare alle equivalenti piattaforme di Google.

Diversamente, su un vostro post del blog o sulla pagina Facebook proprietaria, avete la possibilità di personalizzare il modo con cui promuovete le vostre fotografie.

Direi che pubblicare uno o due scatti alla settimana o un Lightbox al mese può essere un buon inizio.

Corrediamo sempre le immagini con le descrizioni, le ambientazioni e le motivazioni per le quali sono state scattate.

In un post avete tutta la libertà del mondo di descrivere come preferite il vostro lavoro, potete sfruttare l'assenza di limiti di caratteri per la vostra fantasia.

Potreste ad esempio spiegare **PERCHè avete deciso di creare una certa storia sincrona** o asincrona, o di come intendiate arricchirla.

Oppure, potreste voler creare suspence nei vostri potenziali clienti informandoli di quali lavori intendete occuparvi nell'immediato futuro.

Se nel tempo avete ricevuto alcune recensioni di vostri lavori fatti nel passato, questo è il momento di riportare i commenti e le opinioni che amici, o meglio valevoli professionisti, hanno prodotto su di voi.

Fotografia di Stock

In ognuna di queste recensioni, assicuratevi di essere comunque neutri per quanto possibile.

Cercate di apparire come validi professionisti che promuovono la propria immagine.

Sempre professionisti, comunque.

La fiducia è un fattore molto importante nel marketing e la fotografia non fa eccezione.

Creare un rapporto continuativo di fiducia, come vedremo in determinati paragrafi successivamente, è un modo molto efficace per incrementare le vostre vendite.

Ponete attenzione anche al bacino di utenza che potreste raggiungere con il vostro blog o pagina Facebook.

Talvolta, questo numero è molto basso.

All'inizio, certe mie pagine che pubblicizzavo venivano viste da poche persone.

Ho pensato quindi di **combinare AdWords con il blog** per promuovere innanzitutto il mio nome e la mia credibilità di fotografo, poi solo in un secondo momento le immagini.

Ricordiamoci che il valore complessivo che suscitate in un potenziale acquirente è dato dalla somma di quanto si fidano di voi e di quanto sono interessati alla storia fotografica che state raccontando.

Un fattore senza l'altro si svaluta enormemente.

Se vi fate una certa "nomea", poi in Rete sarà molto difficile ribaltarla, quindi curate il vostro look&feel come se fosse un prodotto da vendere.

Fatevi vedere sicuri di voi, professionalmente corretti e comunque pronti ad accogliere critiche al pari di suggerimenti.

Nell'utilizzo dei blog e dei social network, avete una possibilità che non avete nelle forme di pubblicità convenzionali: usare le keywords senza vincoli.

Su Youtube, infatti, ogniqualvolta inserite una parola chiave, questa ne richiama una predefinita dal sistema e sarete incentivati ad utilizzare quella che Google suggerisce.

Fotografia di Stock

Su AdWords, ogni keyword ha un costo, più o meno elevato in base al numero di ricerche fatte sulla Rete per cui sarete comunque vincolati in questo processo di marketing.

Tale libertà è lasciata totalmente a voi nel caso di pubblicità su un vostro post all'interno del blog che avete scelto o della pagina Facebook.

Usate quante parole chiavi preferite, anche 20 volte al giorno potreste modificarle o aggiungerle.

Il mio consiglio è di non rimuovere, ma sempre aggiungere.

Esiste un problema di rimozione dei link dei siti web, a cui dovreste sottrarvi.

Ogni qualvolta pubblicate un contenuto in rete, ricordatevi che viene indicizzato in primis da Google ma anche da altri siti di blogging o da equivalenti pagine Facebook.

Chi troverà questi collegamenti, non sarà per niente contento di non trovarli più operativi nel tempo e crederà che possiate essere spariti di circolazione o non affidabili o che abbiate cambiato idea su un certo argomento.

Per carità, cambiare idea è legittimo in qualsiasi ambito, ma proprio per questo "indice di professionalità" che dovreste difendere agli occhi dei vostri potenziali acquirenti, sarebbe buona regola casomai modificare un articolo piuttosto che eliminarlo definitivamente.

Su Internet dobbiamo rispettare delle regole che nel mondo cartaceo non esistono.

Su web tutto quello che fate, rimane.

Nel bene e nel male!

Attenzione a quello che diciamo sia di noi stessi che degli altri, rispettiamo le opinioni altrui, a patto ovviamente che non siano offensive e dannose per la nostra immagine.

Monitorare con BestMatch

Gli algoritmi di ricerca di Google sono stati resi pubblici qualche anno fa.

Ognuno di noi, quindi, che sia un semplice individuo o un'azienda, ha la possibilità di creare campagne pubblicitarie o post personali che abbiano una notevole efficacia in termini di interesse verso le proprie foto.

Fotografia di Stock 147

All'interno di un sito di stock, invece, i meccanismi che regolano la vostra visibilità, ovvero quanto le vostre foto vengano di fatto visualizzate in base a certe parole chiave, non sono esplicitati.

Le argomentazioni che facevamo circa il funzionamento del BestMatch o del FreshMatch sono di natura sconosciuta, anche se parzialmente chiarita dagli stessi proprietari del sito di stock.

Tendenzialmente, ogni sito propone una o più guide che dovrebbero aiutare nella compilazione delle keywords corrette per aumentare la visibilità dei propri contenuti, le fotografie.

Seguendo le linee guida proposte, dovremmo essere in grado di far apparire una nostra foto di una Fiat 500 azzurra quando un potenziale acquirente digita "Fiat AND 500 AND azzurra".

Tale esito non è scontato.

Questa è la brutta notizia :)

Se siamo un fotografo in erba, magari che non pubblica immagini da molto tempo o che ha commesso errori sottili di keywording, la nostra foto o storia intera potrebbe finire nel dimenticatoio.

Aver creato uno scatto memorabile, tecnicamente perfetto e fortemente emozionale e non renderlo visualizzabile agli occhi del cliente, è un errore mortale su un sito di stock.

Dobbiamo, per questo, imparare a lavorare con gli algoritmi BestMatch o Freshmatch disponibili.

Capire un minimo come funzionano, interpretarli.

Proviamo a fare una ricerca utilizzando termini presenti nei nostri scatti e vediamo se escono fuori e in quale pagina del sito di stock.

Essere in fondo 9 volte su 10 non è un buon risultato: significa che sarebbe meglio approfondire le tecniche per incrementare le nostre vendite descritte in precedenza.

L'altra causa di un errato posizionamento in un algoritmo Best/FreshMatch potrebbe essere una comprensione limitata di come esso funzioni.

Vi siete accorti che se siete esclusivi, comparite sempre nelle prime pagine?

Fotografia di Stock

Avete notato che se vi siete da poco iscritti a un sito di stock, comparite in prima pagina e siete comunque avvantaggiati nelle vostre vendite per un periodo limitato di tempo?

Questi sono solo alcuni esempi, ma sfortunatamente non esistono regole scritte e dobbiamo cercare di imparacele da soli.

Cerchiamo di fare degli esperimenti.

Dedichiamo del tempo a questa prassi di sperimentazione continua per capire come tali algoritmi ci indicizzino e si comportino con i nostri scatti.

FreshMatch lo dice la parola stessa.

Fresh?!

Come il pesce... se è fresco è buono, se è di 10 giorni fa puzza.

Capisco che l'esempio sia estremo, ma rende bene l'idea.

Dovreste dare del materiale fotografico sempre fresco ai siti per i quali lavorate.

Se stiamo lontani dal pubblicare sul sito di stock per lungo tempo, saremo penalizzati.

Un contributo minimo, se continuativo, è preferibile a pubblicare 1000 foto in una settimana e poi sparire per un anno intero :)

Lo staff editoriale potrebbe pensare che avete accidentalmente trovato in terra una simm di un altro fotografo e pubblicata al suo posto.

Scherzi a parte, **diluiamo se necessario le nostre pubblicazioni** per far si' che l'indice di affidabilità nei nostri confronti salga, a beneficio dell'ordine con cui compaiono le nostre foto.

Il paragrafo prende il titolo dalla parola "monitorare", ovvero osservare.

Cosa significa monitorare?

Osservare l'andamento degli algoritmi Best/Fresh Match è molto importante.

Cambiamo il modo con cui indicizziamo i nostri scatti, non incaponiamoci negli stessi errori se gli effetti non sono quelli voluti.

Fotografia di Stock — 149

Utilizziamo più keywords se, ad esempio, non sono sufficienti a descrivere correttamente i nostri contenuti o se, al contrario, stiamo utilizzando keywords non pertinenti.

Qualche giorno fa ho ricevuto una notifica dal sito di stock preferito con cui lavoro, riguardo al fatto che stavo usando con troppa insistenza parole chiave non pertinenti e che lo staff editoriale avrebbe preso provvedimenti nei miei confronti se non avessi cambiato questa metodologia di lavoro.

La mia intenzione iniziale era di sfruttare alcune keywords poco inflazionate sul sito, ma sono finito nell'errore di sforare su argomenti che con le mie foto non avevano nulla a che vedere.

Insomma, indicizzare (keywording) con le parole chiave "siluro" o "razzo" una Fiat 500 azzurra non è una grande idea.

Chi, tra i potenziali acquirenti del sito, dovesse cercare davvero un razzo della seconda guerra mondiale, si dovesse imbattere nel vostro scatto vintage, non manifesterebbe la propria felicità acquistando la 500 e voi avreste perso una buona occasione per ingraziarvi il cliente per il futuro.

Ricordiamoci sempre che, in primis, dobbiamo vendere al nostro sito di stock il quale analizza (staff), giudica e propone (BestMatch).

Solo in un secondo momento, dobbiamo rivolgersi al potenziale acquirente della nostra immagine con strumenti di pubblicità avanzata (Adwords/Youtube o Facebook/Blog).

La vendita, quindi, la stiamo facendo in due fasi distinte e se non superiamo la prima di queste, spendere soldi e concentrarsi sulla seconda è un'inutile perdita di tempo.

Nuovi scatti per nuove vendite

Stranamente alcune fotografie vendono più di altre.

Perchè strano?

Perchè in alcuni casi si tratta della stessa foto, fatta da angolazioni diverse oppure con una luce leggermente diversa.

Altre volte, è il taglio che avete dato allo scatto, se orizzontale o verticale.

Fotografia di Stock

Le variabili sono molte e abbiamo parlato di questi fattori in dettaglio nei capitoli precedenti.

Osservando le regole di cui abbiamo parlato, dovreste a questo punto disporre di un ricco portfolio di foto sul vostro computer, alcune pubblicate alcune non ancora.

Su queste ultime vorrei concentrare questo ultimo paragrafo riguardo i metodi su come incrementare le vendite.

Avete venduto 100 volte la foto di vostro figlio?

Ok, è un buon motivo per concentrarsi su questo soggetto.

Probabilmente, si tratterà di un particolare bambino o bambina che, in determinate pose o azioni, risponde molto bene alle esigenze del target (ricordate?) del sito di stock.

Può trattarsi del colore dei capelli, della statura, dell'etnia.

Quello che interessa a voi è che vende molto bene.

Perchè, allora, non cavalcare l'onda con degli scatti molto simili?

Provate a riprenderlo da altre angolazioni, con tagli più stretti o più larghi, con altre angolazioni.

Cambiate obbiettivo sulla macchina fotografica: se vendono molto bene gli scatti con tele, magari interessano anche quelli più "caldi" fatti con un grandangolare.

O viceversa.

Sperimentate...

Cercate di capire quali siano i fattori che influenzano le vendite.

Recepiteli e fateli vostri.

Nei precedenti paragrafi di questo capitolo, abbiamo visto come massimizzare gli scatti che non rendono quanto dovrebbero con una pubblicità mirata, utilizzando gli strumenti che la Rete ci mette a disposizione.

Adesso stiamo parlando di come massimizzare quegli scatti che invece sono molto promettenti e che non avrebbero bisogno di ulteriore pubblicità.

Se pensate già di star ottenendo il massimo da queste foto, **affiancatele con altre molto simili.**

Lo stesso discorso lo si può estendere alle storie.

Un Lightbox sincrono di un cucciolo che avete in casa potrebbe ricevere notevole beneficio dal fatto **che lo alimentiate nel tempo** con nuovi scatti che testimonino la crescita del puffolo di casa.

Un Lightbox asincrono delle Fiat 500 che fotografate e che riscuote un notevole seguito tra i vostri clienti, merita di essere arricchito con scatti di modelli magari più recenti di tale autovettura o di colore diverso se ne avete immortalati.

Un Lightbox, una storia fotografica, è per natura espandibile.

Può avere un inizio nel tempo, ma di sicuro non avrà una fine, a meno che non gliela diate voi.

Rappresenta una fonte continuativa di entrate per voi, a patto che non vi sediate sugli allori ma la alimentiate con nuove immagini a tema.

LO SCENARIO FUTURO

In questo ultimo capitolo cerchiamo di fare un volo d'uccello su quanto abbiamo trattato nel libro e di rimettere insieme i pezzi del puzzle.

Il fotografo di stock ha dalla sua un'enorme potenzialità per assicurarsi una professione continuativa nel tempo e redditizia.

In Italia, in particolare, tale professione non è ancora pienamente sfruttata e lascia ad intendere ampi margini di crescita in tal senso.

Ogni libro che si rispetti, tuttavia, dovrebbe includere una sorta di visione, di messaggio intrinseco che, chi legge, fa suo.

Il messaggio che vorrei darvi è che siamo (mi ci metto anch'io) solamente all'inizio di un lungo viaggio.

Siamo partiti da quello che, probabilmente, in un modo o nell'altro sappiamo già fare, le foto, per arrivare a capire come può essere sfruttato commercialmente e in quali termini.

Vogliamo essere lungimiranti.

In questo capitolo, proviamo a buttare un occhio sullo scenario futuro: cerchiamo di volgere lo sguardo verso l'evoluzione della fotografia di stock.

Un buon equilibrio tra la nostra neonata attività commerciale e come potremmo espanderla in seguito, ci darà modo di anticipare le tendenze e renderci comunque protagonisti quando queste si verificheranno.

Dalle immagini ai video

Molti di noi sono cresciuti nella mentalità che la fotografia sia un punto di partenza e di arrivo.

Nascendo e, fin dai primi anni di vita, siamo stati circondati da fotografie ovunque.

Amici, parenti, magari professionisti ingaggiati per il nostro battesimo ci hanno portato a credere che la fotografia rappresentasse un mondo a sè stante e totalmente autonomo.

Certo, per molti aspetti si può dire che questa frase sia "esatta", o per lo meno lo sia per molti fotografi odierni un pò meno giovani.

Fotografia di Stock

Uno scatto è di per sè statico, fisso, anche se ha il potere di trattenere innumerevoli emozioni.

Ci piace soffermarci su una foto perchè, come dicevamo in precedenza, racconta una storia.

Anche se immobile, un soggetto lascia intendere che...

Lascia capire che...

Tutte parole che potrebbero tradursi in ... movimento!

Noi riusciamo spesso a scorgere in un'immagine del movimento sotteso, inespresso.

Come se la foto prendesse vita.

Come se la staticità fosse imposta dallo strumento, lasciata alla fantasia dell'osservatore.

La tecnologia ha fatto passi da gigante negli ultimi anni: cosi' sono nati dispositivi che consentono a chiunque di catturare il movimento.

Quando ero piccolo io (anni '70) una macchina da presa o telecamera o videocamera che dir si voglia, aveva prezzi inaccessibili.

Fare dei video personali era un'impresa per pochi eletti.

Quei pochi, riprendevano comunque il "film" di un evento, spesso molto lungo e difficilmente manipolabile.

Anzi, modificare un video era veramente un'impresa ardua.

Questi video erano noiosi, si può dire verso senza che nessuno si offenda? :)

Oggi è cambiato tutto: molti telefonini o macchine fotografiche digitali a basso costo consentono di fare dei video che farebbero impallidire la LucasArts Entertainment (quelli che hanno fatto StarWars, ci siamo capiti?).

Dai più ai meno giovani, c'e' una vasta schiera di persone che continuamente fanno riprese video di pochi secondi o di minuti a un costo irrisorio.

Il video ha sicuramente il vantaggio che la storia può essere raccontata con più facilità.

Una storia sincrona, un nostro racconto video è facilmente intuibile.

154 Fotografia di Stock

Il messaggio che ci sta dietro spesso è un mero reportage di fatti realmente accaduti nei quali quello che vogliamo comunicare emerge senza ombra di dubbio.

In una storia asincrona, è comunque chiaro il montaggio video che noi o altri abbiamo cercato di fare, il taglio che abbiamo dato alla storia e quindi il messaggio finale che chi osserva percepisce.

Insomma, un video è come mettere in fila tante fotografie.

Ecco perchè dico che il passaggio mentale dal fare le foto ai video è relativamente semplice per noi fotografi di stock.

Se abbiamo capito ed apprezzato il concetto di Storie descritto in questo libro, se abbiamo percepito i reali vantaggi di catturare l'attenzione del potenziale cliente, il passaggio da foto a video dovrebbe essere immediato.

O comunque graduale.

Potremmo iniziare a fare dei piccolo video e vedere come escono..che cosa comunicano.

Potremmo cominciare ad inserirli nelle animazioni video (slideshow) di cui parlavamo prima, forse inizialmente uno o due, poi magari in numero maggiore.

Il formato video ha delle peculiarità diverse dalla fotografia, ma noi impariamo in fretta.

Molti siti di stock offrono la possibilità di caricare anche video oltre alle foto.

Essendo più pesanti come dimensioni dei file immagine, costano anche di più.

Chi li acquista, deve sottoscrivere abbonamenti più costosi e quindi sarà più selettivo nel comprarli.

Lato nostro, fare un video o una foto ha grosso modo lo stesso tempo di elaborazione.

Prendendo, ad esempio, software evoluti di montaggio video come Adobe Premiere o Final Cut Pro, il tempo che dovremmo impiegare per creare un buon video è circa uguale a quello necessario per ritoccare una foto con Photoshop.

Fotografia di Stock

Parlo di ritocchi pesanti, ovviamente, ma quello che conta è imparare quelle due o tre cose che ci permettono di fare dei video accattivanti e che comunichino un messaggio ben preciso.

Li chiamerei più trailer che veri e propri video, in quanto sono della durata di un massimo di 5 minuti.

In un futuro oramai già diventato realtà, mi immagino molti fotografi che naturalmente faranno il passaggio ai video, o comunque utilizzeranno entrambe le tecniche per pubblicare contenuti nei siti di stock.

Vi invito caldamente a dotarvi di apparecchiature idonee a creare dei video, laddove la qualità è comunque relativa e non strettamente richiesta.

Molti telefonini o smartphone producono formati video più che sufficienti per le esigenze di stock.

Molto spesso, il limite è dettato dagli obbiettivi presenti su tali dispositivi, più che dalla qualità dei sensori.

Si notano aberrazioni ottiche quali fringe, flare o similari e queste non vengono tollerate dagli staff editoriali dei siti di stock.

Le condizioni di luce, quindi, nelle riprese video dovrebbero tendenzialemte essere più "ottimali" che non durante un semplice scatto fotografico.

Detto questo, la mia Fuji X-E1 consente di riprendere video in qualità FullHD e quindi ho sempre e comunque la possibilità di abbinare uno scatto a una sequenza di qualche minuto.

Un'altra interessante alternativa alle foto tradizionali, è data **dalle foto di panorama** che consentono, in taluni casi, di riprendere particolari che difficilmente sarebbero catturati in una foto classica.

Se avete delle situazioni, quindi, dove l'angolo di ripresa è elevato (ad esempio 120°) e non volete fare dei video di 3 secondi per includere tutti i dettagli, sappiate che quasi tutti i siti di stock accettano anche il formato fotografico equivalente del panorama e questa rappresenta quindi una scelta apprezzata e molto valida per eseguire quello scatto.

Stesso discorso che abbiamo fatto per i video, **il panorama è di dimensioni maggiori della classica foto, quindi i vostri guadagni saranno sensibilmente maggiori al momento del download.**

L'importante, a mio avviso, è tenere la mente aperta.

156 Fotografia di Stock

Conosco fotografi che non hanno mai nemmeno dato un'occhiata al manuale della macchina fotografica digitale e del telefonino.

Dopo un pò di tempo, mi cascano dal pero con frasi tipo: "Ah si?! Fa anche i videooooo?".

Beh, se avete questa possibilità, perchè non sfruttarla?

Le rendite ottenute dai formati video e panorama sono un modo per guardare avanti al futuro dello stock e a come potreste tradurre in guadagni le vostre idee creative.

Creativi a 360°: i suoni

Lo so, lo sento...ora ci scopriamo tutti creativi ed eclettici!

A me personalmente piace la fotografia, ma sono cresciuto in un ambiente dov'era la musica a farla da padrona.

Mio padre suona, io stesso canto, quindi direi che posso sentirmi quasi più un musicista che un fotografo.

A onor del vero, posso dire, che sono stato combattuto da sempre per capire dove esprimere la mia creatività, quale fosse il campo migliore.

Fotografia o Musica?

Mah, dilemma risolto...entrambi!

L'approccio "stock" al proprio lato artistico, ci consente d'ora in poi di dare un volto ben preciso a tutte le passioni che ci affascinano.

Per quanto riguarda la musica applicata allo stock sarebbe più corretto parlare di suoni, che non di interi brani.

In realtà, sui siti di stock abbiamo la possibilità di inserire dei campioni sonori.

Vendere canzoni o musica in generale è qualcosa che trova ambiente più appropriato su iTunes o similari.

Limitiamoci allo stock: abbiamo creato un jingle particolare o un timbro con la tastiera degno di nota?

Nostro figlio dice o canta qualcosa che vale la pena registrare col telefonino?

Fotografia di Stock

Ci sono molti esempi in cui 10 o 15 secondi di musica, o suoni, possono tradursi in oro colato per le nostre tasche :)

Qui direi...orecchi aperti, oltre alla mente aperta!

Solo alcuni siti consentono di pubblicare suoni di stock.

Uno di questi, è indubbiamente istockPhoto.com, uno dei primi siti per la fotografia che ora sta espandendo le possibilità offerte ai propri contributors (noi).

La fotografia ha per noi un momento di stop?

Sentiamo la nostra creatività a un punto morto e non ci portiamo più dietro la macchina fotografica?

Abbiamo un orecchio musicale o comunque ci rendiamo conto che alcuni suoni potrebbero essere interessanti per altri?

Viviamo in un'area particolare dove ci sono suoni difficilmente replicabili?

Che so... un mio amico abitava proprio di fronte al campanile del Duomo di Firenze e, devo dire, che ci sono occasioni in cui la basilica produce dei suoni davvero unici.

Lo scoppio del carro per Pasqua, un evento particolare, un matrimonio speciale.

Tanti sono i momenti in cui potremmo scoprire di avere una "miniera sonora" a due passi da casa e non saperlo.

I suoni da stock dovrebbero essere poco elaborati e rientrare nei canoni del sito web a cui ci rivolgiamo.

Ci sono ottimi strumenti in giro disponibili per l'editing audio, ma in generale non è richiesta una gran conoscenza di questi per produrre del buon materiale da stock.

Dovendo scegliere, comunque, mi sento di consigliarvi l'ottimo Sound Forge Pro, disponibile sia per piattaforma Mac che Windows.

SoundForge consente di effettuare ogni sorta di "ritocco sonoro" vi possa venire in mente per allineare il vostro campione audio agli standard qualitativi richiesti.

In Rete, per altro, si trovano molti tutorials su come manipolare la musica e comunque qui stiamo parlando di cose relativamente semplici e ripetitive.

Fotografia di Stock

Una buona idea, trattando di stock sonori, potrebbe essere quella di riutilizzare alcuni campioni usati nei vostri slideshow pubblicitari.

Il cervello umano memorizza l'audio come le immagini, allo stesso modo.

Se un vostro video di presentazione di una storia sincrona che avete realizzato, conteneva un jingle audio apprezzabile e il video ha avuto un buon seguito (visto tante volte, ad esempio), potrebbe avere senso riproporre quello stesso jingle per la vendita nel sito di stock dove pubblicate abitualmente.

Le menti dei potenziali acquirenti ragioneranno per associazione di idee del tipo: "mi è piaciuto molto quel video, compro questo audio" perchè il campione sonoro che avete incluso faceva da collegamento tra i due elementi multimediali.

Sai anche illustrare o disegnare?

Appartenete alla schiera di persone che non usano la luce del sole per avere buone immagini nel proprio portfolio?

Non ditemi che siete abili disegnatori o illustratori e avete atteso finora ad alzare la mano per segnalarlo???

Naaaa , sono geloso! :)

Scherzi a parte, non so proprio disegnare, non mi è mai riuscito fin da piccolo.

Tuttora faccio dei disegni che mio figlio guarda, rigira due o tre volte e poi esclama: "Papà, ma cos'e'?!"

Essere dei bravi disegnatori è come essere bravi fotografi.

Lo stock vi sta aspettando a braccia aperte.

Fin dagli esordi dei siti web dedicati allo stock, è nata una sezione dedicata agli illustratori, ai loro contributi.

Un disegno non si discosta molto per regole e raccomandazioni da quanto detto sinora per le fotografie.

Valgono le stesse cose circa le keywords, il modo di fare pubblicità, ecc...

Uno dei vantaggi maggiori che, al momento, vedo per voi italiani che conoscete quest'arte è **la possibilità "reale" di essere originali.**

Un disegno lo puoi creare e pensare da zero giusto?

Hai zero vincoli.

Conta niente dove abiti, com'e' il tempo fuori e via discorrendo.

La fantasia qui ha piena libertà, ancor più che con il discorso fotografico.

Semplicemente, osservate i lavori fatti da altri, se ci sono delle nicchie dove potete infiltrarvi o dove siete particolarmente abili e sfruttatele.

Ecco, il consiglio che posso darvi è proprio questo.

Siamo dei creativi in Italia e anche degli assidui lavoratori, se siamo motivati.

In fatto di cogliere le chances, tuttavia, il mio consiglio è proprio di copiare spudoratamente dai disegnatori che sembrano "drogati" per quanta fantasia usano.

Ogni tanto (non molto spesso, per la verità), faccio un giro sui portfolio degli illustratori americani.

La ricchezza dei loro lavori è sorprendente.

Sembra che non dormano neanche.

Pare che passino giorno e notte a pensare a cosa possa vendere o "funzionare" nel mercato dello stock.

Dovreste diventare cosi'!

Affamati di idee.

Un grande, Steve Jobs, diceva proprio cosi' in un suo celeberrimo discorso agli studenti del college americano che lo stavano ad ascoltare a bocca aperta.

Affamati.

Pazzi.

Se siete un grafico, un disegnatore, avrete senza dubbio già lavorato ad un archivio di capolavori.

Cose che vi sono state commissionate o che avete partorito da soli.

Cercate un mercato!

Probabilmente sono disegni richiesti, magari anche solo come basi per loghi o quant'altro.

Fotografia di Stock

Comunque, vi garantisco che il vostro lavoro pregresso può valere una miniera d'oro.

Lo dico non per esagerare, ma per fare un esempio se un'immagine Jpg di una normale foto viene venduta a un euro, un'immagine vettoriale vale di solito 15 crediti, ovvero circa 15 euro.

Mi sembra una bella proporzione, non trovate?

Sui siti di stock più importanti, di cui trovate un riferimento nell'Appendice A), potete registrarvi sia come fotografi che come illustratori, aumentando quindi di molto il vostro "potenziale di fuoco".

Il futuro artistico del nostro Paese non può prescindere dai disegnatori.

Ogni sito di stock che si rispetti avrà sempre una sezione dedicata a questa nobile arte.

Ci sarà sempre chi comporrà opere che rimarranno le più vendute dell'intero sito e potranno essere riconosciute su riviste o siti web.

Datevi una chance, poi se vi avanza tempo cerco gente che mi insegni almeno a fare un'omino che calcia un pallone senza farlo sembrare Neil Armstrong che sbarca sulla Luna....fate un'opera buona, datemi due dritte eheh :)

Un nuovo formato per lo stock?

Come abbiamo visto nei paragrafi precedenti, un buon contributor di stock non è solamente un fotografo.

E' un'artista a 360 gradi che opera nel campo multimediale.

Conosce la fotografia, ma anche altri generi creativi, o comunque ne intravede il potenziale sia presente che futuro.

Aprire la mente facilita l'espressione dell'arte che ci portiamo dentro.

Dare spazio ad altri generi che non siano quelli con i quali siamo nati ci permetterà di espandere le nostre conoscenze e amicizie, nonché incrementare le nostre vendite.

Nella sezione dedicata al come fare pubblicità alla nostra immagine, abbiamo visto come creare delle animazioni con le nostre foto, talvolta con l'aggiunta di suoni e video personali.

Fotografia di Stock

Questo nuovo format potrebbe rappresentare lo standard del futuro nel mondo dello stock.

Perché non dovrebbe?

Ogni fotografo è potenzialmente anche un buon grafico o comunque è predisposto verso il mondo multimediale nel senso lato del termine.

In teoria, quindi, potrebbe **creare delle vere e proprie storie complete** di suoni, immagini e animazioni e questo potrebbe essere uno "scatolotto" completo da rivendere ai clienti.

Naturalmente dipende dal tipo di acquisto e da qual'e' il target di riferimento.

Niente vieta, tuttavia, che la composizione e assemblaggio che noi artisti facciamo con i nostri contributi, **diventi un prodotto a sé stante**.

Potrò quindi vendere direttamente la storia sincrona dal titolo "Mio figlio" oppure la storia asincrona "Il mercato delle auto vintage italiane" e via dicendo.

In ognuno di questi esempi, **aggiungerei ulteriori emozioni** alle seppur belle immagini con video, musica da me creata o campionata, video a corredo , disegni (quelli sicuramente di altri!!!).

Passa la stessa differenza che esiste oggi tra vendere del pane e separatamente della mortadella oppure confezionare il panino con tanto di salsa finale.

Riuscite a coglierne il potenziale?

Certo che se il cliente avesse preferito una salsa diversa o un diverso affettato, non avrebbe acquistato il nostro panino.

Probabilmente, però, al crescere del mercato, il problema si risolverebbe da solo.

Saranno disponibili diverse versioni dello stesso panino messe a disposizioni da nostri colleghi contributor, ognuno con la propria storia, ognuno con la propria creatività.

A mio avviso, in un futuro di questo tipo, prenderebbe piede molto piu' che oggi **il concetto di fidelizzazione**, laddove il cliente potrebbe affezionarsi piu' al modo di vedere la realtà del fotografo che non ai singoli pacchetti che questi mettesse in vendita.

Lorenzo il "nostalgico", piuttosto che Marco lo "spensierato" o Simona la "diretta e sincera", sono tutti esempi di come i nostri potenziali clienti potrebbero etichettarci e vederci in futuro.

Fotografia di Stock

Pregi e difetti, al solito.

Un'arma a doppo taglio.

Se da un lato questo modo di vendere potrebbe definitivamente stroncare la nostra reputazione se sbagliamo un intero lavoro, dall'altro lato la volta che troviamo un filone vincente e siamo bravi nel cavalcarlo, questo potrebbe rappresentare la garanzia che certi tipi di clienti **si serviranno quasi esclusivamente da noi** per lungo tempo.

Avete cambiato negozio se il panino è comunque buono e provate simpatia per l'uomo che sta al banco?

Anche se avesse cambiato il fornitore della mortadella, tra di voi si è instaurato un **rapporto di simpatia e fiducia** che travalica le singole scelte di prodotto.

Questo è un po' il concetto sul quale vorrei farvi riflettere.

Dedichiamo del tempo ad andare oltre al mestiere che sappiamo fare: magari abbiamo diverse passioni, dal fotografo al musicista e potremmo, tempo poco, fonderle in un'unica fonte di rendita costante nel tempo.

Il rapporto con i clienti

Inizialmente potreste farvi l'idea che il mondo dello stock sia perlopiu' freddo

Nella fase di vendita, in particolare, voi siete il fornitore del negozio che vende al cliente finale.

Non avete nessun contatto con quest'ultimo, non sapete neanche chi sia.

Un buon vantaggio per fare marketing, indubbiamente, perché **vi dovete solo relazionare col negozio** (il sito di stock) e, una volta accettata la vostra fotografia, avete raggiunto buona parte del vostro scopo.

La vendita verrà fatta dal sito di stock vero e proprio e voi sarete svincolati da diritti e doveri nei confronti del cliente finale.

D'altro canto, però, **poter raggiungere direttamente l'acquirente sarebbe per voi un ottimo passo avanti**, qualora in futuro vogliate espandere la vostra attività.

Potreste "piacere" al cliente finale, come dicevamo nel paragrafo precedente.

Fotografia di Stock 163

Oppure, semplicemente, si potrebbe creare una cooperazione continuativa nel tempo tra voi e il cliente finale che travalichi il sito di stock.

Ad esempio, potreste scoprire che voi fotografi e l'agenzia che vi compra tutte quelle foto di Milano... è proprio di Milano come voi!

O ancora, che quell'agenzia di modelle potrebbe passarvi del lavoro per fare book trovandosi vicino a voi geograficamente.

Sono tanti gli esempi in cui questo può accadere.

Nel caso dello stock, questo rapporto deve iniziare in modo unidirezionale.

Il cliente sa di voi, ma voi non sapete nulla di lui.

Quindi, dovete attendere che si instauri un certo interesse nei vostri confronti, magari per una foto particolarmente bella che avete pubblicato di recente.

Nella mia esperienza, sto rimandando agenzie con le quali lavoro al mio portfolio su uno o piu' siti di stock dove sono pubblicato.

Questo approccio mi permette di "agganciare" un determinato cliente per il futuro.

Se anche tuttora il nostro rapporto fosse terminato in coincidenza della fine del lavoro commissionato, tale agenzia e professionista grafico potrebbe sempre ricercare all'interno del mio portfolio in futuro per vedere se trova materiale di interesse da acquistare.

Un'altra considerazione importante da fare al riguardo dell'avere un rapporto diretto con i clienti finali è che cosi' facendo **potreste eludere il pagamento della commissione** al sito di stock.

Un'idea che vorrei suggerirvi potrebbe essere quella di vendere un intero Lightbox a un cliente finale, proponendo cifre vantaggiose rispetto a quelle che dovrebbe pagare ingaggiandovi sul sito di stock.

Attenzione a non essere esclusivi: le politiche del sito di stock ovviamente restringono questo tipo di vendita per i fotografi o membri esclusivi.

Negli altri casi, invece, la pratica è fortemente consigliata in quanto **vi consente di vendere interi bundle di foto** o di altri lavori che avete pubblicato, con tutti i vantaggi del caso.

Se volete comunque coinvolgere il sito di stock nel processo di vendita del vostro materiale di stock ma avete dei contatti diretti con i clienti finali, potrete

comunque contattare per conto vostro quest'ultimi e proporre del materiale già disponibile sul sito web.

Il vedervi all'interno di una vetrina di professionisti del settore, inserito perfettamente in un contesto internazionale di esperti, darà al vostro potenziale acquirente **una sensazione di fiducia assoluta** che non l'avergli presentato semplicemente un portfolio direttamente.

Ricordate che l'immagine che date è tutto: se date l'impressione di essere alla ricerca disperata di lavoro o di un ingaggio anche temporaneo, siete sulla buona strada per essere rifiutati.

Mostrare, invece, un portfolio di lavori fatti e sempre pronti all'uso, costantemente aggiornato e vestito da storie sincrone e asincrone che state sviuppando, è un biglietto da visita a cui pochi clienti finali resisteranno.

RINGRAZIAMENTI

E' lunga la lista delle persone senza le quali questo libro non sarebbe mai stato possibile.

Persone che mi hanno dato fiducia, risorse economiche e la loro stima e appoggio.

In particolare, vorrei ringraziare mia moglie Letizia Pierallini, autrice della prefazione di questo libro che con il suo apporto costante di idee e suggerimenti ha saputo infondermi la determinazione adeguata a concluderlo in soli 3 mesi dalla stesura iniziale.

Un incentivo molto speciale mi è venuto da mio figlio, Josè Codacci Pierallini che da poco si è avvicinato al mondo della fotografia.

A soli 8 anni riesce a farmi domande che mi mettono quasi sempre in imbarazzo e suscitano in me la pressante voglia di informarmi e rispondere correttamente.

Le domande dei bambini sono sempre quelle che ti danno la forza per andare avanti e rinnovarti ogni giorno.

Vorrei ringraziare l'Accademia John Kaverdash di Milano, per gli innumerevoli inputs forniti durante il master di Moda che ho frequentato nel 2008.

Talvolta, le carriere delle persone subiscono delle svolte o semplicemente fanno dei grossi passi avanti in concomitanza di un'intuizione o pensiero improvviso che apre loro la mente e li sprona a cercare nuovi sbocchi (anche professionali come nel mio caso).

Un saluto e un abbraccio a Tim Hetherington, professionista di reportage recentemente scomparso al quale è dedicato questo libro.

Le persone umili, spontanee e dirette sono quelle che arrivano al cuore.

Una persona sensibile come me è rimasta colpita dall'immensa semplicità con la quale un professionista come Tim riusciva a trasmettere al di là dei lavori svolti (per altro bellissimi) calore umano e entusiasmo.

Entusiasmo per cui non potrò mai smettere di ringraziare la mia cara amica Samantha che ha saputo donarmi, in un momento non facile della mia vita, il supporto che mi serviva per focalizzarmi sul progetto che mi ero preposto di scrivere questo libro.

Fotografia di Stock

Mio padre e la sua prima moglie Maura per avermi posto domande sull'uso del computer e sull'editing musicale che mi hanno aperto nuovi orizzonti.

Pensiero laterale, come alcuni lo chiamano.

Il vedere nelle conoscenze che si acquisiscono, uno schema generale come se ci si trovasse al cospetto di un immenso puzzle.

Gli elementi tecnici che ho imparato in questi anni sembrano tutti andare al loro posto nella fotografia di stock e nella difficile arte di "venderla" ☺

Come non ringraziare inoltre i miei amici Massimiliano ed Alberto, entrambi fotografi che condividono per me la passione dello scatto.

Nel caso di Massimiliano, non so proprio come avrei fatto senza i suoi preziosi consigli sulle attrezzature da acquistare (e da rivendere): temo che avrei fatto la stessa "fine" sua: le avrei acquistate tutte per non sbagliare!!! :)

Oppure, mi sarei comprato anche le locations, come fa Alberto eheh

Erika che mi so-supporta nelle interminabili sessioni indoor e outdoor con tutte le stagioni climatiche che "quello-lassù" ci manda, inverno ed estate, vento o pioggia: Erika c'e'.

Ai miei amici e parenti che mi su-sopportano nelle mie esternazioni sul "come-sarebbe-bello" quello scatto o quell'altro, che poi ascoltano le mie delusioni o al contrario i miei successi.

A loro dico: "grazie di cuore", perchè senza i vostri commenti mi sarei arreso a "disegnare con la luce" molto, ma molto, ma M O L TO tempo fa!

Infine, un "caldo" ringraziamento al mio "freddo" amico e compagno di colazioni, merende e dopocena, il Sig. Mac Pro che, instancabilmente continua a correggere tutte le cose che scrivo e mette le mani in pasta su tutte le foto che pubblico.

Ringrazio voi per aver acquistato questo e-book o questo libro e vi pregherei di essere cosi' gentili da farmi una recensione sul sito dove l'avete comprato in modo che possa beneficiare della viralità ogni consentita dalla madre-Rete.

Credo che, visto il divertimento con il quale ho pubblicato questo libro e il successo che già oggi sta ottenendo, seguirà a breve una versione 2.0 nella quale mi concentrerò sugli scenari-post-apocalittici descritti dal capitolo "Scenari del futuro".

168 Fotografia di Stock

Un abbraccio, Lorenzo Codacci

Fotografia di Stock 169

Appendice A) I principali siti di stock

Durante la stesura di questo libro, mi sono imbattuto in poche recensioni dei siti di stock che non fossero contenute all'interno di veri e propri libri completi.

Riporto quella più completa ed esauriente che ho trovato in Rete, di cui riporto la fonte per correttezza: http://www.photomicrostock.com/principalimicrostock.html

La pagina riporta alcune delle caratteristiche dei siti in questione, mostrandone pregi e difetti, anche se personalmente in questo libro ho voluto dare un taglio squisitamente "italiano" alle mie tecniche e consigli, reputandolo un approccio maggiormente apprezzato nel Bel Paese in cui viviamo.

Cliccando sui link presenti all'url sopra citato, sarà possibile accedere ad una scheda di approfondimento molto completa a mio avviso per avere tutte le info utili a operare una scelta più consapevole.

Tale discorso, naturalmente, può essere esteso anche a quelle agenzie o creativi (leggi "clienti") che vogliano avere una panoramica completa su quali siti di stock siano disponibili sul mercato e su come eventualmente procedere all'adesione.

Ecco il testo originale dell'articolo - Aggiornato al 30 Aprile 2014:

Esistono ormai molti siti che consentono di comperare foto libere da diritti a prezzi estremamente convenienti. Tra le decine attualmente attivi ne abbiamo selezionati alcuni che ci sembrano interessanti per diversi motivi (oltre che per il fatto che sono tra i primi dieci al mondo per traffico secondo i dati Alexa), sia per chi compera e sia per chi vende: Fotolia, Dreamstime, Shutterstock, iStock, 123rf, Bigstock, Depositphotos, Canstock, Veer e Panthermedia. Leggi qui di seguito le ragioni per cui iscriversi per comperare o vendere su questi siti, oppure vai alle relative schede dettagliate.

Fotolia perché è un sito molto valido, focalizzato soprattutto sull'Europa (in Germania e Francia è leader assoluto), e perché è particolarmente forte anche nelle illustrazioni. Le percentuali di guadagno sono molto calate, soprattutto per chi non è in esclusiva (20-25%), ma le vendite sono in crescita costante. Purtroppo non si è deciso ancora ad

Lorenzo Codacci @2014

170 Fotografia di Stock

accettare foto editoriali. La selezione non è rigidissima e piuttosto veloce. Versione in lingua italiana per chi vende e per chi compera. Si possono indicizzare le foto anche in italiano. Anche il suo motore di ricerca, un tempo imperfetto, è stato recentemente migliorato con il rinnovo del sito fatto a metà 2011.

Vai a leggere la nostra scheda di approfondimento o vai di direttamente su Fotolia cliccando sul nome.

Dreamstime perché ha un motore di ricerca molto buono, utile per chi deve comperare le foto, continua a pagare bene i fotografi e ha un database di immagini di buona qualità. Il prezzo medio di vendita di una foto, per chi è iscritto da tempo, supera l'euro grazie al meccanismo dell'aumento del valore di una foto legato al numero dei suoi download. In questo modo una foto buona, giustamente costa di più, e chi vuole spendere meno è incoraggiato a scegliere quelle di livello inferiore, che altrimenti non si venderebbero mai. La percentuale riconosciuta agli autori va dal 30 al 50% per chi non è esclusivo (a seconda del livello della foto) e del 60% per chi ha concesso l'esclusiva. Ha la sezione editoriale. Lingua italiana per chi vende e per chi compera le foto, ma le foto vanno indicizzate rigorosamente in inglese.

Vai a leggere la nostra scheda di approfondimento o vai di direttamente su Dreamstime cliccando sul nome.

iStock perché ha uno tra i migliori archivi di foto di microstock in circolazione oggi, anche se è tra quelli che pagano meno i fotografi (dal 15 al 20% per i non esclusivi) e che ha la procedura per caricare le foto più lenta e impegnativa in assoluto. Ha un sezione editoriale ed è localizzato in italiano per fotografi ed acquirenti. La selezione delle foto è particolarmente impegnativa: non di rado vengono bocciate foto accettate altrove. Ma questo va a vantaggio della qualità del database. Le vendite delle foto accettate sono di solito assicurate con costanza e a buoni livelli di prezzo,

Vai a leggere la nostra scheda di approfondimento o vai di direttamente su iStock cliccando sul nome

Fotografia di Stock

Shutterstock perché è ottimo per chi deve comperare e vuole farlo in abbonamento (prezzi estremamente convenienti: anche solo 20 centesimi di euro per foto) e perché pur pagando poco i fotografi per ogni singola immagine venduta, il suo notevole parco clienti consente ai fotografi di vendere un gran numero di foto. Riconosce da 0,25 a 0,38 centesimi di dollaro per download (in base al livello di incassi del fotografo). Passaggi di livello a 500, 3000 e 10.000 dollari di guadagno. La procedura di indicizzazione delle foto è abbastanza veloce e la selezione non è particolarmente dura. La versione per gli acquirenti è in italiano, mentre l'interfaccia per chi vende è in inglese. Anche le parole chiave vanno inserite in inglese, come in quasi tutti i microstock d'altra parte, a parte Fotolia Fotolia e pochi altri.

Vai a leggere la nostra scheda di approfondimento o vai di direttamente su Shutterstock cliccando sul nome.

123rf perché oggi va bene nonostante una partenza lenta e riconosce ai fotografi il 50% di commissioni sulle vendite con crediti e 36 centesimi di dollaro sulle vendite in abbonamento. E, per gli acquirenti ha buone offerte per l'acquisto di crediti e offerte estremamente convenienti per gli abbonati: 89 euro per scaricare cinque foto al giorno per un mese in formato XXL. Fino a due anni fa arrancava, ma negli ultimi tempi sta molto crescendo (è ora tra i primi dieci per traffico secondo Alexa), ma ha buoni prezzi per chi vende e riconosce ottime percentuali ai chi vende immagini: 50%. Le vendite non sono ai livelli dei migliori, ma sono comunque discrete e nel tempo tendono ad aumentare con il consolidarsi del portfolio. La selezione non è per niente dura. Interfaccia in italiano sia per chi compera sia per chi vende. Ha una sezione editoriale.

Vai a leggere la nostra scheda di approfondimento o vai di direttamente su 123rf cliccando sul nome.

Bigstock perché, una volta che si hanno le foto già indicizzate, vale la pena di caricarle su un sito come questo (comperato tra l'altro nel 2009 da Shutterstock) che ha una procedura di upload e di inserimento delle parole chiave molto snella. Le vendite non sono entusiasmanti a detta di molti fotografi (è comunque tra i dieci microstock con più traffico secondo Alexa), ma sono tutto sommato costanti nel tempo. La percentuale pagata ai fotografi è solo del 30% del prezzo di vendita in dollari, ma il prezzo medio delle foto è elevato. Purtroppo non esiste una versione in italiano per acquirenti e fotografi. Il principale vantaggio di questo microstock è che si può comperare

Lorenzo Codacci @2014

Fotografia di Stock

anche una singola foto, senza dover acquistare pacchetti di crediti (che sono pure previsti). La stessa politica è adottata da Depositphotos. Non sono previsti gli abbonamenti. Accetta foto editoriali.

Vai a leggere la nostra scheda di approfondimento o vai di direttamente su Bigstock cliccando sul nome.

Depositphotos perché accetta senza problemi la maggior parte delle fotografie caricate, perché sta crescendo molto e consente di vendere bene grazie a una politica di prezzi particolarmente aggressiva (consigliato per chi compera). Riconosce ai fotografi non esclusivi commissioni tra il 44 e il 52% e tra il 50 e il 60% a quelli esclusivi. La procedura di indicizzazione è velocissima e l'interfaccia è in italiano sia per chi vende sia per chi compera. Su questo sito, come su Bigstock che ha la stessa formula, è possibile anche acquistare una singola foto, senza dover acquistare pacchetti di crediti o abbonamenti. Un'altra ragione per provare Depositphotos è rappresentato dal fatto che durante i primi sette giorni dall'iscrizione è possibile scaricare gratuitamente cinque foto o vettoriali al giorno di qualsiasi dimensione per un totale di 35 immagini.

Vai a leggere la nostra scheda di approfondimento o vai di direttamente su Depositphotos cliccando sul nome.

Canstock perché è tra i maggiori siti di microstock e riconosce ai fotografi commissioni ottime: il 50% del prezzo di vendita. Gli acquirenti vi possono trovare ottime immagini grazie a un buon motore di ricerca. Anche questo sito ha una veloce procedura di upload e di indicizzazione delle foto. Le vendite non sono ai livelli dei miglior e per quelle su abbonamento riconosce ai fotografi soltanto 25 centesimi di dollaro. L'interfaccia è sinceramente brutta, ma disponibile in italiano per compratori e autori.

Vai a leggere la nostra scheda di approfondimento o vai di direttamente su Canstock cliccando sul nome.

Panthermedia perché è tra i dieci migliori siti di microstock e ha un buon catalogo di immagini, sostenuto da un efficiente motore di ricerca. Si tratta di un sito tedesco che distribuisce le foto attraverso una rete di un centinaio di partner sparsi per il mondo. Le percentuali riconosciute a fotografi vanno dal 30 al 50%. Per un fotografo medio

Fotografia di Stock

con un medio portafoglio i guadagni non sono al pari con altri siti più gettonati, ma sono comunque accettabili. Ha una bella interfaccia ed è gradevole da usare sia per gli acquirenti sia per gli autori, ma purtroppo non esiste ancora una versione in italiano.

Vai a leggere la nostra scheda di approfondimento o vai di direttamente su Panthermedia cliccando sul nome.

Veer perché è un microstock (fotografia e grafica) che sta facendo molto sul serio grazie alle risorse che vi sta infondendo il suo proprietario di tutto rispetto: nientemeno che Corbis. Secondo tentativo dopo il flop di Snap Village, che ha chiuso i battenti dopo pochi anni di agonia accettando foto di qualsiasi genere e vendendo poco o niente. Ha una bella interfaccia (anche in italiano). Paga ai fotografi commissioni del 35%. La procedura di upload e indicizzazione delle foto è lunga e fastidiosa, al pari di quella di iStock.

174 Fotografia di Stock

Fotografia di Stock

" La macchina fotografica può rivelare i segreti che l'occhio nudo o la mente non colgono, sparisce tutto tranne quello che viene messo a fuoco con l'obiettivo.

La fotografia è un esercizio d'osservazione.

Isabelle Allende

176 Fotografia di Stock

ISBN 978-1-291-86791-6

@Copyright 2014

Lorenzo Codacci

alias *KODAKovic*

www.lorenzestro.com

www.ingramcontent.com/pod-product-compliance
Lightning Source LLC
Chambersburg PA
CBHW060849170526
45158CB00001B/286